高等院校设计学通用教材

图形创意

薛书琴 主 编
王刚 牛雪彪 张国权 副主编

清华大学出版社
北京

版权所有,侵权必究。举报:010-62782989,beiqinquan@tup.tsinghua.edu.cn。

图书在版编目(CIP)数据

图形创意/薛书琴主编. —北京:清华大学出版社,2022.6(2024.7重印)
高等院校设计学通用教材
ISBN 978-7-302-59831-2

Ⅰ.①图… Ⅱ.①薛… Ⅲ.①图案设计—高等学校—教材 Ⅳ.① J51

中国版本图书馆 CIP 数据核字(2022)第 007246 号

责任编辑:纪海虹
装帧设计:王子昕
责任校对:王荣静
责任印制:刘 菲

出版发行:清华大学出版社
 网　　址:https://www.tup.com.cn,https://www.wqxuetang.com
 地　　址:北京清华大学学研大厦 A 座 邮　编:100084
 社 总 机:010-83470000 邮　购:010-62786544
 投稿与读者服务:010-62776969,c-service@tup.tsinghua.edu.cn
 质 量 反 馈:010-62772015,zhiliang@tup.tsinghua.edu.cn
印 装 者:小森印刷(北京)有限公司
经　　销:全国新华书店
开　　本:185mm×260mm 印　张:9.75 字　数:262 千字
版　　次:2022 年 6 月第 1 版 印　次:2024 年 7 月第 3 次印刷
定　　价:68.00 元

产品编号:082484-01

前言

国内相关研究

图形作为视觉化的载体，是用于表达与沟通的系统，包含"形""色""质"及"文化内涵"等基本属性。国内与图形创意相关的研究成果较多。这些有关图形创意方面的著述，除了极少数完成于20世纪90年代末，其他均诞生于21世纪，且大多出版于2005年之后。由于著述时间相距不远，它们存在以下特点。[1][2]

（1）写作内容较为相近，只是在结构安排或文字表达方面有所调整与变化。

（2）涵盖知识点的容量有别，但对相同知识点的讲解较为接近，且大多著述中或多或少地存在以下现象：着力于对创意表象进行表述，而疏于对创意规则本身进行总结、归纳与提炼。比如一本著述以"图形的组构形式"为标题讲解图形的创意方法，其下内容有正负形、影子效应、同构、元素替代、透叠组合、解构与断置、空间借用。显然，这里的一些内容是无关规则的，如正负形和透叠组合。

（3）部分著述有对规则探讨的意向与表述，但对规则的提炼不够，且存在以下问题：概念之间的逻辑关系不明，规则之间存在交集、并集等关系。如上述的"影子效应"与"元素替代"是并列关系，前者所论述的内容显然可以被后者涵盖。再如讲到创意方法时，将"悖理图形"与"异影图形""同构图形""元素替代"等并列表述。显然，"悖理图形"可以包含后面几项的大部分内容，因为"悖理"几乎是所有创意图形所共有的特性。

（4）相关著述主要针对或偏重于图形创意在平面图形中的应用，而较少注重其在立体造型设计作品中的体现。

尽管，中国传统艺术中鲜有对图形创意的论述，但却存有丰富的作品资料。这些图形资料直观、鲜活地展现了中国传统艺术中的图形创意思维与独特的文化内蕴。目前，这方面的挖掘力度与关注程度还有待进一步提升。

国外相关研究

国外图形创意方面的研究较为丰富且成熟，但中文译介不多，尚未见到对创意规则的系统性、专题性的研究。相较于研究文字，国外的相关作品资料更为丰富，为研究及创作实践提供了直观、生动且丰富的参照。这些资料大概分三个类别：

（1）图形创意大师的作品集；

（2）创意图形运用于各个设计领域的优秀范例；

（3）现代及后现代相关艺术创作作品。

本书内容

本书由五个部分构成：前言中简要阐述了本书的特点与内容；第1章"图形创意"，对相关概念进行必要的界定与论述；第2、第3章是主体部分。其中，第2章对"形""色""质"及其语义传达进行了相关分析，第3章则在第

[1] 参见薛书琴. 创意规则的解析与把握——图形创意课程关键教学环节的处理 [J]. 教育理论与实践, 2014 (33): 60.
[2] 薛书琴. 图形创意方法归纳与提炼的必要性及思考路径探析 [C]. Proceedings of the 6th International Conference on Education, Language, Art and Inter-cultural Communication (ICELAIC2019).

2章的基础上，梳理、归纳出图形创意的创意规则，并选取较为典型的案例加以分析论述；结语部分对本书内容进行一个简要的归纳与总结。

本书特色

（1）本书力图撇开纷繁的创意图形和林林总总的创意方法表象，从造型本体语言，即"图形建构要素"出发，使表象的善变与朦胧归于理性的恒定与明晰；从众多的图形创意方法及多元的图形表象中，探析、梳理、归纳、总结出最根本的、内在的图形创意规则，使快速掌握图形创意的"创意方法"成为可能。

（2）本书采取"大艺术大设计"①的观点与视角，在内容上保持了"平面"与"三维"图形的平衡，并从纯艺术方面对图形创意规则进行了一些辅助性的探析。这一方面有利于各专业学生打破专业壁垒及限制性思维模式，对图形创意具有更加本质的认识与更为灵活地把握，认识与理解相关专业问题的维度和深度得以拓展；另一方面，也进一步拓宽了本书的适用范围，为艺术设计及纯艺术专业的学生提供了必要的参照。

（3）本书对创意规则的探析建立在"建构图形的基本元素"这个出发点上，因而对设计人员的实践活动亦有相应的参考和借鉴意义。从而在一定程度上推动了设计品的"形""色""质"及"文化内涵"等向多维度、纵深化发展，在更高层面上满足现代消费者对产品的功能需求、审美需求与情感需求。

因论述所需，本书引用了国内外优秀设计师、艺术家的作品，在此一并致以真诚的谢意！

感谢本书的责任编辑纪海虹老师的细心审校，其严谨的工作态度及提出的诸多修改建议使本书的品质有了较大提升，从而使本书得以顺利出版。同时，感谢王子昕编辑，其精心设计的封面增加了本书的"悦读"性。

① 此处的"大艺术大设计"观点，主要强调打破设计与纯艺术、各设计门类之间的界限，从更广阔的角度与空间中审视和思考相关专业问题。

目录

	
1	**第 1 章　图形创意**
1	1.1　图形的概念与特点
1	1.1.1　图形的概念
2	1.1.2　图形的特点
3	1.2　图形的起源与发展
3	1.2.1　图形的起源
3	1.2.2　文字的出现
3	1.2.3　造纸与印刷术的发明
4	1.2.4　工业革命的风暴
4	1.2.5　经济全球化及科技的飞速发展
4	1.3　西方现代艺术对图形形式与观念的影响
5	1.3.1　立体主义
5	1.3.2　未来主义
6	1.3.3　达达主义
7	1.3.4　超现实主义
8	1.3.5　抽象主义
9	1.4　中国传统艺术对图形形式与观念的影响
9	1.4.1　透视方法
12	1.4.2　取象
14	1.4.3　留白
14	1.4.4　用色
16	1.4.5　诗书画印的交响
17	1.5　现代图形的基本特征
18	1.5.1　新颖独特
18	1.5.2　强烈的形式美感
18	1.5.3　简洁直观的表现语言

19	1.6	图形创意
19	1.6.1	创意之意
20	1.6.2	图形创意

第 2 章　规则之米：形态基本建构元素与语义传达

23	2.1	"形"与语义传达
23	2.1.1	基本形与语义传达
30	2.1.2	形式美法则与语义传达
32	2.2	"色"与语义传达
32	2.2.1	色彩感觉与语义传达
38	2.2.2	色彩对比与语义传达
42	2.2.3	色彩统一与语义传达
44	2.2.4	色彩的语义传达与其他
45	2.3	"质"与语义传达
47	2.4	其他与形态的语义传达

第 3 章　规则解析：形态基本建构元素的变异与重构

49	3.1	客观或惯常形体的变异
50	3.1.1	相关平面设计
56	3.1.2	相关立体设计
65	3.2	客观或惯常形体的加法
65	3.2.1	相关平面设计
67	3.2.2	相关立体设计
72	3.3	客观或惯常形体的减法
73	3.3.1	相关平面设计
75	3.3.2	相关立体设计
79	3.4	客观或惯常形体比例关系的改变
81	3.4.1	相关平面设计
82	3.4.2	相关立体设计
83	3.5	客观或惯常材质、肌质的改变
84	3.5.1	相关平面设计
87	3.5.2	相关立体设计
93	3.6	客观或惯常色彩的变异
94	3.6.1	相关平面设计
97	3.6.2	相关立体设计

98	3.7	客观或惯常时空关系的打破
99	3.7.1	相关平面设计
102	3.7.2	相关立体设计
106	3.8	"图""底"观看习惯的改变
107	3.8.1	相关平面设计
110	3.8.2	相关立体设计
113	3.9	客观或惯常性能、功用的改变
114	3.9.1	相关平面设计
115	3.9.2	相关立体设计
120	3.10	客观或惯常情境的打破
120	3.10.1	相关平面设计
124	3.10.2	相关立体设计
131	3.11	本章小结

132	**结语**
134	**参考文献**
136	**图片来源**

第 1 章　图形创意

1.1　图形的概念与特点

1.1.1　图形的概念

"图形"（Graphic）一词源自拉丁文"Graphicus"与希腊文"Graphikos"，意指书、绘、印、刻的作品和说明性图像。同时，"Graphic"又包含"印刷"之意，说明这种图像是可以通过印刷或其他手段被各种媒体大量复制与广泛传播的用以传达信息、观念与思想的一种视觉表达形式。

随着人类社会的不断发展、科技水平的日益提高，能够用来创造视觉形象的手段不断得到丰富与提升，"图形"一词的概念与范围也在不断地被拓展与更新，设计学科中的"图形"概念与一般的中文字典中对"图形"一词的注释是有一定差别的："使图形概念从'绘、写、刻、印'等手段产生的'图画记号'拓展到包括摄影、摄像、电脑等手段产生的图像。随着传播活动的日趋重要，信息载体也越来越多，图形设计的范围从昔日的招贴、报纸、书刊扩展到包括电视图形、电影图形、环境图形在内的设计，图形的呈现形式从平面走向了活动、声光综合和立体。所以，有人认为图形设计就等于平面设计，严格说来是不准确的，至少可以说是不全面的。"[①]

本书关于"图形"概念的定义与理解为：狭义上的图形是指具体的形状、色彩、质感、量感等因素之间的种种综合构成关系，由绘、写、刻、印、影像及现代电子技术处理等诸多手段产生的能够传达某种信息的图像符号；而广义上的图形则是指传达某种思想观念、表述某种信息或仅以纯粹的审美目的而存在的视觉表达形式。由此，本书中的"图形"涵盖了"平面"与"立体"两种形式。

① 周宗凯. 图形创意（第二版）[M]. 重庆：西南师范大学出版社，2010：2.

1.1.2 图形的特点

《周易·系辞上》有言:"书不尽言,言不尽意""立象以尽意",① 认为书(文字)不能尽言,言(语言)不能尽意,而象(图像)可以尽意,肯定了"象"(图像)具有智识、思辨、言辩所不具备的优越性,提出了形象思维优于概念思维的思想。可见图形与语言、文字等相比,具有诸多优势。

(1) 图形是一种有"意味"的艺术视觉形式,它有别于文字、语言等,是一种超越地域、超越时空的"世界性语言系统",也是人们用以沟通、传播与交流的主要手段之一。

(2) 古罗马诗人昆图斯·贺拉斯·弗拉库斯在其《诗艺》中用一句生动的言语暗示了图像所具有的魅力:"心灵受耳朵的激励慢于受眼睛的激励。"的确,"因为视觉的传播是直接的,因此它必定在比语言更深入、更生动的体验层次上与人们的心灵相联结。"②

(3) "在思维活动中,视觉意象之所以是一种更加高级得多的媒介,主要是由于它能为物体、事件和关系的全部特征提供结构等同物(或同物体)。在视觉形象的多样性和变化性方面堪与语言发音相比。然而更重要的原因在于,它们能够按照某些极易确定的形式组织起来,各种几何形状就是最确凿的证据。这种视觉媒介的最大优点就在于它用于再现的形状大都是二度的(平面的)和三度的(立体的),这要比一度的语言媒介(线性的)优越得多。"③ 所以,图形的"唤起功能"往往优于语言、文字,能在瞬间猎取受众的注意力,并激发其阅读兴趣。

(4) 图形是传播信息的"形象简语",不仅是较文字等更易于辨别、记忆的信息载体,且具有延伸记忆保存期之能效,从而可使作品的传播更为有效。

综上所述,图形与语言、文字相比,具有通用性、直观性、可视性、生动感、鲜活感等特性与优势,在信息传播的有效性方面略胜一筹。正因为如此,在信息愈来愈繁复的现当代社会中,图形越来越多地受到设计师的青睐,被广泛地运用于产品外观设计、广告设计、包装设计、标志设计、插图设计、书籍装帧设计、影视图像设计、电脑图像设计及公共识别系统设计等领域,并不同程度地向工业设计、环境设计、服饰类设计、展示设计等专业领域渗透。可以说,图形是现代设计重要组成部分,已经成为视觉艺术传播中敏感和备受关注的中心,它不仅仅是在传播信息,更是在传

① "子曰:'书不尽言,言不尽意。'然则圣人之意,其不可见乎?子曰:'圣人立象以尽意。'"引自《周易·系辞上》第十二章.
② [日] 中川作一 著. 视觉艺术的社会心理 [M]. 许平, 贾晓梅, 赵秀侠 译. 上海: 上海人民出版社, 1991: 176.
③ [美] 鲁道夫·阿恩海姆 著. 视觉思维 [M]. 滕守尧 译. 成都: 四川人民出版社, 2005: 289.

播一种文化。

1.2 图形的起源与发展

图形与人类的生产活动相伴而生，比文字更早地描述、记录、反映了人类的发展历史。作为一种重要的人类智慧的结晶，图形现今呈现给我们的发展状况与态势并非一蹴而就，而是经历了漫长的发展过程，是人类在长期劳动、生活中逐步创造、沉淀、凝结的结果。所以，图形设计的发展与提升和生产力的提升、科技进步、经济发展及人类社会的发展与成熟有着密切的关系。图形的发展可概括为以下几个阶段。

1.2.1 图形的起源

从现存可考的遗迹来看，早在旧石器时代，人类的先祖就有在洞穴、岩壁及各种生活器物上作画的习惯，这些图形资料呈现了原始先民们对自身生活的种种观察、思考与认识，成为一种直观、简要的信息传达的手段。当然，作为一种信息传递、沟通交流的视觉语言形式，原始图形存在较大的局限性，尚缺乏广泛传播的可能性与便捷性。

1.2.2 文字的出现

随着人类社会的发展、生产能力的提高、人口数量的急剧增加，人们之间的相互交往日益频繁与密切，原始图形已不能适应、满足新的情况与需要。由此，一部分图形演变为文字，文字以其"简便""准确"等特性，逐渐发展成为一种"规范化""系统化"的表情达意视觉信息传达符号。"文字的出现"是人类文明发展的一个重要标志，对图形的发展提出了新的挑战与机遇。

1.2.3 造纸与印刷术的发明

中国造纸术和印刷术的发明"在世界范围内把事物的全部面貌和情况都改变了"[①]。此两者的诞生，无疑为文字、图形的快速复制与有效传播提供了巨大、便捷的支持，信息传播的范围与受众面迅速扩展，人类的文明又向前迈进了一大步。

① 1620年，英国哲学家培根也曾在《新工具》一书中说道："印刷术、火药、指南针这三项发明已经在世界范围内把事物的全部面貌和情况都改变了。"

1.2.4　工业革命的风暴

发生在19世纪中叶的欧洲工业革命，使人类社会发生了翻天覆地的变化。工业革命带来了商业的空前发展与繁荣，信息传播速度的快速提升成为显在的、不可回避的社会需求。照相机和电的发明为以上需求提供了重要的支持与宽广的可能性，制版方式的革新与印刷技术的提升，使印刷品的大量生产成为可能，原来以文字为主的招贴等信息传播媒介逐步为彩色图像所取代，图形传播的普遍性、广泛性进一步扩大。

1.2.5　经济全球化及科技的飞速发展

20世纪20年代始，"传播"已成为一个被文化界高度关注的议题，许多专家学者致力于"世界语系统"的研究与实现，以期使信息的传播与交流更为普遍。由此，"图形设计"被作为一门新兴的专业学科提出。

自20世纪以来，国家之间的交流与合作日益频繁，其深度与广度不断拓展，经济发展呈现全球化的大趋势。影像、微波通信、卫星通信、电子计算机等领域的发明与发展，数码及网络技术的普及，使各种信息得以快速有效地传播。在此背景下，图形以其独有的直观、生动、形象等优势迅速发展成为受众普遍认可、欢迎的"人类共通语言系统"，人类社会亦由此进入了"读图时代"。美国设计师德赖弗斯曾预言，作为"起源于人类文化初期的基本视觉符号"的图形"将成为全世界通用的传播工具"。无疑，图形在当下演绎着愈加重要的角色，与我们生活的各个方面都发生着密切联系。我们的视觉与心灵不断地被电影电视、广告招贴、橱窗展柜、宣传图册、商品包装、插图绘本等各种形式的视觉图像充斥着、包围着、更新着。可以说，图形于我们的生活中已无时不在、无处不存，它不仅影响着审美、时尚与消费观，甚至在某种程度上引导、左右着我们的思考和行为。

1.3　西方现代艺术对图形形式与观念的影响

图形设计的思维、语言形式与美学特征总是反映了特定历史发展阶段中的时代审美趣味，而任何一种时代审美趣味的产生、发展与形成总是伴随着哲学、文学、艺术等领域的观念的发展与变革。

在新的哲学观念及当时人文思潮的影响下，在科技发展的促动下，19世纪下半叶，西方艺术领域发生了以法国、意大利为中心的重大艺术运动与变革。此次变革由后印象派为序幕，随即涌现出许多新的艺术流派，如野兽派、立体主义、象征主义、表现主义、达达主义、超现实主义、未来主义、抽象主义等。这些艺术流派对色彩、造型与画面形式语言进行了深

入彻底的研究与探索，也对艺术观念、艺术思想内容、艺术目的、艺术价值观等方面进行了广泛而深刻的追问与研究，在艺术史上有很重要的地位。

西方现代艺术的观念和理论为设计的发展开辟了新的道路，其创新精神及其在艺术各方面的研究结果均直接、有力地深刻影响、推动了现当代设计艺术的发展与成熟。当然，艺术与设计总是相辅相成的，设计也为现代艺术提供了全新表现空间和表现媒介。艺术与设计共同改变了人类的生存环境与生活方式。1919年，瓦尔特·格罗皮乌斯（Walter Gropius）在德国的魏玛建立了一个培养专业设计人才的学校——包豪斯，并聘请了瓦西里·康定斯基（Wassily Kandinsky）、保罗·克利（Paul Klee）、约翰·伊顿（Johannes Itten）、利奥尼·费宁格（Lyonel Feininger）等一批现代主义艺术家来此任教。这些艺术家的到来，为包豪斯的设计教育提供了全新的理念，也使包豪斯成为当时欧洲最激进的艺术中心之一，显然，艺术与设计在包豪斯得到了完美的结合。

综上所述，学习、研究图形设计，必须对西方现代艺术流派建立一个全面的认识与了解。下面，简单介绍几个对图形设计有着深刻影响的艺术流派。

1.3.1 立体主义

立体主义是现代艺术史中最为重要的艺术流派之一，对未来主义、构成主义、抽象主义、表现主义都有极大的影响。立体派的创新之处在于其对物象多角度、多视点的观看与表现方式。这种观察与表现方式使西方绘画从原有的现实空间、固定视点与焦点透视中解脱出来，自由地将物象的不同视角进行解析、重组，使同一物象的表达具备了更多的自由性与可能性，给人们带来耳目一新的观感。立体派之创新之处，正是其给图形设计带来的影响与启示。

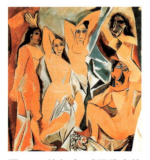

图1.1 毕加索 《亚维农的少女》 1905年

旅居法国的西班牙画家巴勃罗·毕加索（Pablo Picasso）与法国画家乔治·勃拉克（Georges Braque）是立体主义的两个最具代表性的艺术家，而毕加索的《亚维农的少女》（图1.1）被认为是立体主义的开端之作。

1.3.2 未来主义

未来主义是发端并主要发展于20世纪初期的意大利，对其他国家也产生了深远影响的一场现代艺术运动。未来主义的滥觞是意大利作曲家弗鲁奇奥·布索尼（Ferruccio Dante Michelangiolo Benvenuto Busoni）1907年的著作《新音乐审美概论》，意大利诗人菲利普·托马索·马里内蒂（Filippo Tommaso Marinett）则于1909年2月20日正式在巴黎《费加罗报》上发表

《未来主义的创立和宣言》。未来主义的艺术主张表现科学技术给社会带来的变化及新时代的精神，主张艺术家歌颂"工业文明"，歌颂"机械之美、材料之美、动力之美、速度之美"。"运动"成为未来主义的核心，在汽车、飞机、工业化的城镇中充满魅力，图 1.2 着力表现对象的运动感、震动感与速度感。未来主义绘画的表现手法从本质上说仍源于立体主义，只是在立体主义"多视点"的基础上强调了"表现速度和时间"等表现因素，《未来主义雕塑宣言》则宣布了他们的雕塑应该"绝对而彻底地抛弃外轮廓线和封闭式的雕塑""扯开人体并且把它周围的环境也包括到里面来"（图 1.3）。

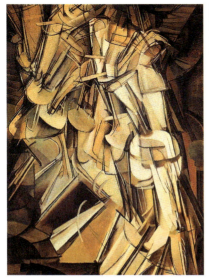
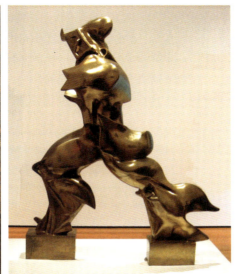

图 1.2　杜尚　《下楼梯的裸女》　1912 年　　图 1.3　波丘尼　《在空间里连续的独特形体》 1913 年

未来主义对外部世界的敏锐观察与思考，以及其对传统艺术观念颠覆性的改变，为图形设计提供了重要启示意义与可资借鉴的参考范例。

1.3.3　达达主义

达达主义艺术运动发生在 1916 年至 1923 年，是 20 世纪西方艺术史上重要的艺术流派之一。达达主义质疑并挑战已有"经典"，质疑并试图废除"传统的艺术观念与美学规则"，重建新的艺术观念与表现方法。达达主义认为"艺术是绝对自由的"，提倡艺术创作应废除、打破"已有规则的束缚"，崇尚"自我、随意、偶然、无目的、怪诞、荒谬、非理性、无序"的表现方法。法国艺术家马塞尔·杜尚（Marcel Duchamp）是达达主义艺术流派最重要的代表之一，在文艺复兴艺术家列奥纳多·迪·皮耶罗·达·芬奇（Leonardo di ser Piero da Vinci）的代表作《蒙娜丽莎》的

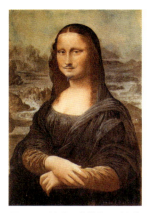

图 1.4 杜尚 《带胡须的蒙娜丽莎》 1919 年

复制品上加上胡须（图 1.4），便是其挑战经典的代表作品之一。在此作中，他以家喻户晓的艺术名作为对象，戏谑、幽默地表现了其反经典、反传统意识的自由艺术创作精神。此外，他还经常以日常生活中的常见物品为创作素材，将其拆解、重组，使其呈现出新的艺术价值，以打破人们原有的概念与习惯，引发人们对其产生的新的认识与思考。

达达主义勇于"冲破传统的固定审美模式和艺术规则"，直接或间接地影响了几乎其后的所有西方艺术流派，也给图形设计带来了重要的艺术启示与灵感来源。

1.3.4 超现实主义

19 世纪末 20 世纪初，奥地利精神分析学家、精神分析学派的创始人西格蒙德·弗洛伊德（Sigmund Freud），以其《梦的解析》震撼了整个人类社会，开创了精神分析的新纪元，给文学、艺术、教育等领域带来了巨大的影响。超现实主义受其影响，1922 年左右，由达达派艺术内部诞生出了一个对整个欧美乃至世界艺术产生巨大影响的现代艺术流派——超现实主义绘画。其代表画家有西班牙的萨尔瓦多·达利（Salvador Dalí）、比利时的雷尼·马格里特（Francois-Ghislain）、德裔法国画家马克斯·恩斯特（Max Ernst）等人。超现实主义艺术的贡献在于其对人类"潜意识"领域的开掘与表现，超现实主义模糊或消除"梦幻与现实""死与生"的界限，使人类对自身的想象、幻想、认识与体验通过陌生、神秘、荒谬、怪诞、隐喻的图形样式得以诠释与展现（图 1.5）。此后，超现实主义画派的艺术观念及表现手法大量、频繁地出现在现当代图形设计中，成为设计师喜爱、常用的表现手法，而这种手法往往给设计作品带来强烈的表现力和吸引力。可以说，超现实主义绘画对图形设计领域所产生的影响之大、时间之久是前所未有的。

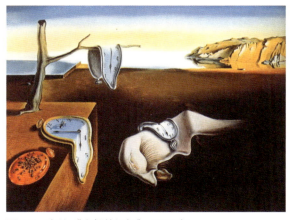

图 1.5 达利 《永恒的记忆》 1931 年

作为超现实主义绘画领军人物的萨尔瓦多·达利，没有将其艺术理念局限在绘画领域，而是延伸到雕塑、建筑设计、电影、戏剧、摄影和珠宝设计等各个领域中。达利在珠宝设计上发挥其超凡的想象力，运用黄金、珍珠、宝石、珊瑚等名贵材料，创作了很多至今仍然前卫、时尚的珠宝设计作品（图1.6）。

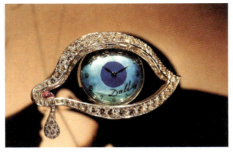

图1.6　达利　《时间之眼》　1949年

1.3.5　抽象主义

抽象主义是19世纪末20世纪初在欧美各国兴起的一个反对表现视觉印象和视觉经验的艺术流派。抽象主义打破"艺术模仿自然的传统观念"，摆脱"客观具体形象"的束缚，反对具有象征性、文学性、说明性的表现手法，提倡根据直觉与想象以及表现需要，将纯粹的、高度提炼的"造型"与"色彩"组织起来，让"造型""色彩"与形式自身（而非具体的形象、内容）去"言说"艺术家的情感、感受与思考等，并将这些信息传达给受众。抽象图形具有单纯、简练与鲜明的特点，是客观物象与作者内在的精神世界的符号化视觉形态。

俄国的瓦西里·康定斯基（Wassily Kandinsky）和荷兰的彼埃·蒙德里安（Piet Mondrian），是抽象主义艺术流派中最有代表性的人物，康定斯基为"热抽象"的代表画家，而蒙德里安则是"冷抽象"的代表。康定斯基认为，"传统的绘画方式无法表达他内心的感受，而是需要一种纯绘画，如同音乐一般具有律动感"并认为他们"正在迅速临近一个更富有理性，更有意思的构成时代，在这个时代中画家将自豪地宣布他们的作品是构成的"①，认为"数是一切抽象主义表现的终结"②。蒙德里安也有着相近的思考，他认为"艺术不是要复制那些看见的，而是要创造出你想别人看见的"，应该"把丰富多彩的自然压缩成有一定美的持续的造型表现，把艺术变成一个如同数学一样精确地表达宇宙基本特征的直觉手段"。的确，无论是在"热抽象"还是"冷抽象"作品中，我们均能强烈地感受到充斥其中的数理精确与理性意味。以康定斯基为代表的"热抽象"派多以单纯的有机几何形态的点、线、面为画面构成元素（图1.7），注重精神世界的表现，这种精神化的追求在康定斯基的著作《点线面》及《艺术中的精神》

① ［俄］康定斯基 著．艺术中的精神 [M]．李政文 译．北京：中国人民大学出版社，2003．
② ［俄］康定斯基 著．艺术中的精神 [M]．李政文 译．北京：中国人民大学出版社，2003．

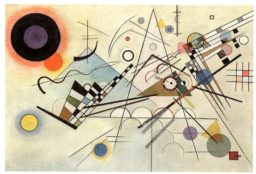
图1.7 康定斯基 《构成第八号》 1923年

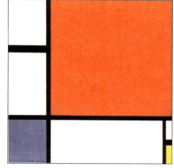
图1.8 蒙德里安 《红、黄、蓝的构成》 1930年

有较为系统、全面与深入的论述。以蒙德里安为代表的"冷抽象"（图1.8）则以更加纯粹、规则的几何图形为构成元素及艺术表现形式，追求的是一种更为理性、有序的美。

抽象主义以其艺术理念与创作观念，在高度提炼、概括的基础上，建构着秩序化、具有理性结构的与内在精神意义的艺术作品。这种具有科学、理性化的创作思维与创作实践，对现代设计产生了巨大的影响，对图形符号语言的孕育与形成产生的作用尤为显著。

以上各艺术流派均以其独特的思考与实践，为图形设计带来了从观念到形式的启示与影响。虽然这些艺术流派的艺术追求迥异，但其间却存在一个显在的共同性，即：打破已有的观看方式、造型理念、造型语言等，代之以新的艺术理念、新的观察与表现方法。

1.4 中国传统艺术对图形形式与观念的影响

中国传统艺术虽艺术门类较多，表现形式也有显在的区别，但在审美情趣与艺术追求方面却有很大程度的相似性与共通性。在中国传统艺术中，中国传统绘画可谓是发展最为丰富、完善的一种艺术形式，也是中国传统艺术独特的审美与表达方式的典型代表。下面以中国画为主要参照形式，来分析一下中国传统艺术的特征及其对图形的形式与观念的影响。[①]

1.4.1 透视方法

"为了避免模拟真实，为了更加贴近心境，中国画家在观照物象时没有选择西方画家擅长的一点透视观察法，而是采用了仰观俯察，远近往还

① 此处的相关中国传统艺术特征方面的分析主要来自薛书琴的《浅谈"虚"与中国画》一文. 此文发表于《设计艺术》2008年第4期。

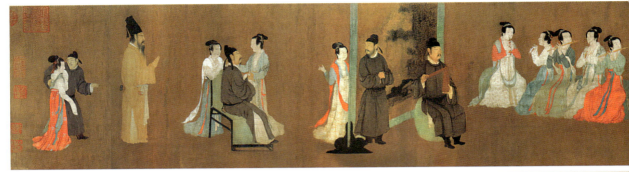

图 1.9　韩熙载　《韩熙载夜宴图》　南唐

的散点游目法"①。此观照方式深深地影响了中国艺术的发展，可以看到，"类似言辞俯首皆是，如王羲之在其《兰亭集序》中所言'俯观宇宙之大，俯察品类之盛，所以游目骋怀，足以极视听之娱，信可乐也。'这种观照方式不局限于在固定角度来观察物象，而是转着看世界，步步移、面面观。这使中国画家的眼睛更加自由和灵活，目光在自然万物中迂回曲折、婉转游动，如精灵般流转于眼中的世界、胸中的宇宙，穷天地之不至，显日月之不照，俯仰之间见天地开阔，感怀时百年沧海桑田，可谓心到、眼到。是畅快、惬意的心灵之旅，处处无我，而我游处处（图 1.9）。

焦点透视运用的结果是直逼实景的绘画效果，而散点透视则决定了画面不可能完全靠近我们眼前的真实景观。这种时空自由的透视方法对中国

① 周易·系辞（下），即谈到伏羲氏的"仰观于天，俯察于地，远取诸物，近取诸身"。

图 1.10　王希孟 《千里江山图》 北宋

画所提供的创造自由是不言而喻的,在这种观照方式指引下,中国画家依据自己的具体感受、主观意愿,在画面上灵活、自主地排布物象,从而构造出一种画家心目中的时空境界。往往是散点透视、反向透视信手拈来;高远、平远、深远随心所欲,运用自如;天地万物,任其剪裁;阴阳大化,任其分合;四季阴晴、咫尺千里、天上人间只在作者一念间,召之即来,挥之即去,形成了中国画所特有的意象空间表达形式。"[1]（图 1.10）

中国传统绘画独特的透视方法来自其独特的哲学与美学观念,这种自由的透视方法不仅对西方现代派绘画产生了深远的影响,也为图形设计提供了观念与形式的重要启示。

而中国民间艺术与中国传统绘画相比,有着更为主观自由的表现,体现出天马行空的想象力与极强的创造力。图 1.11 是中国民间剪纸杰出的代表人物之一库淑兰(陕西咸阳旬邑县赤道乡富村人)的作品《剪花娘子》。

[1]　薛书琴. 浅谈"虚"与中国画 [J]. 设计艺术, 2008（4）: 194~195.

图 1.11　库淑兰　《剪花娘子》

在这里我们可以看到作品中的人物、花草、动物、房屋器具"没有远近透视、没有正常的生长逻辑、没有惯常的时间观念",随心所欲地按照内心的逻辑铺陈了整幅画面。

1.4.2　取象

"中国画把对形的捕捉与把握叫'取象',而这个'象'又断然不是眼中之形、镜中之影。正如苏东坡所言:'绘画求形似,见与儿童邻。'中国画一向没有把形似作为自己的最高追求,更无意于对绝对真实的追求、三维幻象的塑造,而是游离于似与不似之间,讲究意象造型,追求象外之象、韵外之致。所谓象外之象非一般真实之象,而是有形和无形、虚和实的结合之象;不是对形的被动描摹,而是强调对物象生命本质精神的表现;不重视具体物象的刻画,而倾向于以抽象的笔墨表达画家的人格、心情与意境,所谓'画者,心印也'。画家把自己融合于大自然中,把大自然融化在胸中,通过'天人合一''物我交融'重新铸造一个沁浸了自己性格、理想和文化修养的对象,如恽南田《题洁庵图》所言'谛视斯境,一草一树、一丘一壑,皆洁庵灵想之所辟,总非人间之所有'。

"郑板桥的画跋非常形象地说明了中国画家的取象过程:'江馆清秋,晨起看竹,烟光、日影、雾气皆浮动于疏枝密枝间。胸中勃勃,遂有画意。其实胸中之竹并不是眼中之竹也。因而磨墨展纸,落笔倏作变相,手中之竹又不是胸中之竹也。'虽然都离不开竹,但其间区别甚大:眼中之竹是未经画家情感过滤的自然景物;胸中之竹是浸透着画家主观感受、审美理想的艺术形象,由客观现实转化的心灵虚像;手中之竹则是画家审美意象的呈现,是'立象'的过程,在这个过程中与具体的表现方式相结合又会产生一些意想不到的意趣。郑板桥从画竹论述了水墨绘画取象立形的全过程,由此可知:中国水墨绘画既'重视'象,又'轻视'象,取象于自然,

图 1.12 郑板桥 《竹石图》 清

图 1.13 甘肃环县老皮影

又不仅限于自然之表,是一种'真而不实'的虚象,是物我交融的心灵意象,即'象外之象'。"[1]（图 1.12）

中国传统绘画的这种主观能动的"取象"方式及由此产生的"象外之象"为图形设计带来了重要的启示与宝贵的艺术滋养。

中国传统民间艺术的"取象"绘画观念与中国传统绘画保持了高度的统一性,但前者较后者呈现得更加主观、大胆。如图 1.13 和图 1.14 所示：甘肃环县老皮影"非常态"的侧面五官结构；河南淮阳泥玩具人祖猴的亦

[1] 薛书琴.浅谈"虚"与中国画 [J]. 设计艺术,2008（4）：194~195.

图1.14　自左至右：河南淮阳泥玩具人祖猴、河南浚县泥玩具战马、山东临沂原色彩绘泥玩具鸟哨、贵州黄平黑底绘彩泥玩具幼狮

神、亦人、亦猴的造型，躯干前部夸张放大的女性生殖器；河南浚县泥玩具战马几乎占身体比例三分之二的头与颈部；山东临沂原色彩绘泥玩具鸟哨的"丰满雍容"；贵州黄平黑底绘彩泥玩具幼狮的"大眼萌态"。

1.4.3　留白

留白是中国传统绘画的一大特点。

"面对画面，中国画家总不肯让笔墨填实物体、充塞空间，取消灵动的白，因为他们自知一切无以言表、无以形述的情感尽可以借空白之处显现、蔓延，自我在这里得到升华；同时，他们也深知，空白能够给观者留下更为广阔想象的空间，画者与观者将在此间进行'无形'的交流，这种交流与'有形'的交流相比，更加自由神秘、幽远深邃。新的'象'会在此生发，不同的惊喜和悸动会在此不期而遇，作品也因而获得新的生命。实践证明，妙用空白可起到以虚代实，以静观动，以无生有，以无物生万物，使画面容量、空间和意蕴无限扩展延伸的功用，正可谓不着一墨，却牢笼百态。"①

让"空白"发声是中国传统绘画的一大特点，也是现代图形设计的重要语言表达手法，许多画家与图形设计师利用这一手法创作出了不朽的经典名作（图1.15）。

1.4.4　用色

面对缤纷的大自然，中国传统绘画在用色时同样采取了避实就虚的原则。它没有像西方古典绘画那样试图模仿眼中之色，更没有像印象派那样

图1.15　朱耷《安晚册·荷花小鸟》清（上图）；
埃舍尔《天与水》1938年（下图）

① 薛书琴.浅谈"虚"与中国画[J].设计艺术，2008（4）：195~196.

用近乎科学的态度对色彩的真实进行刨根追底的探究，而是采取了如下处理方式。

1. 戒色、吝色、惜色

"在西画中黑、白、灰被称为无彩色，常常羞于活动在色彩圈内，但在中国水墨画却大张其彩。中国水墨画家大胆舍弃"以色貌色"的形似，仅以一方纸、一锭墨、一支笔，即变幻出绚丽斑斓、气象万千的生生世界（图1.16）。正如张彦远在《历代名画记》中所言："夫阴阳陶蒸，万物错布。玄化无言，神功独运。草木敷荣，不待丹绿之彩；云雪飘扬，不待铅粉而白；山不待空清而翠，凤不待五色而綷。是故运墨而五色具，谓之得意。意在五色，则物象乖矣。""

图1.16　薛书琴《和》2011年（左图）；薛书琴《夏》2011年（中图）；薛书琴《发》2011年（右图）

当然，水墨画中有时也会加入其他色彩，但此时的水墨画家往往会表现得相当"惜色"，甚至"吝色"。

2. 意色

"中国画中以色彩为主的表现形式也很多，如工笔重彩、青绿山水等，其色彩的处理除了在固有色的明度变化中追求一种单纯的色彩节奏及不同色彩间的相互对比关系外，主要采用浪漫主义的主观赋色观，用色不拘泥于客观物体所呈现之色彩，往往为了表情达意、画面需要而颠倒黑白、移位青红。由于打破了物象之固有色彩，画中的物象自然也就以一种崭新的面貌介入我们的视觉与心理，从而牵引我们远离现实世界，更加专注于作者向我们传达的精神世界。

3. 借色

借色现象分两种情况：一是不同浓淡墨色与其他色彩并置时，由于补色效应墨色所产生的色相感，如墨色的叶子与红色花头并置时，墨色叶子即会在我们眼中呈现绿色的倾向；二是画中并无丹青，却因题跋中的诗句

中有关色彩的描写使观者由心中而眼底所产生"色的意象",使无色之画平添色彩。而诗非画,色依然不落实处,因此,画面愈加空灵缥缈、更增虚实错落之层次美。①

虽然现存史料中并没有发现相关的中国传统绘画系统的色彩研究理论,存在于现存画论、画评中的色彩理论还只是只言片语的,但中国传统绘画在创作实践中对色彩的大胆、主观探索,亦为世界绘画艺术的多元发展做出了独特的贡献,同时也为图形设计提供了思维与视觉表现形式的宝贵启示(图 1.17)。

图 1.17　法海寺《水月观音》(局部)明(左图);宋徽宗赵佶《桃鸠图》北宋(右图)

1.4.5　诗书画印的交响

在画中提款钤印,自宋元以后渐为普遍。时至明清,在画上题诗作文、长题、多题蔚然成风,并演变为构图的一个有机组成部分,从而诗、书、画、印共聚一堂,构成了中国画独有的艺术风格。

文与图并置,文字不只是表达内容的工具,而是成为与绘画形象同样重要的视觉造型元素。不仅如此,"一方面,文字本是人类所创造的抽象表意符号,抽象的文字与具象的图形并置,又为画面增添了新一重'虚'的空间意象;另一方面,图可借助文字内容获得另一重空间、意象。这种空间被宗白华先生称作虚空间、意空间、灵的空间,也即'境',这个意象即'象外之象'。如清人张式所言:'题画须有映带之致,题与画相发,方为羡文,乃是画中之画,画外之意。'这里的画外之意即是指题款发挥了画面内容,使作品意蕴更为深远,有助于象外之象的生化。"②(图 1.18)

① 薛书琴. 浅谈"虚"与中国画 [J]. 设计艺术, 2008 (4): 196.
② 薛书琴. 浅谈"虚"与中国画 [J]. 设计艺术, 2008 (4): 196.

图1.18　石涛《垂钓图》清（左图）；金农《佛像轴》清（右图）

中国传统绘画诗、书、画、印相结合的绘画形式给图形设计带来了新的思考与表达形式，许多设计师从中汲取了设计灵感，尤其是具有中国文化背景的设计师。

1.5　现代图形的基本特征

当今社会已进入"读图时代"，作为传递信息的视觉语言，图形已发展成为现代设计作品中的关键性要素，以图形为中心的视觉文化符号传播系统正在向传统语言文化符号传播系统提出挑战，每天我们都被大量的图形信息所包围，图形成为我们日常生存环境日益重要的部分。在海量的信息中，在众多的图形中，设计师如何使自己的图形设计脱颖而出？如何能

够快速抓住受众的视线、激发其阅读兴趣、留下深刻的印象？这些应是设计师们不得不面对且不断思考与研究的重要课题。

一般而言，优秀的现代图形应具备以下特征：

1.5.1 新颖独特

在品类繁多，规模浩瀚的现代设计中，能吸引人们注意力、引发人们消费欲望的，一定是那些具有独特性的设计作品，这种独特性即创新性。

造型的新颖独特是凸显图形独特性、提高辨识度的最为直接有效的方式。形与思相随，造型的新颖独特往往来源于独到的视点与巧妙的立意。点、线、面、色彩等基本造型元素，在特定的思想意识支配下，经由思维创造性地编排处理，往往会使图形在构成形式上呈现出特别的情态、质感与量感，进而发展成为一种超越一般装饰性的视觉美感，超越简单的标识性、符号性意义的审美存在，升华为某种有意味的独特艺术表达形式。此类图形不仅满足了人们基本的生活需求，更因为其独特的信息的传达而满足、提升与升华了人们内在的心理及情感的体验诉求。

因此，作为一个当代文化语境下的设计师，不仅要具备良好的形式语言素养，还应深入探寻、研究消费者心理层面的体验和感受，从更为广阔、开放与多向的视角，审视与思考自己的图形设计，使独特的思维内涵与外在的视觉形式相结合，赋予设计作品独特的艺术魅力，从而使其获取艺术感染力及商业效应并举的显著功效。

1.5.2 强烈的形式美感

良好的形式美的把握能力是一个设计师的基本素养。无论多么独特巧妙的构思，离开"形式美"这个建构基础，都会转变为一个低劣粗糙的存在。

当然，"形式美"素养的培养与养成非一日之功，不仅需对形式美法则的精通与把握，还需对自然物象、各类视觉艺术经典有一定的涉猎与深度学习，唯有如此，才可能在设计实践中根据设计构思的需要信手拈来，赋予图形设计以适合的、特定的形式美感。

1.5.3 简洁直观的表现语言

简洁直观是传达信息最为快速、有效的表达手法。简洁直观的图形设计作品往往能迅速捕获消费者的注意力，抓住其视线，使其在短时间内获取、读懂作品的创意与内涵，并给予相应的理解和认同。

21世纪的人们身处一个瞬息万变的信息时代,快节奏的都市化生活与繁复的日常事务使人经常处于一种超负荷运转的状态。在这样的时代背景与生存状态下,人们越来越崇尚简洁明了的表达方式,更加欣赏简明、直观的语言表达形式所带来的视觉冲击力。甚至有观点认为,"相对于设计功能的复杂性来说,简洁是衡量设计是否简单和优美的标准。例如,设计同样简洁,传达更多信息的则更好。相反,传达同样信息的两款设计,更简洁的那款更优美"[1]。所以,图形表达一定要精简,剔除可有可无的装饰,使观者可快速有效地做到能读取其欲传达之意。

当然,创意的巧妙、造型与形式的完美,最终必须由一定的物质技术手段去实现与承载。制作手段的选择是否能够与设计构思相吻合,制作工艺的高下等因素往往对作品的整体面貌起着至关重要的作用。恰当的制作手法的选择与精良考究的制作工艺不仅能为设计作品锦上添花,甚至在很大程度上决定了设计的最终成败。

1.6　图形创意[2]

1.6.1　创意之意

"创"即"创造","意"即"主意、意念、观念、意趣、意境"等。中文"创意"一词的英文翻译有四个词:"Creative ideas""Creative""originality""Creativity"。Creative ideas意为有创造性的、新颖的想法、主意、念头、思想、概念、理念、观念等;"Creative"意为创举、创造性的、有创意的、创新的、创造的;originality意为独创性、创造力、新颖;Creativity意为创造、创造力、创造性。

从以上释义可看出,"创意"一词含有"无中生有""超常规""超常理""反客观"之意。由此,"创意"应包含两层含义:一是其作为名词的含义,即具有"创造性""突破性""超常规"的观念、构想、主意等;二是其作为动词的含义,即实现有"创造性""突破性""超常规"的观念、构想、主意等的过程。也就是说"创意"的根本在于"创造性、创新性"是具有"创意"的思想、想法等的形成过程或表达形式。

"入芝兰之室,久而不闻其香",人们对身边习以为常的事物,会逐渐产生视而不见、听而不闻的淡漠。"就像步行,由于我们每天走来走去,

[1] [美]阿历克斯·伍·怀特 著.平面设计原理[M].黄文丽,文学武 译.上海:上海人民美术出版社,2005:1.
[2] 本节文字部分参考:薛书琴.图形创意方法归纳与提炼的必要性及思考路径探析[C]. Proceedings of the 6th International Conference on Education.Language, Art and Intercultural Communication(ICELAIC2019).

我们就不再意识到它，也不再感受它，步行也就变成了一种机械性的自动化的动作。我们每天走啊走，就像机器人那样，不仅对走的动作本身，而且对周围的世界也缺乏应有的感受"[1]，的确，"习惯"与"惯常"往往会使人丧失对生活应有的敏感度。什科洛夫斯基认为，重新唤醒并充分拓展、发展、丰富人们的审美感受，让人从"习惯思维"的束缚中解脱出来乃艺术的使命所在。"既然人具有一种感知觉定式，经常面临自动化，产生机械性，那么就必须首先使人打破自动化，摆脱机械性，让人重新关注自己周围的世界，让人被事物的新奇深深吸引住，这就需要使事物不断地以崭新的面貌出现于世人面前"[2]，而"陌生化正是一种重新唤起人对周围世界的兴趣，不断更新人对世界感受的方法。它要求人们摆脱感受上的惯常化，突破人的实用性目的，超越个人的种种利害关系和偏见的限制，带着惊奇的眼光和诗意的感觉去看待事物"[3]。这里的"陌生化"往往意味着"创造性""突破性""超常规"，意味着某种"创意"性劳动所能传达的新鲜感受。

因此，"创意"之于生活，尤其是当代人的生活，已发展成为一个越来越重要的概念。因为"创意"不仅使我们的情感、信息与文化交流变得更加新鲜、丰富、有效，同时也以一种新的方式刺激我们的感官，帮助我们打破"惯常性"与"惰性"的限制与束缚，使我们以"新眼光""新视角""新听觉""新触觉""新嗅觉""新思维"去重新审视、聆听、触碰、感受、思考我们身边的人或物，重新唤醒、发展与提升我们的审美感受力。

1.6.2 图形创意

综上所述，"图形创意"是指以"图形"为信息传达方式的、具有一定"创新性"的视觉形象表达过程或者结果。设计者根据其设计理念，利用一定的图形创意手法，借助想象、联想、比拟等手法，将与其设计相关联的图形元素建构为新的图形形象。这是一个"以意构象，以象启意"的过程，第一个"意"即作者的创作意图、创作理念，第二个"意"则是指新建构的创意图形所能够承载、传达、启示的，合乎作者创作初衷的信息综合体。而"象"则是指根据作者创作意图所创造、建构的新的图形，即创意图形本身。

一切视觉艺术的创意行为均与图形创意相关联，那些认为只有平面设计才需要学习图形创意的见解与思想显然是非常狭隘的认识。事实上，所有设计门类及艺术造型专业都应拥有图形创意的相关知识。

[1] 方珊. 形式主义文论[M]. 济南：山东教育出版社，2002：57.
[2] 方珊. 形式主义文论[M]. 济南：山东教育出版社，2002：60.
[3] 方珊. 形式主义文论[M]. 济南：山东教育出版社，2002：60.

如前所述，"创意"之于生活，尤其是当代人的生活，已发展成为一个愈来愈重要的概念。从某种角度而言，现代设计的核心在于创意，其品牌形象与市场影响力也在于创意。在这个"新新不已"的时代，已有的传统图形设计很容易引起审美疲劳，很难引起受众特别的关注，从而很难产生有效的传播作用。而创意图形已经发展为现代设计中最为重要的设计元素，成为设计作品敏感和备受关注的视觉中心，在形成设计性格、提高作品视觉注意力、提升设计的传播效果方面，起着至关重要的作用。优秀的设计作品无不以自己独特的图形语言贴切又明确地阐释设计主题。从某种角度而言，图形创意在设计创意中起着决定性的作用，从而在很大程度上决定了设计的成败优劣。

图形创意优劣高下直接影响图形设计作品的内在张力与传播效果。优秀的创意图形作品必然能够以其独特的视点与巧妙的构思使人过目难忘，回味无穷；以简明、直观的艺术表达形式以及使人易懂、易记的视觉特征，被不同语言背景、不同阶层、不同文化水平及不同年龄的人接受与理解；以其完美的形式语言感染受众，提高人们的审美水准。

图形创意在现代设计中的重要性越来越多地被认识到，各艺术设计专业院校纷纷设立了图形创意相关课程。图形创意在现代设计教学中的意义不仅在于图形创意课程本身所能给予的图形设计素养，且可以帮助学生有意识地观察、思考客观世界，打破惯性的思维方法与思维局限性。同时，借助一定的途径与方法，探寻解决问题的多种可能性和多样化的解决方案，从而培养多维度、开放性、创造性的设计思维。

图形创意在设计中所发挥的作用，不仅体现在设计品的整体外观造型及装饰图案上，且在设计品的功能标志、指示符号等细节处理上均可发挥重要作用。事实证明，拥有充满创意的设计品更易吸引消费者的关注，得到其认可与接受。

第 2 章　规则之米：形态基本建构元素与语义传达

形态语言是设计作品"所指"部分统一的"能指"。形态语言由形、色、质三大基本元素构成，这三大基本造型元素各自包含的信息还有很多，不同的信息传达出不同的语义。一个设计师必须深入了解与把握三大基本元素在不同面貌的呈现中所蕴含的"语义"特征，学习与领悟协调、组织此三者的方法及技巧，并根据需要，恰当地运用到设计实践中，这样才有可能在设计中充分发挥产品造型语言的"能指"功能，更好地传达设计师的设计理念与产品内涵。

2.1 "形"与语义传达

"形"即造型，作为形态语言的三大基本元素之一，在形态设计及其语义传达中有着举足轻重的作用。

2.1.1 基本形与语义传达

构成万物最基本的"形"，或说最基本的造型元素，即"点、线、面"。它们存在于任何自然形态、视觉艺术（包含纯艺术与设计艺术）中。这些基本的造型元素其间存在诸多基本属性上的差异性，如形状、大小、长短、宽窄、曲直、厚薄、粗细、方向、空间、透视、位置、动静、疏密、浓淡、虚实等方面的区别。其属性所传达的不同语义信息，又呈现出不同的表情特征，给人们带来不同的视觉与心理感受。研究这些基本元素是我们研究其他视觉元素的起点与基础。

1. "点"与语义传达

虽在几何学视角下，点仅有位置而无面积，但在自然形态与视觉艺

术中，点有形状、色彩、材质的不同，有面积、大小、浓淡、虚实、方向、空间、透视、位置、动静、疏密、厚薄等区别，点的大小、正侧、虚实等变化会产生不同空间深度的感觉。任何形态皆有可能成为点，不同形态的点展现出不同的性格特点与语义信息，如外形由直线构成的点简洁有力、安定、秩序感强，有男性的性格；外形由曲线构成的点柔软、富有弹性、有柔和、秀丽的女性之感；几何形具有规则、理性与秩序感，有机形的点则较几何形的点感觉更加生动、自然、厚实，富有人情味，偶然形则较其他形态更加自由、生动、活泼；圆形的点传达出轻盈、灵动、活泼、善变、甜美、自足、永恒等语义信息，方形的点具有稳定、坚实、有力、沉着、正直、诚信等表情特征，而三角形的点则给人一种尖锐、敏感、机灵的感觉。

点是一个相对而言的概念，包含以下的不确定性：

（1）具有大小的不确定性。面积较小的形态一般会被认为是点，此概念不完全正确。一个形态多大面积可称其为点，要视其与整体造型及其他元素的面积比较而定。比如，在茫茫大海中，承载千人的游轮不过是小点一个，而此游轮的甲板对于一只海鸟而言，却又是一个巨大的形态或广阔的存在空间。

（2）具有性质的不确定性，随时有可能向其他元素转化。点与点之间存在着张力（尤其点的形状相同或相似时），其连续会产生线的感觉，其集合又可产生面的感觉。当点密集排列并在数量与面积上达到一定程度时，会产生虚面的感觉。面的虚实程度与点的密集度相关，点越密集，面越实，反之则越虚；同时，点与点的靠近又可能会形成线的感觉，我们平时所画的虚线即为此种感觉。线的虚实程度也与点的密集度相关，点越密集，线越实，反之则越虚（图 2.1）。

点的跳跃感与活跃性往往使其拥有天然的动感，也比较容易形成一定的节奏感。此外，点在形体上的位置不同，所引发的心理感受亦不相同。当点所处位置居中时，会呈现出安静、专注感，也会有微微的下坠感；当点处于二分之一稍偏上的位置时，微微会给人正中心点的错觉及舒适、平静与集中之感（图 2.2）；当点在中心明显偏上或偏下的位置时，会带来上升或下沉的动感与不稳定感；当点处于三分之二左右的位置时，最易引起人们的视觉关注。

在形态构成关系中，单个的点，或数量较少的点，具有吸引视线、集中注意力、形成视觉中心之功能。在设计实践或艺术作品中，点较少作为独立的视觉元素，但经常会利用点的"聚焦"功能，安排、提示作品重要信息。当然，若想形成视觉焦点，点的数量要尽量减少，或利用其他因素进行视觉层次、区域的划分，以达到所需的视觉流程，使"设计作品的结构清晰明了""让作品自己说话"。当然，不同形状的点，所传达的语义信息亦不相同。

第 2 章 规则之米：形态基本建构元素与语义传达　25

图 2.1　薛书琴、牛雪彪　防疫海报系列作品之一　2020 年

图 2.2　黄海　《我在故宫修文物》系列海报作品之一　2016 年

在图 2.2 中，满纸铺陈的文物碎片中，安排了一个专注的文物修复师，此修复师即设计师安排的点题明义之"点"。此"点"以其重要的位置与特异而简洁的形象使人瞬间抓住海报的主题，且有着过目难忘的印象。同时，传达了一种令人敬重的工匠精神，而这正是纪录片《我在故宫修文物》所传达的关键性信息。

德国著名的工业设计师迪特尔·拉姆斯（Dieter Rams）提出的设计理念"少，却更好"（Less, but better）及"优秀设计的十条准则"[1]，曾为

① 引自朱范. 大国文化心态·德国卷[M]. 武汉：武汉大学出版社，2014，191-192. 迪特尔·拉姆斯 1980 年提出的优秀设计的十条准则为：（1）好的设计是创新的（Good design is innovative），创新的可能性是永远存在并且不会消耗殆尽的。科技日新月异的发展不断为创新设计提供了崭新的机会。同时创新设计总是伴随着科技的进步而向前发展，永远不会完结。（2）好的设计是实用的（Good design makes a product useful），产品买来是要使用的，至少要满足某些基本标准，不但是功能，也要体现在用户的购买心理和产品的审美上。优秀的设计在强调实用性的同时也不能忽略其他方面，不然产品就会大打折扣。（3）好的设计是唯美的（Good design is aesthetic），产品的美感是实用性不可或缺的一部分，因为每天使用的产品都无时无刻地影响着我们的生活。但是，只有精湛的东西才可能是美的。（4）好的设计能让产品说话（Good design helps a product to be understood），优秀的设计让产品的结构清晰明了。（5）好的设计是谦虚的（Good design is unobtrusive），产品要像工具一样能够达成某种目的。它们既不是装饰物也不是艺术品。因此它们应该是中庸的，带有约束的，这样会给使用者在个性表现上留有一定空间。（6）好的设计是诚实的（Good design is honest），不要夸张产品本身的创意、功能的强大和其价值，也不要试图用实现不了的承诺去欺骗消费者。（7）好的设计坚固耐用（Good design is durable），它使产品避免成为短暂时尚，反而看上去永远都不会过时。和时尚设计不同的是，它会被人们接受并使用很多年，甚至是在当今被一次性商品充斥的社会。（8）好的设计是细致的（Good design is thorough to the last detail），任何细节都不能敷衍了事或者怀有侥幸心理。设计过程中的细心和精确是对消费者的一种尊敬。（9）好的设计是关心环境因素的（Good design is concerned with the environment）好的设计必须考虑到使用者的环境，关注体验的每一个环节。（10）好的设计是尽可能无设计（Good design is as little design as possible），简洁，但是要更好——因为它浓缩了产品所必须具备的因素，剔除了不必要的东西。

博朗公司（BRAUN）的设计标准。面对这时期的博朗产品，我们会发现此时的 BRAUN 产品对"点的焦点效应"运用得非常"高效"：回避不必要的装饰，突出点的辨识度与感染力，使消费者能够快速把握其产品的功能服务。图 2.3 左图中的 Artur Bruan 与 Fritz Eichler 为 BRAUN 设计的产品 BRAUN SK 2 Radio。可以看到，BRAUN SK 2 Radio 正面是满布镂空的小圆点的造型，圆点内部呈现灰色调。这些白色背景的灰色调圆点所组成的"虚面"在造型上仅作为衬托与力量平衡之用，作者将"点的焦点效应"运用于主要功能键——产品左侧的灰色轮廓的大圆及其下面的两个白色圆点。其中灰色轮廓的大圆点显然是"视觉焦点中的焦点"，之所以达到这样的效果，有以下原因：（1）是面积最大的点；（2）色彩对比丰富，不仅有灰白对比，唯一的"有彩色"——红色也出现在这里；（3）内部形状对比丰富，不仅有第二大圆点、红色的点与不同大小的文字的点，还有少量简洁流畅的曲线与直线加入了对比关系中。如此，将"点的焦点效应"与"产品的功能"很好地融合为一体。而在 Dieter Rams 和 Juergen Greubel 1967 年设计的 BRAUN Lectron Radio（图 2.3 右图）中，则利用"形的分类"方法进行了更为简洁的处理，同时突出了作为"视觉焦点"的点：（1）形分为三组：两个圆点、三个文字形成的点（两个功能、一个 Logo）、两个线形成的虚面，层次清晰、简洁明了；（2）两个功能（文字）点与两个圆点上下照应，形成一个"团体"，彼此的力量得以加强，从而将"产品的功能"推为"视觉焦点中的焦点"。

在美国著名设计师乔治·尼尔森（George Nelson）的代表作品棉花糖沙发（Marshmallow Sofa，也叫鼓椅、向日葵椅）（图 2.4）中，点被作为产品主要的造型元素。Marshmallow Sofa 由 18 个独立的、大小与外形相同的圆点状软垫构成，这 18 个点又被均分为两组，形成平面的座椅与立面的靠背，由下至上，在数量上形成 4/5/5/4 的节奏。同时，Marshmallow Sofa 的软垫拆卸非常方便，色彩也可以根据需要选择组合，

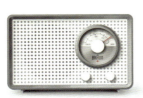
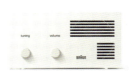

图 2.3　BRAUN《BRAUN SK 2 Radio》1955 年（左图）；BRAUN《BRAUN Lectron Radio》1967 年（右图）

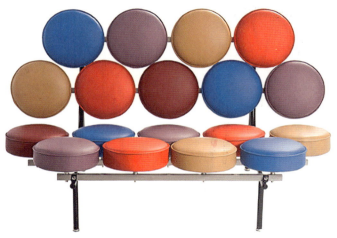

图 2.4　George Nelson 《棉花糖沙发》 1956 年

因而可"游戏"般变换出独特的外观。而这"漂浮"在沙发框上的点的"表情"会由于色彩的变化而显得更加游动不居。当然，软垫的方便拆卸也有其实用功能，如保洁轻松方便，适时交换各软垫的位置以保持均匀的使用度等。

2. "线"与语义传达

就几何学视角而言，线被认为是"点移动的轨迹"，仅有长度和位置之分，无宽度和厚度之别。但线在自然形态与视觉艺术中，线有形状、色彩、材质的不同，有宽窄、厚薄、粗细、长短、曲直、形状、方向、空间、透视、位置、动静、疏密、浓淡、虚实、光涩、顿挫等区别，以及由此而形成的不同的语义信息。如直线传达的语义信息为明确、严肃、简洁、坚定、稳固、力量与男性化等；而曲线传达的语义信息则为灵活、轻盈、欢快、优雅、柔软、丰满、柔和、弹力、女性化等；垂直线 有崇高、权威、纪念、庄重的意味；水平线带有稳定、安全、永久、和平之感；斜线则具有速度与不安定感，且方向感强；细线有纤细、轻松、精致、敏锐、神经质之感，粗线则呈现出厚重、有力、豪放与笨拙感，且易于给人留下深刻印象；长线具有持续、速度、时间感；短线具有断续、迟缓、动感。当然，线往往同时具有以上属性，比如，一条斜向的、粗壮的、短直线，本身就拥有了"直""斜""粗""短"这四个特征，这就使其在"表情特征"上异于其他直线。事实上，还不止于此，其材质、色彩及排列形式等要素均会影响其语义传达及表情特征。此外，与"点"同理，"线"也是相对的概念，具有不确定性的性质，随时有可能向其他元素转化：太短为点，太宽则为面。

康士坦丁·葛切奇（Konstantin Grcic）为德国著名工业设计师，他对产品技术、材质与造型均有独到的理解与诠释。图 2.5 是他 2004 年为

图 2.5　康士坦丁·葛切奇 《Chair One》2004 年

Magis 设计的。《Chair One》是 Konstantin Grcic 最负盛名的产品。椅子座面与靠背是由一条条短直线组合的几何形平面构成的立体形态,其构造颇像足球;椅子腿则由四条简洁的长斜线构成。产品在硬挺的斜线交错中充满张力,稳定中呈现出显在的灵活、动感、神秘的语义表情。同为直线造型,荷兰著名设计师吉瑞特·托马斯·里特维德《红蓝椅》(图 2.6 左图)与葛切奇的 China ONE 所传达的语义信息却大不相同。此款产品是吉瑞特·托马斯·里特维德的代表作之一,椅子骨架部分由相互平行或垂直的直线构成,给人以坚实、安定、冷静、理性的感觉。而在被誉为世界三大平面设计师之一的西摩·切瓦斯特(Seymour Chwast)的反越战海报《消除口臭》(图 2.6 右图)中,也多用直线,但有着与前两者不同的手绘的随意感,线的排列方向较多,但以背景处的粗壮、有力的放射线为主,整体画面充满力量、动感,迸发出设计师对民主与和平的热爱与呼唤。

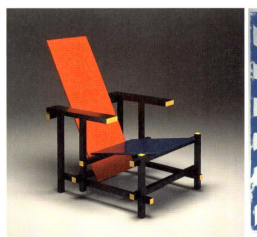 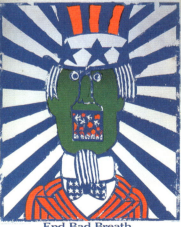

图 2.6　吉瑞特·托马斯·里特维德 《红蓝椅》1918 年(左图);西摩·切瓦斯特 《End Bad Breath》1968 年(右图)

3. "面"与语义传达

就几何学视角而言,"面"具有长度、宽度,亦具有一定的形状,却无厚度。但在自然形态与视觉艺术中,面有形状、色彩、材质的不同,有面积、宽窄、厚薄、曲直、方向、空间、透视、位置、动静、疏密、浓淡、虚实、肌理、质感等区别。具有不同属性的面传达的语义信息不同,会给人们带来不同的心理感受。

与"点"和"线"一样,"面"的存在同样具有相对性,也是一个因对比而存在的概念。如果面的大小、宽窄与整体形体比例存在巨大的差异,其性质就开始向线和点转化。一般而言,以点、线为主的形态会感觉较为轻盈、灵动,而以面为主的形态则会传达出更多的安静与平和的语义信息。就形状而言,我们可将面概括为几何形、自由形与偶然形;也可将形状概括为直线形与曲线形。其中,几何形具有较强的规则、理性与秩序感,也较为简洁、明快;自由形不具几何形的规则、理性与秩序感,但感觉更加生动、自然、灵活、柔软、厚实,也更富于亲和力和人情味;偶然形则较前两者形态更加自由、生动、活泼、率性。外形由直线构成的形感觉简洁、明确、理性、严肃、有力量,具有坚定、有力的男性性格;而外形由曲线构成的点则会感觉柔软且富有弹性,有柔软、丰满、轻盈、欢快、秀丽,具有优雅、温和的女性之感。当然,这些形状不同的面,加之不同的色彩、材质,辅以不同的动静、疏密、浓淡、虚实、肌理等,又会产生诸多丰富的形态变化,传递出多变的语义。

虽然以点、线、面单项元素为表现形式的设计亦有其例,但"点、线、面"在设计中往往相伴而行。

图2.7为日本著名工业设计师柳宗理于1954年推出的"蝴蝶凳",是其最具代表性的作品之一,也是一个以"面"为主的产品造型。"蝴蝶凳"造型与构造工艺独具匠心:凳子由两片弯曲定型的纤维板构成,纤维板的形态曲直有度、单纯而富有变化,像一对扇动着翅膀的蝴蝶,给人以灵动、优雅、含蓄之美感。两片纤维板通过一个轴心,呈反向对称式连接在一起,两个连接处在座位下方,分别用螺丝(隐形的点)和铜棒(显性的水平线)固定。

同样是面的处理,不同造型的面传达的语义信息却差别很大。

图2.8是日本著名设计师原研哉(Kenya Hara)2016年为纪念红星美凯龙家居公司成立30周年而设计的《四方家具》。此产品采取了全直线轮廓的面的造型,且整体造型以横向铺开的水平面为主,以小面积的垂直面为辅。产品给人以纯粹、安定、平静、理性的感觉,坐垫的柔软与原木材质的天然肌理给"平静与理性"增添了许多温厚、平和之感。

图2.9为日本著名产品设计师深泽直人(Naoto Fukasawa)设计的加

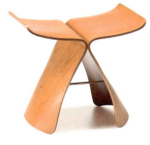

图2.7 柳宗理 《蝴蝶凳》 1954年

图 2.8　原研哉　《四方家具》2016 年　　　　　　　　　　　　图 2.9　深泽直人　《加热器》

热器。Naoto Fukasawa 认为，许多加热器给人的感觉是冰冷的，他希望能够找到一个"温暖的形"[①]。于是，他的脑子中浮现出老式陶制火盆的形象，逐渐地加热器成型了：一个"顺滑""柔软""无棱角"的"半圆形"。以"面"为主体的造型增加了"温暖"的"厚度"，散热口的设计自然应是镂空的，但设计师采取了以"柔软有温度"的圆弧线为主的设计，三条交叉的直线隐于其后，且线的整体分布采取了以"发射"状排布形式，这些显然又给轻薄的线增加了"热的张力"。当然，为了加强产品的温暖感，深泽直人还动用了"肌理与质感"功能：他应用了一种被称为"植绒"的涂层，此材料有柔软的纤毛，更增加了形体的温暖感受。由此可以看出：产品语义的表达，往往需要照顾到形态方方面面的属性。事实上，毋庸考虑"老式陶制火盆"的形状，仅从"温暖的形"这个抽象的语义出发，亦可生发出与其相关的概念，如"柔软""无棱角""圆顺"等。同时，也就能够逐步靠近、发展出心中所希望的那个"温暖的形"。

2.1.2　形式美法则与语义传达

一切现有的形式美法则皆来源于自然，是人类在长期的审美实践与生产实践中总结、提炼出来的。而总的形式美法则，就是"对比与统一"，其他形式美的规则与原理，都是基于此法则的细化、延展或不同形式的表现。老子如此描述这个辩证统一的世界："故有无相生，难易相成，长短相形，高下相倾，音声相和，前后相随。"[②]"对比与统一"即是这样的一个辩证统一体：此统一体既是客观世界的存在形式，也是进行设计或艺术创作的永恒法则。形的对比通常是指将形体置放于一起时所产生的"视觉差异"，而统一则是在这种差异性过于强烈时进行的一些"同化"措施。"统一"传达出的语义信息为单纯、舒缓、和谐与秩序等（见图 2.10）；而对比传

[①] ［日］深泽直人 著．深泽直人 [M]．路意 译．杭州：浙江人民出版社，2016：100．
[②] 老子，《道德经》第二章．

图 2.10　扎哈·哈迪德　《花瓶》(左图);扎哈·哈迪德　《冰峰凳》(右图)

图 2.11　薛书琴　《果》2011 年(左图);薛书琴　《武》2010 年(中图);薛书琴　《午》2011 年(右图)

达出的语义信息则为差异、变化、丰富、鲜明、肯定、强烈与张力(图 2.11)。在设计中,可根据语义表达需要,处理两者的强弱关系,但缺了哪个都行不通。需要注意的是,实践证明,两者中若一方的关系过强,一般很难形成良好的视觉感受。"对比"的因素过强,可引起画面的无序与混乱;而"统一"的因素过强,则可带来单调与沉闷。所以,我们应根据表达需要,调和、平衡好二者的关系。

对比几乎无处不在,形的对比包括:形状对比、大小对比、长短对比、宽窄对比、曲直对比、厚薄对比、粗细对比、多少对比、方向对比、空间对比、位置对比、动静对比、疏密对比、虚实对比等。当然,以上对比往往是多项对比关系同时存在,参与对比的项目越多,对比的强度就越大。

常见的形的统一方法有以下几种。

(1) 加强表现手法的统一。

(2) 制造、加强从属关系。即加强对比中的一方或双方的某一或某几种属性,以增强其力量,使其占有显在的优势。实践证明,加强一方的数

量、面积等，均是非常强有力的统一方法。

（3）保留或加入对比双方形的某些属性的相同、相近因素。如重复形、近似形即是保留了形的相同或近似因素；渐变形即是在双方之间加入了兼具双方特点的形象，以此将双方的对比强度进行了有效的缓冲。保持肌理的相同或相似性，也是较为有效的统一方法。

（4）让对比双方保持位置的穿插，或使对比双方的某些元素相互渗透，以达到"你中有我，我中有你"的"亲缘性"。如为缓和一个圆形与一个方形的对比，可在圆形中加入方形，在方形里面加入圆形作为点缀形，双方的对比强度即可得到有效缓解。

（5）在对比双方中加入相同的因素。如为缓和一个圆形与一个方形的对比，可在圆形与方形中同时加入三角形，此三角形便可起到调和双方对比的作用。

（6）将对比元素纳入有效的秩序控制中。比如，将对比元素纳入重复、渐变、发射等规律性较强的骨骼线中。

2.2 "色"与语义传达

"色"即色彩。大千世界形形色色，世界因各种不同的"色"的存在而显得更加丰富、精彩。"色"是物体最重要的基本属性之一，也是我们认知物体的重要媒介。"走马观花"，形在恍惚中不可得其详貌，但其色彩却已深刻而分明地汇入脑海。

色彩对于一切设计及造型艺术，都是一个巨大、丰富的资源库。若想有效地利用此资源库，需对色彩有一个全面地了解与深刻地体验。

色彩之于设计，绝非仅形式上的简单装饰，色彩的选择与运用对于产品语义传达有着重要的作用。首先，不同的色彩传递给人的视觉和心理感受不同，对作品的内在情感、理念的传达及设计作品的功用特征的反映均有一定的引导、暗示性作用。另外，可通过对色相、明度、纯度的对比度及协调度的恰当运用来提高作品的识别度，很好地传达作品各部件之间的内在关系，或便于消费者解读、把握设计品的使用方式、应用程序等。

2.2.1 色彩感觉与语义传达

不同的色彩会让人产生不同的心理作用，从而引发不同的情感反应，不同消费人群对色彩诉求也会有较大不同。优秀的设计师往往对色彩持有高度的敏感与热爱。比如，鬼才设计师凯瑞姆·瑞席（Karim Rashid）认为："颜色是我们生活中最美的现象之一。颜色是生命，对我来说颜色能够触动我们的情感、心灵、精神。一些颜色是硬朗的，一些颜色是柔和的。我

图 2.12　凯瑞姆·瑞席与其作品

用颜色来创造形式、心境、感觉，触动人们的回忆。颜色不仅仅是具体的，它也是无形的。它很真实、很强悍，有着很强的表现力。我经常思考如何运用颜色去创造以及增加体验感。"①（图 2.12）

欲把握作品语义信息的表达，就必须认识、理解色彩的性质，了解色彩的视觉规律及色彩对人心理所产生的影响。不但要认识不同色相给予我们的不同感觉，还需了解色彩的冷暖、色彩的情绪、色彩的味道、色彩的年龄、色彩的软硬、色彩的轻重、色彩的进退、色彩的膨胀与收缩、色彩的华丽与朴素等感觉。

1. 单个色彩的色彩感觉与语义传达

当色彩进入我们的视觉系统中，能够引发我们具象与抽象两个方面的联想。具象联想主要源于我们日常经验的积累，往往能够引发与这些具象物相关联的抽象联想②，进而触发我们特定的情感感受、心理变化。由此可知，具象联想是抽象联想的基础与缘起，也就是说，抽象联想来源于具象联想，是具象联想的凝练与升华。换而言之，色彩心理感觉主要源自我们对客观世界的某种主观反应。色彩的语义与色彩联想直接相关联，但就设计领域而言，色彩的语义信息一般与具象联想的关联性较少，与抽象联想则有着广泛而直接的关联（图 2.13、图 2.14）。

1）红色

（1）具象联想：火、太阳、鲜血等。

（2）抽象联想与语义传达：热情、热烈、朝气、奔放、活泼、热闹、温暖、幸福、喜庆、吉祥、愤怒、革命、危险等。

（3）常见运用范围：一方面，红色因其传达温暖、热情、活力、朝气、前进等正向、积极的含义与精神，因而成为各类设计喜爱的色彩选择，但由

① 科技金属省. 这场色彩革命，就由它来掀开帷幕. https://m.sohu.com/feed?spm=smwp.
content-wx.comment-footer.z.1636963208891dZwi0M4&mpid=233963235.

② 此处的抽象联想即等同于色彩的象征意义。

图 2.13　牛雪彪、薛书琴　抗疫海报系列　2020 年

图 2.14　永井正一　东京上野动物园海报　1994 年（左图）；永井正一　"LIFE"系列海报　1993 年（中图）；永井正一　永井正一展览海报　1969 年（右图）

于其色彩刺激度较强，一般很少大面积运用；另一方面，红色因其与鲜血的关联，含有强烈的危险暗示，故常用于禁止、警告、危险等方面的标示设计中。为使警示标识在视觉中更为强烈、突出，往往会在设计中加入无彩色白色与黑色，与红色形成强对比。若在某些场所或物品上看到以红色为主的标示，往往不必细察其详，便能够及时捕捉、领会到其中的警示之意。

2）黄色

（1）具象联想：黄色会让人想起阳光、灯光、皇族、柠檬、迎春花等。

（2）抽象联想与语义传达：使人联想到明朗、光明、灿烂、温暖、活泼、愉悦、高贵、透明、希望、发展、警戒、轻浮等。

(3) 常见运用范围：一方面，因明度高，"嗓门响亮"，黄色也成为警示危险的常用色，常用来告诫危险或提醒注意事项，如交通信号灯中的黄灯、地面警示胶带、工程用的大型机器、户外用品中的登山包、冲锋衣、登山鞋、手电、救生衣等，以及日用品中的雨衣、雨鞋、雨伞等，也常使用黄色。当黄色应用于警示标识时，往往会在设计中加入与其形成强对比的黑色，以便在视觉中获取强烈的视觉张力。另一方面，黄色也是其他设计品中的常用色，但由于其色彩刺激度较强，一般也很少大面积运用。

3）橙色

（1）具象联想：黄色会让人想起阳光、灯光、秋天、丰收的麦田、橙子等。

（2）抽象联想与语义传达：使人联想到温暖、灿烂、丰收、甜蜜、喜悦、充实、希望、新鲜、富饶、警惕等。

（3）常见运用范围：橙色兼有黄色与红色的成分与特征，也是警示危险的常用色，主要用于工程用的大型机器，户外用品中的登山包、冲锋衣、登山鞋、救生衣等。在其他设计中虽然也是极受欢迎的色彩，但往往会考虑到其色彩刺激量，较少大面积使用。

4）绿色

（1）具象联想：绿色会使人想起草地、树叶、禾苗、青果等。

（2）抽象联想与语义传达：使人联想到青春、健康、新鲜、生长、生命、清新、青涩、和平、宁静、安逸、柔和、安全、舒适、理想等。

（3）常见运用范围：绿色所传达的新鲜、清爽、健康、生命、生长等语义，非常符合饮食业、服务业，卫生保健业的诉求，成为相关设计的常用色。比如，在工厂中，许多机械采用绿色作为主色调，以避免长时间操作引起的视觉疲劳；一般的医疗机构场所，也常采用绿色来进行空间色彩布局或标示医疗用品。由于环保概念越来越多地受到关注，加之绿色所传递的众多美好语义，绿色在设计领域被广泛运用。

5）蓝色

（1）具象联想：蓝色会使人想起天空、海洋、月夜等。

（2）抽象联想与语义传达：使人联想到平静、深远、沉静、神秘、力量、永恒、理智、诚信、纯净、清爽、清凉、忧郁、孤独、寒冷等。

（3）常见运用范围：由于蓝色具有神秘、沉稳、理性、力量等语义，在强调科技、效率的相关商业设计中，蓝色被普遍应用，如电脑、汽车、摄影器材等。另外，蓝色也象征清凉、神秘、忧郁等语义，此意象也常运用于相关语义诉求的商业设计中。

6）紫色

（1）具象联想：紫色会使人想起紫丁香、紫罗兰、紫玫瑰、蝴蝶花、葡萄等。

（2）抽象联想与语义传达：因紫色在自然界中相对较为稀少，往往会使人联想到高贵、优雅、浪漫、神秘、自傲、魅力、孤独、忧郁等。

（3）常见运用范围：由于紫色强烈的女性化性格，在商业设计用色中，紫色运用会受到相当的限制，除了和女性有关的商品或企业形象之外，其他设计一般不会以紫色作为主色。

7）白色

（1）具象联想：白色会使人想起白云、冰雪、棉花等。

（2）抽象联想与语义传达：使人联想到纯洁、洁净、高雅、朴素、明快、飘逸、神圣、柔弱、虚无、死亡等。

（3）常见运用范围：由于白色清洁、纯净的特征与意象，医用、酒店及餐饮设计往往以其为主色调。在其他商业设计领域，白色是永远流行的色彩，既可独立使用，也可与任何颜色作搭配。一般而言，白色与其他色彩搭配都能取得良好的视觉效果，其因有二：一是因无彩色，故与任何颜色搭配都会协调；二是白色在所有色彩中明度最高，有其天然的洁净与明快感，是一种老少皆宜的色彩。

8）灰色

（1）具象联想：灰色会使人想起阴天、乌云、夜空、水泥等。

（2）抽象联想与语义传达：使人联想到温和、低调、含蓄、知性、谦逊、朴素、未知、平凡、失意、孤独、忧虑、沉闷等。

（3）常见运用范围：因灰色所具有的知性、沉稳、未知等语义，许多科技产品的设计常采用灰色，灰色也是其他设计领域永远的流行色。因单独使用往往会趋于沉闷，所以多与其他颜色搭配使用，或需考虑材质的变化及色彩倾向的处理。

9）黑色

（1）具象联想：黑色会使人想起夜晚、黑暗、丧礼服等。

（2）抽象联想与语义传达：会使人联想到神秘、崇高、严肃、刚健、坚实、庄重、沉默、冷漠、罪恶、恐怖、绝望、凄惨、忧愁、悲伤、恐怖、死亡等。

（3）常见运用范围：在商业设计中，黑色具有庄严、沉稳、科技的意象。所以，诸如仪器、跑车、音响、影像等科技产品的色彩多采用黑色。在生活用品和服饰设计领域，黑色也是一种永远流行的颜色，可以与任何色彩搭配。

10）金色

（1）具象联想：阳光、黄金、神像、黄铜等。

（2）抽象联想与语义传达：温暖、幸福、光辉、光明、崇高、光荣、高贵、华丽、辉煌、神秘、圣洁、名誉、忠诚、华贵、奢侈、满足、炫耀等。

(3) 常见运用范围：金的是宗教艺术用色的宠儿，人们往往用金色来"荣耀"自己的神；世界上大多数国家的皇族用色多以金色为基调或配色；金色也广泛地被运用到节日庆典或重大聚会时的表演服、礼服及晚装设计中。虽然金色也是一种永远的流行色。但除作为金饰品或小面积的装饰色外，金色较少进入人们的日常生活，因稍有不慎就会有流于庸俗的危险。

11）银色

(1) 具象联想：银锭、银币、银饰等。

(2) 抽象联想与语义传达：尊贵、庄严、圣洁、沉稳、永恒、安全、神秘、灵感、低调、冷漠等。

(3) 常见运用范围：一方面，银色是一种灰色、一种特殊的灰色，一种有光泽、有色度变化的灰色，因此，银色兼有灰色的某种"低调和谦逊"，又有着灰色缺乏的灵动与神秘感；另一方面，银色与金色同属贵金属色，虽无金色炫目的华丽感，却也呈现出几分高调的高贵感，但这种高贵是以优雅沉静的姿态出现的。所以，银色不仅频繁地出现在节日庆典或重大聚会时的表演服、礼服及晚装设计中，在首饰及其他设计中也有着较为广泛的运用。此外，因为银的"试毒"功能及银离子的超强杀菌能力，导致了银成为深受高档餐饮产品设计钟爱的材质。

需要注意的是，以上列举到的色彩只是色彩大的类项，每一项下面都涵盖有巨量的同类色，如在"红色家族"中，不仅有朱红、大红、砖红、土红、桃红、粉红、玫瑰红、紫红等不同外貌特征的红，还有众多不同明度、纯度变化的"红"。众多的"红"，众多的"面貌"，自然就会有"语义"上的区别。此外，以上所列举到的色彩"常见运用范围"，也并非什么不可更改的金科玉律，因为危险总是与机遇相伴，在限制性中往往寄居有创造性的种子，所以优秀的设计师总在对生活的观察与思考中"创造生活"，同时也设定、创造色彩的新语义。

2. 色彩的冷暖感与语义传达

色彩在我们的视觉和心理感受中是"有温度"的，色彩的冷暖主要取决于其色相。红色、橙色与黄色均会给人以温暖的感觉，蓝色则会给人以清凉的寒意，而紫色、绿色则介于前二者之间，没有明显的冷暖感受。色彩的冷暖感觉与我们的日常视觉经验、生活体验的积累直接相关，一块橙色的东西绝对会比一块蓝色的东西摸上去感觉更温暖些。

暖色传递给我们的语义往往是：温暖、积极、热烈，有较强的主动性与扩张感；而冷色的语义则表现为：平静、理智、冷漠、消极，有着鲜明的距离感与理性特征。

3. 色彩的软硬感与语义传达

色彩的软硬主要取决于其纯度、明度，与色相几乎无关。一般而言，低彩度色比高彩度色有柔软感，高明度色比低明度色有柔软感。

4. 色彩的轻重感与语义传达

色彩的轻重感主要取决于其明度，高明度色感觉较轻、低明度色则感觉较重。

5. 色彩的进退感与语义传达

色彩的进退感主要取决于其色相、纯度与其明度的综合状态。一般而言，暖色进、冷色退；高纯度色进、低纯度色退。高明度色进、低明度色退。但并非绝对，色彩所处环境往往也会对其进退感产生决定性的影响：与环境对比强则进，反之则退。设计师往往将希望人们首先注意到的产品信息安排为"前进色"。

6. 色彩的膨胀或收缩感与语义传达

色彩的膨胀或收缩感与其三属性均有明显关联：暖色属膨胀色，冷色属收缩色；高明度色属膨胀色，低明度色属于收缩色；高纯度色属膨胀色；低纯度色属收缩色。当我们希望在某个产品的面积视觉上安排等量的三份色彩，就不得不考虑这个问题。

7. 色彩的华丽与素朴感及语义传达

色彩的华丽或素朴感很大程度上取决于色彩的纯度，但与色彩的冷暖也有一定程度的关联性：纯度高的色彩及暖色趋于华丽，纯度低的色彩与冷色则趋于素朴。

2.2.2 色彩对比与语义传达

如本文 2.1.2 所言："一切现有的形式美法则，皆来源于自然，是人类在长期的审美实践及生产实践中总结、提炼出来的。而总的形式美法则，就是'对比与统一'：其他形式美的规则与原理都是基于此法则的细化、延展或不同形式的表现。""对比与统一"法则同样适用于色彩关系的运用。恰当的产品语义的传达，离不开色彩关系的恰当处理，设计师必须根据特定表达需要，把握、平衡"对比"与"统一"之间的关系。

相同的色彩在不同的环境中所传达的语义亦不相同，甚至会产生较大的差异性；两个或两个以上的色彩在一起时，会给彼此带来特定

图 2.15　贾维尔·马里斯卡尔（Javier Mariscal）《Alessandra Armchair》1995 年（左图）；爱德华·范·弗利特（Edward. Van. Vliet）《Donut Stool》2008 年（中图）；挪亚·杜乔福-劳伦斯（Noe Duchaufour-Lawrance）《Borghese Sofa》（右图）

的影响。色彩间这种相互作用的关系被称为"色彩对比"。对比的基本语义为：强烈、明朗、清晰、丰富等，但具体语义还应视对比的强度而定（图 2.15）。

从色彩三属性[①]出发，可分为三大色彩对比关系：明度对比、纯度对比、色相对比。这三大对比可涵盖所有色彩对比关系，如色彩的冷暖对比属于色相对比的范畴。当然，这三大对比关系在客观上是同时存在、不可分割的。所以，下文述及的各对比关系中的语义都是不完整的，需同时综合考虑三属性中其他类项的具体状况及语义传达。

在三大对比中，"明度对比"可分为高调对比、中调对比、低调对比；"色相对比"可分为同类色的对比、邻近色的对比、对比色的对比、互补色的对比；"纯度对比"可分为高纯度对比、中纯度对比、低纯度对比、艳灰对比。

1. 明度对比与语义传达

依照整体明度基调，明度对比可分为三个层次：高调对比、中调对比、低调对比。"高调对比"是以高明度色彩为基调[②]；"中调对比"即以中明度色彩为基调；"低调对比"则以低明度色彩为基调。为了进一步研究色彩明度对画面语义传达的影响，我们可分别将以上三大对比层次分为强、中、弱三个等级的对比，即高强调、高中调、高弱调；中强调、中中调、中弱调；低强调、低中调、低弱调，三组九个色调[③]。

① 色彩三属性是认识色彩心理与情感效应，洞悉色彩语义的基础。
② 基调即主色调，如以高明度为基调，就意味着高明度色应占整体色彩的 1/2 以上面积。当然，面积越大，基调色对整体色调的影响越明显。
③ 事实上，我们可以将明度对比分为多个层次及无数个等级的调性对比，每一个调子的语义也都会有所不同，但三个等级九调子是一个包容性、限制性与指代性都较强的较为科学合理的划分。也有资料将高调对比、中调对比、低调对比三大对比层次分为长（强对比）、中（中对比）、短（弱对比）三个等级的对比，即高长调、高中调、高短调；中长调、中中调、中短调；低长调、低中调、低短调，三组九个色调。命名较间接，理解起来便捷性稍差。

色彩间明度差别的大小决定其明度对比的强弱，若将一色彩的明度从低至高渐次分为11个色度，我们把三度差以内的对比称为"弱对比"，三至五度差的对比称为"中对比"，五度差以上的对比称为"强对比"。明度九调的语义如下：

1）高调

"高调"总体上传达的语义信息为：明亮、高洁、轻盈、活泼等。其三个调子的语义信息分别如下：

"高强调"的主调色为高明度色，辅色与主调色相差五度以上，其语义为：鲜明、强烈、刺激、快速明了等；

"高中调"的主调色为高明度色，辅色与主调色相差三至五度，其语义为：明快、明朗、爽快、活泼等；

"高弱调"的主调色为高明度色，辅色与主调色相差三度以内，其语义为：朦胧、漂浮、暧昧、轻柔、女性化等。

2）中调

"中调"总体上传达的语义信息为：平静、稳定、沉着、朴素、中庸等。

"中强调"的主调色为中明度色，辅色与主调色相差五度以上，其基本语义为：鲜明、明朗、有力、男性化等。

"中中调"的主调色为中明度色，辅色与主调色相差三至五度，其基本语义为：含蓄、沉稳、丰富、朦胧等。

"中弱调"的主调色为中明度色，辅色与主调色相差三度以内，其基本语义为：混沌、朴素、忧郁等。

3）低调

"低调"总体上传达的语义信息为：凝重、低沉、沉重、晦涩、钝拙等。

"低强调"主调色为低明度色，辅色与主调色相差五度以上，其基本语义为：激烈、亢进、爆发力等。

"低中调"的主调色为低明度色，辅色与主调色相差三至五度，其基本语义为：苦闷、忧郁、寂寞等。

"低弱调"的主色调为低明度色，辅色与主色调相差三度以内，其基本语义为：压抑、死寂、绝望、暗沉、晦涩等。

2. 纯度对比与语义传达

1）高彩度对比

"高彩度对比"指在同一色彩关系中，主体色和其他色相均属高纯度色。其配色效果饱和、鲜艳，但久视易造成视觉疲劳。其基本语义为：华丽、强烈、鲜明、膨胀、突出、张扬、个性化等。

2）中彩度对比

"中彩度对比"指在同一色彩关系中，主体色和其他色相均属中纯度色。其配色效果较高彩度对比更为调和，同时也具有较为强烈、鲜明的视觉效果。其基本语义为：稳重、浑厚、明确、肯定等。

3）低彩度对比

"低彩度对比"指在同一色彩关系中，主体色和其他色相均属于低纯度色。其配色效果较为温和，若控制不当，可能会产生沉闷、乏力的视觉效果。其基本语义为：柔软、沉稳、含蓄、模糊、有亲和力等。

4）艳（鲜）灰对比

"艳（鲜）灰对比"指由艳丽的高纯度色与低纯度色彩或无彩色构成的对比关系。在"艳（鲜）灰对比"中，灰色（或无彩色）与艳色相互映衬，高纯度色会显得更加艳丽、鲜明、突出，灰色（或无彩色）也会较其在其他色彩关系中的面貌更加生动。因纯度高的色彩有着膨胀、强烈、鲜明等张扬的个性，在艳（鲜）灰对比中，一般会保持纯度低的一方在面积上的优势，以取得双方的平衡感，取得良好的视觉效果。当双方面积均等或占面积优势的一方是鲜艳的高纯度色时，采取穿插分布的方法也会使对比双方取得较为理想的状态。"艳（鲜）灰对比"的基本语义为：跳跃、活泼、明确等。

3. 色相对比与语义传达

1）同类色对比

同类色指同一色相中所包含的具有色彩差别的色彩，如淡黄、中黄、深黄、柠檬黄、土黄等，同属黄色，但有明度、纯度的不同及色彩倾向上的微差。因色彩间所含相同因素多，色差较小，同类色对比属于弱对比，往往需借助明度、纯度对比的变化来弥补色相感的不足。其基本语义为：柔和、含蓄、暧昧、朦胧、模糊、单调等。

2）邻近色对比

"邻近色"是指色相环上位置相邻的一对不同色相。邻近色之间色相差别不大，冷暖也较为接近，其对比效果统一中有变化，称中弱对比。有时也需借助明度、纯度对比的变化来弥补色相感的不足。其基本语义为：轻柔、温和、沉稳等。

3）对比色对比

"对比色"指色相环上大于90度、小于180度的色彩，对比色间色彩差别较大，视觉效果鲜明、强烈，被称为中强对比，一般需要注意统一因素的运用。其基本语义为：明朗、明快、活泼等。

4）互补色对比

"互补色"指色相环上相距最远（180度）的色彩，色彩间差别非常大，

视觉效果最强烈、最富刺激性,被称为强对比。其基本语义为:鲜明、强烈、刺激、高调、肯定等。

2.2.3 色彩统一与语义传达

如前文所言:"良好的色彩关系亦需把握好、平衡好'对比'与'统一'这两者之间的关系。当色彩对比效果非常尖锐、刺激的时候,我们常常需要寻找适合的色彩统一方法。""统一"的基本语义为:安静、和谐、秩序,但具体的语义却因整体色彩关系中的特定状况的不同而各不相同(图 2.16、图 2.17)。下面列举几种一些较为常见与有效的色彩统一手法。

1. 面积优势法与语义传达

"面积优势法"是最常用的色彩统一方法。即以某种色彩在整体色彩关系中占有面积上的绝对优势,即可统领全局。面积的优势即:需占据整

图 2.16　本杰明·休伯特(Benjamin Hubert)《Cradle Chair–K1158》2015 年(左图);爱德华·范·弗利特(Edward Van Vliet)《Donut Stool》2008 年(中图);本杰明·休伯特(Benjamin Hubert)《Net Tea Table–K1210》2015 年(右图)

图 2.17　菲利克斯·法弗利的设计作品

体色彩 1/2 以上面积。当然，面积越大统一感越强、越明显。一般而言，占据 2/3 左右面积时，视觉效果较为理想，但面积的大小最终还需根据产品语义的诉求而定。

在"面积优势法"的色彩关系配置中，其语义大的基调由统领画面色彩的主色所传达的色彩信息[①]与色彩感觉而定，但其他辅色的色彩信息与色彩感觉及其与主色之间的对比关系也会对整体色彩语义信息有大的影响。因此，建立在"面积优势法"之上的整体色彩语义信息非常宽泛，变化幅度极大。

2. 互混法与语义传达

"互混法"即：色彩对比双方或多方，互相调和适量的他方色彩，使彼此都含有对方的色素，从而达到"你中有我，我中有你"的色彩效应，使对比因素降低，色彩关系趋于和谐。建立在"互混法"之上的整体色彩语义信息相对比较稳定，变化幅度相对较小。其基本的语义表现为：亲和、融洽等。当然其亲和、融洽的程度还需视"含有他方色素的量"而定：含量越多亲和感与融洽感就越强。

3. 调入同一色法与语义传达

"调入同一色法"即：将任意一种色彩调和到对比双方或多方中，增加其间同一因素，使其色相、纯度与明度发生一定程度的改变，以缓和其间的对比强度，取得关系的和谐。与"互混法"相似，其基本的语义信息表现为：亲和、融洽等，其亲和、融洽的程度取决于"调入的色彩的量"，量越大，亲和感与融洽感就越强。

4. 连贯（穿插）同一色法与语义传达

"连贯（穿插）同一色法"即：将任意一种色彩，插入对比过于强烈的色彩关系中，使其游走于对比的色彩之间，以"共有色"的身份，使对比色彩间拥有"共同点"，从而减弱对比，取得统一调和的效果。调和的程度取决于"共有色"的强度及分布的广度，即："共有色"越强、分布越广，色彩统一感就越强，反之统一感越弱。"连贯（穿插）统一色法"的特点是：可在较为完整地保持原色彩关系基本语义信息的基础上，降低其对比强度。当然，调和后的色彩关系所传达的具体语义信息与插入的"共有色"的面貌也有着很大的关联性。

① 此处的色彩信息包括：该色彩的纯度、明度、色相。

5. 穿插呼应法与语义传达

"穿插呼应法"与"连贯（穿插）同一色法"有一定的相似之处，但其间也有明显的区别。"穿插呼应法"即：将对比一方的色彩插入对方的色域，以"你中有我"的效果，达致和谐统一；或将对比双方的色彩相互插入对方色域，以"你中有我，我中有你"的效果，达致和谐统一。无疑，后一种方式更有力度，和谐的程度更高。"穿插呼应法"特点是：可在更为完整地保持原色彩关系的基本语义基础上，降低其对比强度。

6. 降低一方或双方纯度法与语义传达

"降低一方或双方纯度法"即：降低色彩的纯度，以降低其间的对比强度，从而取得调和与统一。纯度越低，色彩间的统一感就越强。以"降低一方或双方纯度法"取得的色彩调和方法的基本语义为：丰富、柔和、朴素。当然，具体的语义仍需视整体色彩关系的特定状况而定。

2.2.4 色彩的语义传达与其他

不同地区、不同民族、不同文化传统导致审美取向上的不同，这种取向不可避免地会导致某些色彩语义的内涵与传达形式的差异性。

以我国的京剧脸谱用色为例（图 2.18），其用色有着强烈的象征性与丰富的语义内涵。但对于其他文化背景的人群而言，大多不了解其独特的色彩语义。在他们的眼中，这些京剧脸谱可能仅是一些五颜六色的挺有趣的形象，或许不少人还会认为与非洲原始部落的脸谱很相似，但了解中国

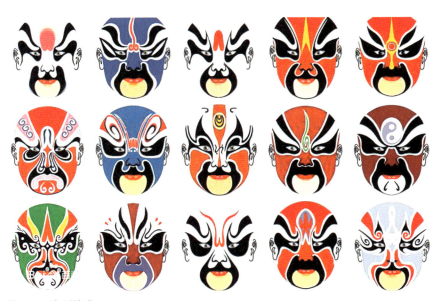

图 2.18　京剧脸谱

戏剧的人却会发现，这些色彩绝非仅仅为了有趣、好玩或好看。当然，京剧脸谱确实对提升京剧整体艺术特色与艺术感染力功不可没，对舞台表演也起到了不可或缺的丰富与美化的作用。但是，我们同时也必须考虑到，被视为角色"心灵的画面"的京剧脸谱，还承载着人物角色的性格特点、容貌特征、品德高下等内涵信息，具有寓褒贬，别善恶之功能。在长期的共同的文化浸润与社会生活中，我们已对这些脸谱色彩语义产生了约定俗成的共识。京剧脸谱的基本色彩语义为："红脸象征忠勇、正义、威武、庄严等，多用于富有血性的人物；黄脸象征武将的性格猛烈，或象征文士有心计；绿脸象征顽强、暴躁；紫脸象征骁勇、刚毅、正直、坚强、胆大；蓝脸象征粗犷、勇猛，较黑脸性格更强烈；黑脸象征公正无私，暴躁、鲁莽、耿直等；赭色脸、粉红色脸表现比较正直的老人；金脸、银脸则象征佛祖、神仙一类角色。"① 此处谈的"X脸"是指脸部主色调，除主色外，一般还会有三种或三种以上配色。

此外，不同的居住环境、职业、文化修养均会对语义信息的接受有一定的差异性。所以，尽管在很大程度上色彩是一种通用性的世界语言，尤其在经济文化全球化的今天，人类文化拥有并不断取得前所未有的开放性与包容性，其语义的"通用性"已远超其"差异性"。但在面对特定群体的设计中，我们仍需考虑到其特定色彩喜好、色彩禁忌及其对色彩的不同评价、理解与认识，以及因此产生的色彩语义的独特性。

2.3 "质"与语义传达

"质"即材质。从造型角度而言，"质"在设计中的呈现形式主要表现为"肌理与质感"。"肌理"即物体所呈现的特定的纹理，"质感"即物体表面的质地② 作用于人的视觉而产生的心理反应。对"质感"的直接、深刻体验源自人的触觉经验，我们称之为"触觉肌理"。同时，触觉与视觉相互作用，经过长期协作实践，人们单凭视觉便可感知到不同"触觉肌理"，我们将这种从视觉上获得的"肌理感知"称为"视觉肌理"。也就是说，对材质质感的体验可分为"触觉肌理"与"视觉肌理"两个层面，材质"视觉肌理"的形成、判断与感受主要来自后天的"触觉肌理"体验不断积累。"质感与肌理"是材质通过触觉与视觉传达给消费者的最直观的语义信息，我们对材质的感受源于亦取决于对其"质感与肌理"的体验，不同的材质质感带给人以不同的心理体验与感受，传达不同的语义。比如，棉花的质

① 此处参考《京剧脸谱的色彩含义》一文的相关内容，在原文字基础上略有改动。wdhzce 上传，https://wenku.baidu.com/view/045e1a8af7ec4afe05a1df64.html.2019.04.28.
② 这里的质地指：材料结构的性质外化特征，如质地坚韧、质地光滑、质地粗糙等。不同的质地往往呈现出不同的肌理特征。

感传达给我们的语义信息为柔软、亲切、温和、敦厚等,岩石的质感所传达的语义信息则是坚硬、冰冷等;玻璃的质感传达给我们的语义信息为通透、清澈等,丝绸所传达的语义信息则是温润、轻盈、柔和、富含人情味等;金属的质感传达给我们的语义信息为冷漠、神秘、坚固、强硬等,木材的质感所传达的语义信息则是温暖、朴实、自然、环保、人性化等。

无声无息的材质,往往可以传递难以用语言表达的语义。材质的选择在语义的表达与形象的塑造中无疑有着举足轻重的影响,如何借助材质更好地传达设计理念,成为材料选择的重要考量。优秀的设计师往往巧妙地利用人们对不同材质的不同心理反应,来传达设计品的内涵性语义。当然,材质的选择还要考虑到材料性能、工艺、技术等问题。

图 2.19 为 Design Studio-S 的创始人柴田文江(Fumie Shibata)2019 年设计的照明产品 AWA(阿瓦)。在日本,称"用液体包裹的空气所制作成的球"为"阿瓦",柴田文江希望 AWA 带给人们的感受是:"抬头看到时,会感觉 AWA 像一团空气在漂浮,而其上的金属部件则似空气的软木塞般。"AWA 的制作,主要选用了通透的玻璃材质,与圆润的外形、内置的灯光及"漂浮"的"隐约"的金属配件共同传递梦幻般的轻盈、温润与柔和,很好地传达了设计师所期望的产品语义。

图 2.19　柴田文江 《AWA》 2019 年

日本建筑师伊东丰雄(Toyo Ito)一直努力以一种抽象风格表现建筑,在实用的前提下尽量去除其确定性。图 2.20 是他设计的《来自未来的手——凝胶门把手》(*High Five with a Hand from the Future—Gel Doorknob*)。传统的门把手是硬的,而伊东丰雄却使用了柔软的硅凝胶,硅凝胶"呈现出一种不断变化的形式和回到其原始形状的无限能力",当你握着这个门把手时,触觉顿时会释放出其强大的力量,你会感觉握住了一双充满浓浓柔情与爱意的手——"这个把手用一种深层的温柔五感欢迎你回家"[①]。

① [日] 原研哉著. 设计中的设计 [M]. 纪江红 译. 桂林:广西师范大学出版社,2010: 87.

图 2.20 伊东丰雄 《来自未来的手——凝胶门把手》 2004 年

High Five with a Hand from the Future—Gel Doorknob 的意义,远远地超越了一个实用的门把手,也超越了一个具有造型美观的门把手,因为其语义是直指人的内心的,包含了设计师对生活、对设计的深层体验与思考。

2.4 其他与形态的语义传达

"一个人就是一套努力认识世界的感觉系统,眼睛、耳朵、鼻子、皮肤及其他称为感觉接收器的东西。但这些词语所携带的意象对于感觉器官来说太被动了,人类的器官是对世界大胆开放的,它们不是'接收器',而是更积极主动的器官。"[①] 其积极主动性不仅仅在于其对于语义信息捕获的敏锐性与选择性,以及综合性判断、处理的能动性,更在于各感觉器官间的密切关联与亲密互动关系。

"形""色"是视觉体验的直接产物,"材质"则是视觉与触觉体验交互的综合体;声音来自听觉,味道则来自嗅觉与味觉。但如上所言,我们的感觉不是孤立存在的,各个感觉器官之间是密切关联、亲密互动的。能够打动人心、唤醒消费者"五感"的设计,其形状、颜色与材质必须是一个血脉相通的有机体。同时,其"形"与"色"还必须是"有声音""有味道""有质感"的,其"材质"的语义也必然是和"形""色""声""味""质"高度契合、浑然一体的。

为此,设计师不仅要洞悉"形""色""质"的种种特性,更需在不断的感悟与思考中锐化自己的感官,以使"自己感觉的每根无限小的触须都竖起来"[②]。如此,才能不断发现、挖掘到生活本质的、内在的东西,设计出具有当代与未来品质的作品。

① [日]原研哉 著 . 设计中的设计 [M]. 纪江红 译 . 桂林:广西师范大学出版社,2010:68.
② [日]原研哉 著 . 设计中的设计 [M]. 纪江红 译 . 桂林:广西师范大学出版社,2010:70.

第 3 章　规则解析：形态基本建构元素的变异与重构

如前文所述，"创意"总是与"无中生有""突破性""超常规""超常理""反客观"等观念相伴而行。"变异"与"重构"无疑是"无中生有""突破性""超常规""超常理""反客观"的行为，其结果必然带来一种新质、陌生化的视觉感受。图形创意中的"变异"与"重构"就是"打破"与"重建"："打破"客观的存在状态，"打破"惯常的思维习惯，"打破"已有的、司空见惯的图形样式，以独特视点、巧妙的构思"重建"与惯常图形样式有所疏离的新图式，消解受众因惯有的视觉方式所产生的迟钝与麻木，使其眼睛从熟视无睹的审美疲劳状态下解放出来，唤起人们对习以为常的世界产生新的兴趣和审美乐趣，使其以新鲜的眼光和独特的视角重新发现、审视与思考眼前的世界。显然，"变异"与"重构"，无论是对艺术设计、纯艺术，还是对音乐、舞蹈、文学等领域都有着普遍而重要的意义。

形态本体语言是设计作品"所指"部分的统一的"能指"。而形态的"变异"与"重构"，必然是通过"形态建构元素"来表达与实现。所以，从"创意的本源"与"形态建构元素"出发，可将图形创意规则，即图形创意中的"打破"与"重建"、"变异"与"重构"的具体方法归纳总结如下。

3.1　客观或惯常形体的变异[①]

"客观或惯常形体的变异"，即借助一个客观之物或人们习以为常的物体在保持其主要特征的前提下，根据创意需要，"以其他物态对客观或惯

① "客观"意指客观存在之物或现象，而"惯常"主要指人们习以为常之物或现象。当然，"惯常"之物或现象，经过长时间的存在就会演化为某种"新客观"。所以，二者之间的界限往往会存在一定程度上的模糊性，显得不那么绝对与清晰。

常的形体进行局部的改变或置换，从而重建具有一定意味的新的形态"[①]。此种方法在二维图形与立体形态的建构中均较为常见。因为立体形态要涉及诸多材质与工艺的复杂性，在图形创意的领域中，无疑总是平面图形来得更为便利和直接。因而，平面图形的形式与内容往往会表现得更加丰富。但事物在"限制性"下，往往会生发出特别的生命力与不同的生命形态，在下文的立体设计案例部分，我们将会深刻、具体地领略到这些。

当然，以上所谈到的"改变或置换"，其内容与形式一定是建立在作品主旨有效传达的需要基础上的，而非一个纯粹的视觉存在形式。

3.1.1　相关平面设计

在世界平面设计大师福田繁雄（Shigeo Fukuda）的代表作《贝多芬第九交响曲》系列海报（图 3.1 左图）中，设计师利用音符、鸟、马等元素对贝多芬的头发进行了他物置换。置换后的图形表现了设计师丰富的想象力及其对《贝多芬第九交响曲》的理解与阐释。

西摩·切瓦斯特（Seymour Chwast）的作品以活泼、幽默、诙谐著称，与福田繁雄和冈特兰堡一起被称"世界三大平面设计师"。图 3.1 右图是其为"图钉设计集团"（The Push Pin Graphic）所做的宣传海报。图中身着西服领结的绅士的头部，异变为精神抖擞的雄鸡，此举的寓意为：图钉设计集团似一只斗志昂扬的雄鸡，在设计领域中奋发雄起，勇于创新的面貌与精神。

图 3.2 为德国 Faber-Castell 公司彩铅系列广告中的两幅。图形分别为棕色腊肠犬与紫皮茄子和同色铅笔头的"合成体"，色彩、质感与光影均非常细腻逼真。因为狗与茄子都是日常生活的熟识之物，所以首先在人的

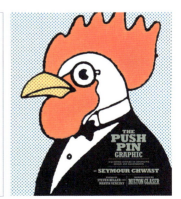

图 3.1　福田繁雄 《贝多芬第九交响曲》海报　1985—2001 年（左图）；西摩·切瓦斯特　"图钉设计集团"宣传海报　1997 年（右图）

① 薛书琴.创意规则的解析与把握——图形创意课程关键教学环节的处理 [J]. 教育理论与实践，2014（33）：61. 文字略有变动。

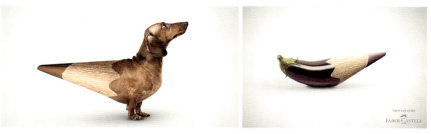

图 3.2　Faber-Castell "True Colours" 系列海报

视觉系统发生了反应，但同时又会发现对象是一"非常态"的狗或茄子。对"非常态"的浓厚兴趣，使探究的目光变得好奇而急切，左下角的文字向观者阐明了广告主题："True Colours"（真实的色彩）。由此，产品的功能信息借助"形态怪胎"得到了令人信服传达，并使人对产品功能产生了超常的信心与联想。

图 3.3 左图中的招贴以"关注日益严重的儿童肥胖问题"为主题，由法国卫生部发起的相关广告征集活动中的一幅作品。蛋卷冰激凌的上部被粉粉肉肉的、奶油质感的肥胖腹部所替代，乍看似惯常的冰激凌，但转瞬间就会发现这"层层重叠下坠的肥肉"的真相，可口的甜品马上转变为触目惊心之物，从而招贴主旨"L'obésité commence des le plus jeune áge"（肥胖始于儿童），得到应有的关注与警觉。

吉田ユニ（Yuni Yoshida）是日本炙手可热的新锐平面设计师与艺术指导，尤其在海报设计方面他的才能更为突出，其作品往往以绚丽色彩与大胆的超现实表现形式著称。图 3.3 中图是吉田ユニ为日本的话题女艺人渡边直美所做的系列惊艳海报中的一幅。图中的渡边直美呈妩媚且大胆的性感姿态，整个腿部被巨大、色彩艳丽的口红形态所替代，金光闪烁的口红盖子散置其旁边。幽默滑稽的图形语言显然与渡边直美的公众形象是高度一致的。而在为日本小说家、歌手川上未映子所作的书籍书封设计（图 3.3 右图）中，吉田ユニ采用了更为彻底的"客观或惯常形态变异法"，

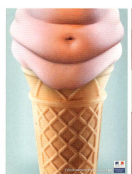

图 3.3　大卫·勒《肥胖始于儿童》（左图）；吉田ユニ　渡边直美个人展设计之一（中图）；吉田ユニ　书籍书封设计（右图）

展现了其独特的视觉艺术形式。

图 3.4 左图是 DDB 为 ZOO SAFAR 所做的招贴广告。ZOO SAFARI 是一个可驾驶私家车在园内游览的开放式野生动物园，因此，游客可拥有与野生动物们近距离相处的感受。这张招贴广告无疑很好地诠释了"blend in"（融入其中）的广告主题。德国 OGILVY 公司为海洋守护者协会所做的宣传海报（图 3.4 右图）则是另外一种情形：海报主体形象为一条痛苦的鱼，因吞食塑料制品，外形被异化。右下方的宣传词点明主题，使人更加触目惊心：You Eat What They Eat(它们吃什么，你就吃什么)。提醒大家"塑料垃圾正在淹没我们的海洋"，号召大家行动起来，捐助海洋守护者协会。

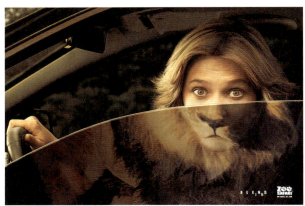 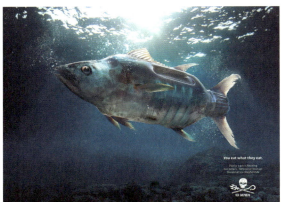

图 3.4　DDB 《融合》(左图)；OGILVY 《You Eat What They Eat》(右图)

在招贴《都是司机，让我们共享这条路》（图 3.5 左图）中，上半部是小汽车司机在行驶，下部却变为一个骑行者的身影，此招贴来自巴拿马，当地许多汽车司机缺乏相关法律意识，对自行车骑行者不够理解、宽容。另外，自行车骑行这项运动却受到越来越多人的喜爱，不断地有新自行车骑手上路骑行。有时其中一些人会成群结队，妨碍交通，不断地与汽车司机产生摩擦，事故也时有发生。这则海报一则用来提醒汽车司机，根据法律，自行车是允许上路的；同时，也告诫骑行者必须遵守交通规则，在规定的路线中行驶。

卡彭加啤酒广告（图 3.5 右图）采用了威武有力的人物形象及强势的表情与肢体语言，背景也采用了爆发力较强的发射形。以上力量的发射点被安排在人物的口部、而口部被印有卡彭加啤酒 Logo 的啤酒盖所代替，这个安排不仅突出了主题——有时你只需要一杯卡彭加啤酒（Sometime You Just Need a Capunga Lager），而且由于啤酒盖"堵"的力量，图形的整体爆发力与视觉冲击力反倒更强了。

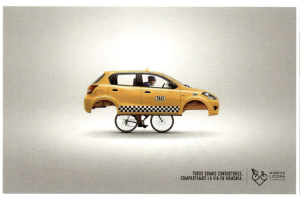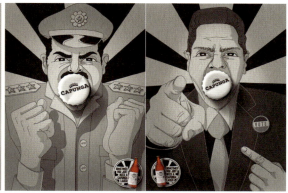

图 3.5 Cerebro Y&R 《都是司机 让我们共享这条路》(左图)；卡彭加啤酒广告 (右图)

形影不离，影因形生。投影应被视为形体不可或缺的构成部分，因此，"客观或惯常形体的变异"的方法在平面图形设计中的常见运用还包括：根据创意需要，利用其他形态对客观物象的投影进行置换，重新构建有意味的新图形，也即很多著述上谈到的"异影图形"法。如图 3.6 中酒杯的投影即是一个拐杖的形象，作者借此表达招贴的主题：DONOT'T DRIVR AFTER DRINK，告诫人们酒后驾车可能发生的危险。而在图 3.7 左一图中，摸索前行的盲人的投影却是一个健康强壮的运动健将，作者借此"异影"传达了盲人内心的强烈梦想与渴望。两个儿童的背后投影则是挺拔俏丽的青年女子与伟岸潇洒的男青年（图 3.7 左二），此处的"异影"则寓意了两个孩子对长大的憧憬——憧憬成长的强大与魅力。

变异的部位、幅度、程度与方式的不同，使创意的表现形式变化繁多，规则显然不会成为思想的束缚，更不可能会呈现出千篇一律的干枯与无味（图 3.8 至图 3.12）。

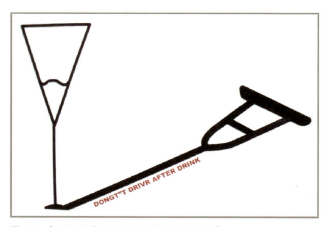

图 3.6 《DONOT'T DRIVR AFTER DRINK》

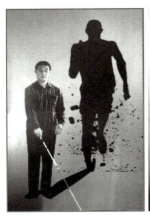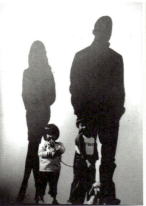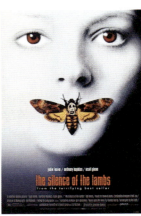

图 3.7 夏天宇 异影图形作品 1 2013 年（左一）；夏天宇 异影图形作品 2（左二）2013 年；《TAXI TO THE DARK SIDE》（右二）《沉默的羔羊》（右一）

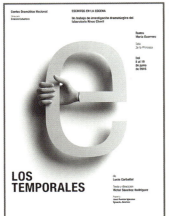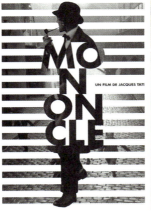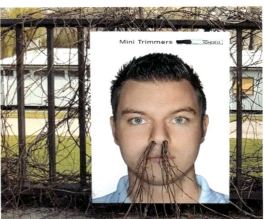

图 3.8 《LOS TEMPORALES》（左图）；《MONONCLE》（中图）；《Tondeo 迷你修毛刀》（右图）

图 3.9 《创意条形码》（左一）；U.G. 佐藤 《UG SATO'S STYLE OF EVOLUTION》（左二）；U.G. 佐藤作品（右二）；《PEACE》1978 年（右一）

第 3 章　规则解析：形态基本建构元素的变异与重构　55

图 3.10　CHERY 汽车广告（左图）；易迅广告（中图）；果汁饮品广告（右图）

图 3.11　芬达饮品广告（左一）；《吸烟的危害》（左二）；福田繁雄　第二届联合国环境与发展大会招贴　1992 年（右二）；《不要让孩子吸二手烟》公益广告（右一）

图 3.12　《言论自由》（左一）；大广赛创意海报《2017 年春季必需品》（左二）；Michael Batory 作品（右二）；《FOUSTIVAL》（右一）

3.1.2 相关立体设计

在图 3.13 中,法国著名雕塑艺术家、时尚设计师巴勃罗·雷诺索(Pablo Reinoso)将古典家具的组成部分运用到了作品中,将曲木与复古鞋相结合,以曲木的 S 型流线设计替代了正常的鞋跟,并从鞋身延伸出来,发展为独立的造型元素。这条流畅婀娜的"S 型流线"不仅加强了人们对"美人"优雅的"美足"的感受,且将赋予鞋子一种动感、轻快的语义、姿态和表情,使人似感受到"美人"的"凌波"之姿。

图 3.13 巴勃罗·雷诺索 《Thonet Shoes》

新的形体不仅以其独特的语义信息带给我们一个新鲜的感官与心理体验,且可引发新的思考。日本中生代国际级平面设计师、日本设计中心的代表人物原研哉,在设计实践与设计理论方面有着深入的思考。他于 2000 年出版了《设计中的设计》一书。本书主要提出与诠释了 Re-Design 的设计理念。Re-Design 的核心是"令平常未知",如作者所言:"把平常物品的设计再做一下。你可以称之为一种实验,一种把熟悉的东西看作初次相见般的尝试。再设计是一种手段,让我们修正和更新对设计实质的感觉。这种实质隐藏在物的迷人环境中,因过于熟悉而使我们不再能看见它。"[1] 原研哉认为:"从零开始高出新东西来是创造,而将已知变成未知也是一种创造行为。要搞清设计到底是什么,后者可能更有用。"[2] 应该说,Re-Design 是原研哉重新思考设计,并用以颠覆过去的消费理念与生活哲学的一种设计理念。下面是两个以此理念为出发点的设计案例。

日本照明设计师面出薰(Kaoru Mende)在火柴的 Re-Design 中(图 3.14),用搜集的小树枝代替了原来整齐划一的火柴杆,在小树枝的尖端涂上了与传统火柴头材质无别的发火剂。但因树枝形态的天然区别,火

[1] [日] 原研哉 著. 设中的设计 [M]. 纪江红 译. 桂林:广西师范大学出版社,2010:22.
[2] [日] 原研哉 著. 设中的设计 [M]. 纪江红 译. 桂林:广西师范大学出版社,2010:22.

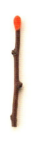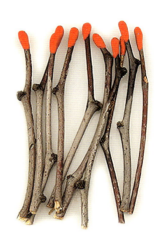

图 3.14　面出薫 《火柴》2000 年

柴头的形状会因而有别,所承载的语义信息及表情特征自然也会有所不同,火柴杆与火柴头强烈的"艳灰对比",使设计拥有了强烈的视觉张力,似朵朵含苞待放的红梅!单单是凝视此物时瞬间获取的那份新鲜的视觉美感就一下子感动、征服了我们,更莫谈这个创意给予我们的深层触动与思考了。接下来,这份美感的触动为我们带来的是更为复杂的内心情感触动:或许牵引了一份带有儿时玩趣与大自然体香的温暖的记忆;或许是引发了我们对资源的不同视角的认识与思考……如设计师本人所言:"想法是在人们把这些小树枝还给地球母亲之前,让它们为人类再做点事情。我们在回顾人类与火的共同进化史的同时,想象着有关火的传说和故事。掉落在地上的小树枝的形状是优美的,这样的设计也许能够让人忘记繁忙的时间,唤起人们对自然、火、人以及各种各样的世间万物的印象。"① 此产品细腻与温暖的设计,对人自视觉而心理的触动之深,有着一般火柴所无法比拟的高度。

日本著名建筑师坂茂(Shigeru Ban)对"卫生纸"进行了再设计(图 3.15)。再设计后的卫生纸中间的"芯"一改传统卫生纸顺滑流畅的"圆形",而以有棱角的"正方形"取而代之。造型上"惯常性"的打破,不仅给予视觉上一定的新的审美感受,且使此设计同时拥有两个优点:一方面,抽纸时,不再有以往的轻松顺畅,甚至是"刹不住"的顺滑,反增了几分"阻力"带来的一点"小艰难"。同时,在抽纸的过程中,还会发出细小的"咔嗒"声,但恰恰是这"正方形"所产生的阻力以及这"咔嗒—咔嗒—咔嗒"的"警

图 3.15　坂茂 《卫生纸》2000 年

① [日] 原研哉 著 . 设中的设计 [M]. 纪江红 译 . 桂林:广西师范大学出版社,2010:58.

示音"提示、减少了人们对纸张的可能性浪费,在一定程度上起到了降低资源消耗的作用;另一方面,卫生纸被卷到"正方形"芯上以后,其外形自然也是"正方形"。与"圆形"相比,"正方形"排列起来更加紧密贴合,一起摆放时,相互之间可最大限度地接近"无缝对接",大大节省了运输或储存空间。可以看到,好设计的创意不会满足、停留于造型的创新或纯感受层面,而是将对"物""生活"的体察和深层次思考与之相融合,使创意变得"有观点""有态度"。无疑,"四角形卷筒卫生纸"传递着一种"批判性"——对现代物质文明的批判,表达了建筑家坂茂对日常生活现象的一种思考与态度。

不同的时代、区域文化背景下的设计作品表现会有较大的差异性,同时,企业文化及艺术家自身的性情、素养与经历等的因素也会对此有着较为微妙而显著的影响。但许多优秀的设计产品却都暗含了原研哉所提出与倡导 Re-Design 的设计理念。

图 3.16、图 3.17 是意大利 VIBRAM 公司 2005 年研制、推出的独特的鞋子"五趾鞋"。"五趾鞋"采用五个脚趾相互隔离的设计,彻底颠覆了我们对传统鞋子造型的一贯认识:五个脚趾装在一个相互联通的空间中,在外形是一体的。而"五趾鞋"却像为脚准备的"足套",五个脚趾被分开处理,独立成型。如前所言:好的设计创意往往不会满足、停留于造型的创新或纯感受层面。的确,辅以适合的材质,"足套"便成了真正的脚部的"第二层皮肤"。"五趾鞋"使脚趾可以像没穿鞋子时一样自由移动,与大地亲密接触,使穿着者可体验到"裸足奔跑"般的新鲜与快乐,引领了"赤足"行走概念的革命。由于"五趾鞋"对五个脚趾的"革

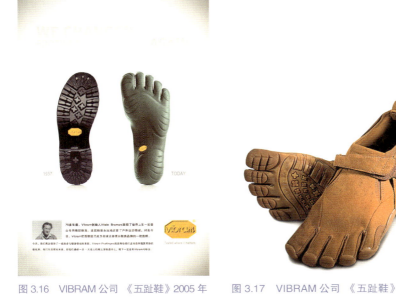

图 3.16　VIBRAM 公司 《五趾鞋》2005 年　　图 3.17　VIBRAM 公司 《五趾鞋》

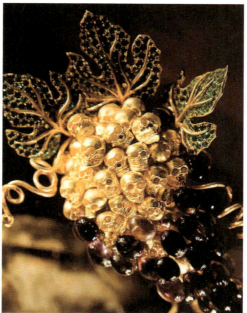

图 3.18 达利 《不朽的葡萄》1950 年　　　图 3.19 菲利普·斯塔克 《枪灯》2005 年

命性解放",足部的活动更加灵活自由,运动范围也随之增加,加之轻薄舒适的材料,则可进一步刺激足底肌肉,增强传感接收,这些均为人体健康带来诸多的益处:(1)促进血液循环,有效改善活动范围,使人体经脉更加自然通畅;(2)足部和小腿肌腱的活动得以提升,可使足与小腿变得更加强健有力;(3)身体平衡与敏捷度得以提升;(4)通过促使前脚掌着地(传统的跑步鞋促使后跟着地)和更自然跑步的方式从而减少对膝盖、臀部及下背的冲击,让跑步变得更安全和健康。[①]

　　超现实主义绘画大师萨尔瓦多·达利可谓是跨界的珠宝设计奇才,图 3.18 是他 1950 年设计的胸针《不朽的葡萄》。葡萄粒由珍珠和紫色宝石制作而成:下端为紫色水晶材质,上部分是珍珠材质。紫水晶与客观的葡萄的"晶莹水润"所传达的视觉触感是一致的,与上面的珍珠材质搭配在一起,华丽光耀中倒存有几分客观的葡萄的"神韵",但近距离观看时却发现这些珍珠葡萄竟是一个个小骷髅。达利用其一贯的怪诞与诙谐表达方式赋予了珠宝独特的个性,同时也引发人们关注、思考"奢华的谎言"所隐含的深层意义。

　　图 3.19 为菲利普·斯塔克(Philippe Starck)2005 年为 Flos 设计的桌面及地面"枪灯"。这一系列的枪支造型灯,灯杆的材质与工艺是:将铝压铸入模铸聚合物内,在表面镀以 18K 的金;灯罩材质以塑化的纸质黑

① 极果. vibram 五指鞋释放原始跑步脚感,大神都靠它练级. https://www.sohu.com/a/138886353_115300.

色雾面作为表层，而内层则为金色绢印。金色及武器造型代表了金钱与战争之间的冲突，黑色的灯罩则寓意为死亡。菲利浦·斯塔克本人将其枪支造型系列灯具定义为"这个时代的象征"。当然，即使不明设计师的这层深意，仅从"开枪"与"开灯"这两个不同的概念间的微妙"连接"，就足以带给使用者某种陌生而新奇的心理体验。

图 3.20 是凯瑞姆·瑞席（Karim Rashid）2013 年为钻石伏特加设计的玻璃酒瓶。虽然玻璃是酒瓶设计中的惯用材质，但设计师放弃了惯常的、光滑流畅的瓶体造型，代之以"几何切割的造型"。突破常态的酒瓶造型不仅使瓶身看起来新颖、别致，且酷似闪闪发光、晶莹剔透的钻石。同时，也使产品平添了神秘的未来感及低调的奢华感等语义信息，也使这款酒的视觉感受更加独特、炫目、精致、诱人。酒瓶的设计赋予了商品更高的商业价值与文化价值，凸显了高品质的生活品位，巧妙地刺激、诱导了消费者的消费欲，大大提高了商品的销售额。同时，丰富的视觉审美形式，在潜移默化中提升了人们的审美水平。

图 3.21 是两款创意杯子，杯子内部突破内外一体的常规造型，塑形为可爱的小树与胖胖的五角星。由于其语义表情的特殊性，使人感觉杯中的咖啡似乎拥有了与往常不同的味道，没错，视觉体验与心理感受不同，咖啡的味道自然也会随之变得特别。优秀的设计在注重视觉体验与情感传达的同时，往往还体现出对生活细致入微的体察与关爱。图 3.22 将惯常的置伞架的底座替换为花盆，其造型赋予视觉以出其不意之感。当然，进一步品味，就会发现其"借雨浇花""水不落地"的匠心独具给人们带来的方便与暖心。

图 3.23 是瑞典品牌 MYYA 的灰色玻璃花瓶《Vas Waterfall L Smoke》。此款花瓶打破了惯常花瓶的对称性形态，在瓶子下部三分之一处，像是突然被外力挤压、扭转，出现了偏离上部"对称中心"的两段轮廓线的变化，

图 3.20　凯瑞姆·瑞席　《Vodka Bottle》2013 年　　图 3.21　创意杯子　　图 3.22　创意伞架

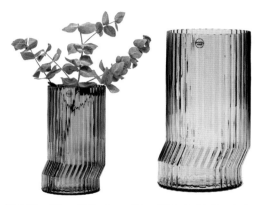

图 3.23　Mimmi Silesius 《Vas Waterfall L Smoke》　　图 3.24　扎哈·哈迪德 《Crevasse Vase》2005—2008 年

　　瓶子上的纹理也随轮廓的扭曲而扭曲，更加强了瓶子的动感。这种"不对称的姿态"与"流动的动态"自然地使 Vas Waterfall L Smoke 拥有了特定的"独特的语义"与"另类表情"——某种"精灵般"的诡秘、灵动与优雅，成功捕获了更多的视觉关注。同时花瓶特有的肌理与透明的材质使花插进去的部分被间断性地扭曲、隐藏，如处于水波之中，这成为此款花瓶的第二大亮点，与前面谈到的"不对称的姿态""流动的动态"一起传达了 Vas Waterfall L Smoke "如瀑似烟"的设计语义。

　　伊拉克裔英国女建筑师扎哈·哈迪德（Zaha Hadid）为意大利 Milan 品牌设计的 Crevasse Vase（图 3.24）也采用了"打破惯常花瓶的对称性形态"，对形体进行"扭曲"设计，但呈现的却是全然不同的视觉效果：Crevasse Vase 采用了沉稳而时尚的金属材质，瓶身为瘦长的四棱体，花瓶沿四棱体的对角线进行了小于 45°角的扭转，但这种扭转之力是某种"顺滑而强大"的力，此力在扭曲的同时，也在感觉上"拔高"了形体，使瓶身之力拥有了"决堤而出"的声势，使原来敏感、冷漠、沉稳的金属四棱体显示出"利落""果断""动感"的语义。这样的花瓶，或许正适合为现代建筑中诸多方方正正的空间增添必要的动感与活力。

　　如果说扎哈·哈迪德设计的 Crevasse Vase 还保有较为清晰可寻的路径，那么她与帕特里克·舒马赫（Patrik Schumacher）[①] 设计的 Aqua Table（水桌）（图 3.25）则完全颠覆了人们对桌子的概念、经验与认知。Aqua Table 是扎哈·哈迪德为英国家具品牌 Established & Sons 设计的一款具有挑战性及前卫性的桌子。坚持"超设计"与"British design"是 Established & Sons 家具品牌的独特定位，Established & Sons 长期专注于

① 帕特里克·舒马赫（Patrik Schumacher），是扎哈事务所合伙人，新掌门人，从学生时期就加入扎哈·哈迪德建筑师事务所. Aqua Table 由 Zaha Hadid 与 Patrik Schumachers 进行创意、设计构思，设计落实则由 Saffet Kaya 来完成。

图 3.25　扎哈·哈迪德、帕特里克·舒马赫　《Aqua Table》

研究、开发、生产与展现当代设计中更为创新的一面，这显然与扎哈·哈迪德的设计理念是非常契合的，而 Aqua Table 的设计正是此设计理念的完美诠释。Aqua Table 以其一体化造型表现了水流的前行与时光的凝结：水流在运动过程中，在未知力的作用下，桌面上水波涌动，一方面，给人一种风滑翔于水面的动感与流畅感；另一方面，却传达出几分静水流深的静穆与深沉之意。桌腿正上方处出现三个深渊似的暗流旋涡；桌子下面水柱凝结为桌腿，不似一般造型的桌腿所传达的较为单纯的稳固、静止的语义，而是传达出一种独特、沉稳的动感。"三腿水桌"以离奇的视觉享受把人们带入一个自然的场景中，给人以无边无际的浩瀚之感。桌子虽传达的信息微妙而庞大，但看上去却单纯而整体：极具生命力的"液体流线"，流畅地勾勒出 Aqua Table 简约、动感的轮廓，桌面和桌腿浑然一体，宛若自然天成。这样一张充满陌生化、生命感与强大张力，并拥有完美曲线的桌子，自然会留住无数欣赏者诧异与探寻的目光。

　　凯瑞姆·瑞席一直致力于从全新的角度来看待设计，而不是采用惯常的路径。图 3.26 是凯瑞姆·瑞席为 3D 打印设计工作室 FREEDOM OF CREATION 设计的 Cross 台灯。在视觉概念中，Cross 台灯外观看上去与传统的灯具造型毫无关联：产品的外形是一个圆润的 3D "十字架"，十字架内部装满了无数个小图标，而这些小图标均代表着凯瑞姆·瑞席最著名、最具标志性的形式。设计师想把自己的图标"做成一个超拼合物，成为一个发光的物体，调整图标的尺寸规格和数量，创造出不同的阴影和滤光效果，制作出一个凌驾于一切之上的斑点状三维十字形"，作为其对 Globalove 的诠释与象征。[①] 显然，Cross 台灯不辱使命：其语义指向明确，造型独特而富有创造性，且具有强烈的形式美感。同时，设计师在将 3D 技术的特色巧妙地融入产品造型设计中时，高度契合了"3D 打印设计"的工作语境。由此，Cross 台灯无疑会成为 FREEDOM OF

① 参照 Karim Rashid 对自己这个系列产品的构想与诠释。https://www.dezeen.com/2011/01/24/cross-by-karim-rashid-for-freedom-of-creation/.

图 3.26　凯瑞姆·瑞席　《Cross 台灯》2011 年

CREATION 工作室独特且靓丽的 Logo。凯瑞姆·瑞席为加拿大酿酒品牌 Stratus Vineyards 所设计的醒酒器 Shake Things Up（图 3.27）显然更具颠覆性与挑战性。凯瑞姆·瑞席认为，"葡萄酒行业一直非常保守，并且极不愿作出改变"①。他在纽约推出瓶子时表示，要以此向这种局面挑战，他向他的设计师提出了一个建议："我们为什么不砍掉瓶子？"他们果真这样做了。当他们把传统的葡萄酒瓶"砍掉"，并按照"凯瑞姆·瑞席想要的秩序"重新组合在一起时，葡萄酒瓶变得更加迷人了。偏移的结构不只是一种艺术风格、一种设计造型的创新，它同时还具有相关的功能性："由移位的中间部分创建的凹槽用作握持和倒酒的手柄，这是 Stratus 的第一款未过滤葡萄酒，为的是将残渣在酒中放置更长时间以改善香气和口感。使用 Shake Things Up 醒酒时，残留的颗粒恰好可以被困在'已拆卸瓶子部件'的成角度的边缘上。"②

图 3.27　凯瑞姆·瑞席　《Shake Things Up》2017 年

① http：//www.karimrashid.com/projects#category_3/project_1081.
② http：//www.karimrashid.com/projects#category_3/project_1081.

不难看出，Cairn Young 的艺术餐具 Helix（图 3.28 左图）与柴田文江的 SACCO 花瓶（图 3.28 右图）也打破了惯常的、传统的同类产品造型，从而获取了独特的视觉感受。Cairn Young 将餐具握柄的上端进行了塑性扭转，这一扭转使传统餐具惯常的"正襟危坐"变得灵动且富有表情；柴田文江则使花瓶惯常的中间开口变为侧边开口，对开口的方向进行了微妙的变化。此种形式的开口不仅使瓶子拥有了不同的姿态，且突出了植物的形态，使其变得更加动感与俏皮。

图 3.28　Cairn Young 《Helix》艺术餐具（左图）；柴田文江　SACCO 花瓶　2017 年（右图）

在 2009 年普里克兹奖得主彼得·卒姆托（Peter Zumthor）设计的《克劳斯弟兄田野礼拜堂》中，不只是建筑的环境与外形有着其特殊性，其局部形态也非常具有创新之处。建筑的门采用了不寻常的三角形金属门（图 3.29 左图），此门与窄瘦而高耸的、几乎与外界隔绝的长方体建筑相结合，"仿佛连接着世界与另一个时空"①。建筑的"窗"更令人惊叹：设计师在教堂的墙壁上，用钢管贯穿墙壁内外，形成了无数个小孔，室内的一端钢管上镶上玻璃珠。外界的光透过这些珠子射进教堂内部，若宇宙灵光，有着"直抵心灵的力量"（图 3.29 右图）。日本设计师岛田洋设计的《宫本町住宅》中（图 3.30 中图），传统的房间形状被颠覆，房间似乎为不规则几何形的拼图，且这些拼合的块面所划分出的空间形态呈现开放流通状，而非传统的闭合私密状，"整个空间的构造如同一个自主的'回音室'系统，它为居住者带来一种向深处无限扩展的空间体验"②。形的改变源于设计理念的变迁，设计师力图在最大可能上呼应业主所需："期望家庭成员在屋子的任何角落都能够感受到一种密切的联系，而不是孤单地缩进自己的空间。"③

在以上案例中，虽然设计师在设计中均采用了"客观或惯常形体的变

① https://www.zhihu.com/question/30408922/answer/133429293.
② 谷德设计网. https://www.gooood.cn/house-in-miyamoto-by-tato-architects.htm.
③ 谷德设计网. https://www.gooood.cn/house-in-miyamoto-by-tato-architects.htm.

图 3.29　彼得·卒姆托 《克劳斯弟兄田野礼拜堂》之门　2007 年（左图）；彼得·卒姆托 《克劳斯弟兄田野礼拜堂》之窗（右图）

图 3.30　《Kensho Table》(左图)；岛田洋 《宫本町住宅》(中图)；《钻戒水杯》(右图)

异"的创意手法，但设计出的作品却拥有迥然不同的面貌。显然，规则并不会局限创意发挥，更不会使作品的面貌向单一化发展（图 3.30）。

3.2　客观或惯常形体的加法

"客观或惯常形体的加法"，即根据一定的设计理念或创作意图，在客观物象的形体结构上做加法①，来创造一个崭新的设计作品或艺术形态。此"加法"包括局部形体结构的加法及形体的量的联合与叠加。此种方法在平面图形与立体形态的建构中均较为常见。

3.2.1　相关平面设计

中国的戏剧脸谱就是在"立体"的面部造型上做"平面"形式的加法而创作出的各种不同身份与性格特征的艺术形象（图 2.19）。如苏轼所言：

① 薛书琴. 创意规则的解析与把握——图形创意课程关键教学环节的处理 [J]. 教育理论与实践，2014（33）：60. 文字略有变动。

"论画以形似，见与儿童邻。"① 在中国传统艺术中，"形似"的重要性远居于"神似"之下。"神似"不仅是重要的中国传统美学思想，也是中国造型艺术的取象原则，作为"角色心灵的画面"的中国戏剧脸谱自然也不例外。"遗形取神"是中国戏剧脸谱重要的形象塑造原则，脸谱承载了剧中人物的身份地位、性格特点、品德取向、心理活动、精神状态、生理特征等，其形象既源于生活，又是实际生活的概括、提炼与升华。而这种"概括、提炼与升华"往往通过在人物面部"做加法"而得以相关语义传达与实现。

国际著名日本设计师 U.G. 佐藤（本名佐藤雄治）可谓是一个"加法"的妙用者，其许多精彩的作品均因此而生。如在其环保招贴《Where can Nature go？》（《大自然的去向？》）中（图 3.31 左图），三匹斑马在以不同的姿态向同一方向奔跑，且每匹斑马背上都"生长"了一棵树，其暗示在自然界中，动物与植物的命运息息相关，是一个不可分割的生命共同体。设计师以"加法"将两者关系形象地表现出来，并以之指代大自然，明确地诠释了海报的主题，发人深思。而图 3.31 中图中的作品以《PEACE？》（《和平？》）为主题的海报，则在眼神冷漠、体态肥大的和平鸽背后加了一支手枪。图形与海报右下方的文字"PEACE？"相结合，对用武力维护和平的现实进行了尖锐的讥讽"。当然，规则与方法往往不是孤立行动的，鸽子的形象还同时用到了局部形象变异的方法：鸽子的翅膀变异人类的手。被誉为欧洲视觉诗人的平面设计大师金特·凯泽 Gunther Kieser）创作于 1982 年的《为何和平还未实现》（*Warum denn nicht Frieden*？）（图 3.31 右图），与佐藤的《PEACE？》有一定相通性。设计师在寓意和

 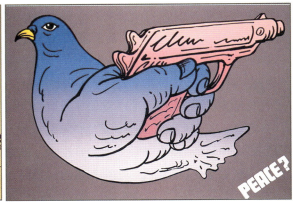 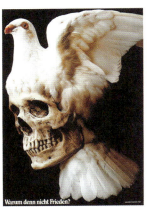

图 3.31　U.G. 佐藤 《Where can Nature go?》（左图）；《PEACE?》1978 年（中图）；金特·凯泽 《为何和平还未实现》1982 年（右图）

① 出自苏轼《书鄢陵王主簿所画折枝二首》，原文为："论画以形似，见与儿童邻。赋诗必此诗，定非知诗人。诗画本一律，天工与清新。边鸾雀写生，赵昌花传神。何如此两幅，疏澹含精匀。谁言一点红，解寄无边春。瘦竹如幽人，幽花如处女。低昂枝上雀，摇荡花间雨。双翎决将起，众叶纷自举。可怜采花蜂，清蜜寄两股。若人富天巧，春色入毫楮。悬知君能诗，寄声求妙语。"

平的鸽子的腹部，增加了一个代表战争的骷髅形象，这种反常的处理显然使招贴拥有了强大的视觉冲击力与视觉吸引力，同时具有发人深思的艺术感染力。左下方的文字与之配合，共同引发人们的相关思考，成功地传达了招贴主旨所在。

李维斯广告中（图 3.32 左图）的女人没穿衣服，而且是一个背影的局部。这和一般的服装广告的惯常做法显然不同。但这个身体透露出的青春、健康、活力、优雅、舒适与魅力等信息，却非服装本身所能匹敌。最为引人注目的，同时也是招贴最为点睛之处，是加在优美的臀部上的那只仅有画上去缝缉线和商标为提示的口袋。可以说，这个口袋与商标将观者对身体一切美好的遐思与想象，与李维斯紧紧地联系在一起了，可谓以有限的形象语言传达了丰富的抽象内涵。

吉田 ユニ的作品以女性形象为主，鲜有男性出现，图 3.32 中图是例外之一。招贴中星野源的追寻的脚步、回首探寻的眼神，具有许多不确定的解读空间，而被加在手臂上部的一双手提供了某种模糊而明确的答案，呼应了主题"恋"。《恋》的含蓄与内敛与其宣传对象的语义的含蓄相对应，而《粉色房子·重生》（图 3.32 右图）则显现出其手法的大尺度。

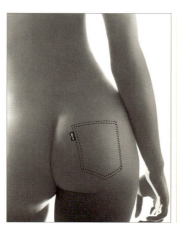

图 3.32　李维斯创意广告（左图）；吉田 ユニ　星野源热卖单曲《恋》的封面（中图）；吉田 ユニ 《粉色房子·重生》（右图）

通过以上范例，可以发现"加法"法则中的一些规律、方法及表现形式等多变的弹性创作空间，对这些规律、方法与表现手法的品读与研究，均是一种宝贵的力量积蓄，这些积蓄将有助于我们去发现、拓展自己的创作空间。

3.2.2　相关立体设计

运用"客观或惯常形体的加法"的创意立体造型，中西皆自古不乏其例，如中国的千手千眼观音（图 3.33）造型即是一个典型的"做加法"的范例：

在客观的人的形体结构基础上，利用臂、手、眼的加法，塑造了"能利益安乐一切众生，随众生之机，相应五部五种法，而满足一切愿求"[1]的观世音菩萨，"千眼"的语义为"圆满无碍的智慧"，"千手"的语义为"无量广大的大慈悲"。

图 3.34 是被视为极简主义代表人物的德国设计师康士坦丁·葛切奇（Konstantin Grcic）的作品《Chaos》。从外观造型来看，我们可将其理解为两把椅子的并置与叠加。这两把椅子的联合，不仅带来造型形式的新鲜感受，且具有其他"颠覆性"与"挑衅性"意图，如作品设计师介绍此款产品时所言："我以一种有点反动的方式决定设计一种'不舒适的'软垫椅子。"一开始听起来似乎是什么愤世嫉俗的东西，实际上具有更深的含义："我想打破'正确的''常规的'就座方式。相反，椅子的设计避免给就座者强加任何特定姿势，它会'邀请'我们做我们想做的事情：栖息、坐立不安、转向、转移。椅子极为狭窄，但其华丽的正面及靠背的高度，可提供就坐者所需的舒适性和安全性，甚至可容纳两个人同时就座。"[2] 若两个人同时就座，不仅可增加就座者间的新奇感与亲密感，而且能够给体验者一种交谈的私密氛围与安全感。

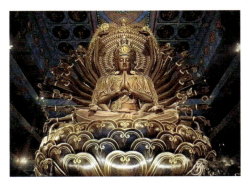

图 3.33　四川峨眉山千手千眼观音　明　　　　图 3.34　康士坦丁·葛切奇　《Chaos》
　　　　　　　　　　　　　　　　　　　　　　　　　　　　　2001 年

意欲通过设计创造、传达更多的情感、感受及内涵是设计师们的共同追求。

凯瑞姆·瑞席 2008 年为"凯歌香槟"设计了一款《凯歌"爱之椅"》（*Veuve Clicquot Love Seat*）（图 3.35 左图）。香槟椅为温馨浪漫的粉色，椅子的平面形态为一个"8"字形弧线构成的"两片绽放的玫瑰花瓣"——两个可相视而坐的座椅，阿拉伯数字"8"在西方有代表永恒和复活的意义；"两片玫瑰花瓣"中央的"花蕊"是一张用以置放香槟的甜蜜的橙色小桌子。若一对情侣坐在这款代表永恒的玫瑰花瓣形态的"爱之椅"上，在"花蕊"

[1]　陀罗尼经.
[2]　康士坦丁·葛切奇. http://konstantin-grcic.com/.

图 3.35　凯瑞姆·瑞席 《凯歌"爱之椅"》2006 年（左图）；爱德华·范·弗利特 《阿尤布沙发》2008 年（右图）

间共饮香槟一瓶，应该会是一种特别而醇浓的爱的体验。《凯歌"爱之椅"》不是一把普通的双人座椅，凯瑞姆·瑞席利用其充满爱意与温情的构思，设计了一种生活方式，给予人们一种惊喜的情感体验，引领人们进入一种新的生活氛围与生活状态。当代荷兰设计师爱德华·范·弗利特（Edward Van Vliet）在 2006 年以相似的手法完成了《阿尤布沙发》（图 3.35 右图）的设计工作，但产品所传达的信息显然有较大区别：《阿尤布沙发》采用布艺材质，整体为沉稳的深蓝色调，辅以小面积的纯净浅蓝色，色彩沉着、和谐，而不失明朗。同时，靠垫上的白色及装饰其上的金色曲线图案，成为跳跃而动荡的元素，进一步活跃了色彩的整体表现。沙发布料上大面积装饰有精致的三维几何图案，绵延不断的图案传达出"未来主义""数字理性""迷幻性"等感觉，而靠垫上东方意味的曲线以轻盈之姿偏居次侧，进一步加强了这种感觉。产品传达出一种和谐、柔软、浪漫、兴奋等语义的大融合。

法国鬼才设计师菲利普·斯塔克（Philippe Patrick Starck）为意大利创意家居品牌 TOG（All Creators Togethe）设计的两把椅子（图 3.36），椅背处的两条椅子腿突"生"的两"脚"，有挣脱椅身，向反方向拖行之感。这两只"脚"不仅以平衡之力稳固了倾斜的椅腿，且使椅子平添了几分倔强的幽默。菲利普·斯塔克的几乎每一件作品都能引起人们的好奇和关注。图 3.37 是他为家具品牌德里亚德（Driade）设计的 LOU THINK 椅子，这把椅子的椅背向上延伸，顶端是一个大大的"脑壳"。这个大"脑壳"不仅使椅子进一步呈现出一个拟人化的形态特征与幽默的表情，同时给人们提供了一个更为"安全、私密"的就座体验。斯塔克本人曾打趣道："这把椅子的设计，可用来保护你身体最重要的地方——你的大脑，这也就意味着保护了你的梦想。"[1]

[1]　菲利普·斯塔克官网. https://www.starck.com/lou-think-driade-p3312.

图 3.36　菲利普·斯塔克　《DIKI LESSI》2014 年

图 3.37　菲利普·斯塔克　《LOU THINK》2016 年

座具是与人们日常生活联系密切的产品之一，所以成为设计师们不倦的设计主题。图 3.38 是旅居斯德哥尔摩的台籍华裔夫妻档设计师 Hung-Ming Chen 与 Chen-Yen Wei 于 2016 年设计的 Afteroom Bench。设计师考虑到人们休憩的椅子旁常常需要一个茶几置放手边的必需品，于是，就在休憩的长凳一边加做了一个具有茶几功能的托盘。这个加法不仅是对人的日常需要的关怀与体贴，同时也使造型摆脱了惯有的视觉感受，具有一定的新奇感与陌生感。产品的骨架采用哑光钢管与粉末涂层钢，座面为上等真皮，托盘则为精细切割的大理石材质，这些造就了 Afteroom Bench 优良的质感。材质上的软硬分布、视觉质感与触觉质感的对比，加之简约的形式语言，使 Afteroom Bench 像一头充满生机与力量感的雄鹿。

图 3.39 是由比利时设计师昆汀·德·考斯特（Quentin de Coster）2012 年设计的塑料材质的一系列小花盆。花盆由三部分构成：一个容器、一根管子和一个把手。后两者显然是比传统花盆多出的部分。增加的这两个部分使惯常的花盆像一个"拥抱花草的外星来客"，颇具视觉新意。当然，这个增加的"异物"使得花盆的使用变得更加方便：你可将植物幼苗栽在

图 3.38　Hung-Ming Chen, Chen-Yen Wei 《Afteroom Bench》2016 年

图 3.39　昆汀·德·考斯特 《花盆》 2012 年

容器里面，还可把它们绑在内置的管子上，以确保其牢固性。当你想移动盆子来做清洁工作，挪位重新组合花草，或让植物移动到阳光下晒太阳时，只需抓住把手，轻轻拎起，即可轻松地解决问题。这显然解决了低头、弯腰，用双手挪动花盆时可能导致的腰背酸痛、盆中的水土溢出及花草被碰伤等诸多麻烦。当然，花盆的众多色彩变化也将与栽种其中的花花草草一起，为庭院带来更多的生机与活力。

图 3.40 的茶壶有两个壶嘴、两个手柄，且双双呈对角线分布。这两处的"加法"显然使其在造型形式上与惯常所见的茶壶保持了距离，给予观者以新的视觉体验。同时，产品传达出"自由""随意"等语义信息：两个壶柄，淡化了产品的方向感，模糊了惯常茶壶所暗示的"泡茶者"的指向与位置；两个壶嘴，"倒茶"与"饮茶"均有了更多的便利性。喝茶时，不用大动干戈地挪动茶壶了，尤其在 2~4 人一起喝茶时，茶壶基本可以在原地不动。

图 3.41 是深泽直人 2005 年为意大利品牌 B&B 设计的陶制花瓶。这个花瓶与传统的单个独立成型的花瓶不同，是"多个管状花瓶的聚合体"。

图 3.40 《双嘴双柄壶》

图 3.41　深泽直人　《花瓶》　2005 年

产品造型形式自由活泼、富有韵律感,看起来像是"一个花束",或者一个"纯粹的装饰品",而不是"一个花瓶"。独特的设计源自设计师独立的设计思考与追求:"我思考过这些东西在生活中的意义是什么。当然,它们必须有个最小的功能来表明它们的存在,我相信在这些功能中包含了一个强烈的感性元素。比如,花瓶定是一个可以让房间丰饶起来的东西,即使没有插上花(它自身就有价值)。在设计有感性意义的东西时,我认为准确地查明事物为何存在是非常重要的。也许有时忽视或者回避需求者的期望,基于他们对设计的惯常评价会产生一些具有吸引力的创作。第一次见到某个东西时,有人会问:"这是什么?这个问题源于固定的概念——它应该是什么?"[1] 追求"离开了具体的功用,产品自身仍有价值"及挑战"物品固定的概念",是深泽直人在其许多设计中惯持的理念,亦是其作品创意的根源。

3.3 客观或惯常形体的减法

"'客观或惯常物体形态的减法',即根据创作意图在客观或惯常物象的形态结构上做减法,以产生新的视觉形态。"[2] 形态的减法可包括形态的减缺或简化。"减缺"意味着客观或惯常的"缺失","简化"一词则往往与"极简主义"有着亲密的关联性。形态的"减"往往意味着功能、内涵、感受等方面的"加""提升"或"改变"。在图形创意中,"形态的减缺"往往比"形态的简化"更容易捕捉人们的注意力(图 3.42 至图 3.45)。

图 3.42　冈特·兰堡　书籍招贴系列　1984 年(左一);陈放《胜利》1998 年(左二);黄海　花木兰海报设计　2009 年(右二);福田繁雄作品(右一)

① [日] 深泽直人 著. 深泽直人 [M]. 路意 译. 杭州: 浙江人民出版社, 2016: 100~134.
② 薛书琴. 创意规则的解析与把握——图形创意课程关键教学环节的处理 [J]. 教育理论与实践, 2014 (33): 60. 文字略有变动。

图 3.43 《地狱边境中主角形象》(左图);《FLIGHT OF THE CONCHORDS》(中图);酒驾公益广告(右图)

 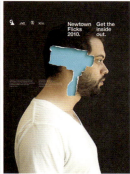 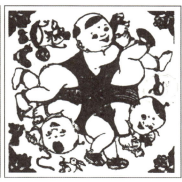

图 3.44 无印良品用于广告宣传与活动等中的插画设计作品(左一);洗涤用品广告(左二);《Newtown flicks 2010, Get the inside out》(右二);《六子争头》(右一)

 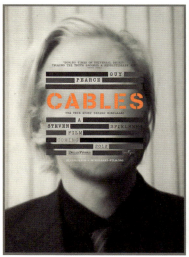

图 3.45 吉田ユニ作品(左图);《CABLES》(中图);《你揭露了罪行,我们不会透露你》 2018 年(右图)

3.3.1 相关平面设计

如前文所言,在图形创意的领域中,无论何种方法,总是在平面图形的设计中运用得更为便利和直接。在图 3.42 四幅作品中,左一是世界三

大平面设计师之一,德国著名平面设计师冈特·兰堡(Gunter Ram bow)设计的书籍系列中的一幅。招贴中仅有一只悬垂的握住书本的手及部分衣袖,而人物的其他部分却隐匿了、消失了。这就打破了我们的视觉客观或说视觉常态,使"悬疑"陡生,而正是这种"悬疑",极大地引起了观者好奇心,进而对其加以关注、阅读,从而一步步地达到作者预期的宣传效果,这也正是"减法"的魅力所在。

　　中国设计师陈放的作品《胜利》(图3.42左二),以减缺了拇指、无名指与小指的手法来突出胜利的手势,并以此暗喻一切胜利的来之不易及其须付出的努力与牺牲,或暗讽战争胜利的代价及其残酷性。因客观形体的减缺,为图形带来了触目惊心、过目难忘的效果。同时,也可引发观者的相关深层思考。

　　图3.42右二为中国著名海报设计师黄海为电影《花木兰》设计的海报。海报中的人物形象仅保留了"头盔"与"红唇",人的其他局部则消失于背景中。减去的部分让观者对此剧中人有了更多的神思、遐想与期待,显然这匠心巧运的减法使《花木兰》的形象更加神秘、典型与生动了。正所谓笔墨用少了,但其所传达的语义却更加丰富悠远了。

　　在图3.43左图中,地狱边境中的小男孩形象被黑色吞噬了几乎全部的内部细节,只剩下小男孩的两个眼睛。即使在外界无任何光照时,却仍然保持这"两点光明"!这是来自心中的光明与希望,是"那无处不在,却又经常看上去渺茫的希望。即便是在最黑暗的地方"[①]。

　　"客观或惯常物体形态的减法"这一创意方法在具体的图形创作中,由于主题表现所需及设计师的内在素养的不同,往往呈现形式繁多的变化。如图3.44中的四幅作品,都属于"直减型"。即根据需要直接减去形体的某些部分,打破视觉的惯常性,给予观者新鲜的感受。以图3.44左一为例:"人"似不在场,但从"衣"中仍能感觉到"人"的畅快与舒爽。这舒爽与畅快有着具体的人物形象与表情所无法传达的意味与趣味,给予观者巨大的想象空间。同时,因为具体的"人"的消失,"衣"变得更加突出、轻盈与洁净了;而在图3.45(左图)中,吉田ユニ的水果创意作品虽然也采用了"直减"之法,但显然意在"减中求变"。水果皮被精心地减缺掉部分后,留下的皮在"浮空"的水果上附着、悬垂着,营造了"融化的假象",部分削掉的皮散落其下,使"融化的假象"显得更为真实;在图3.45的中图、右图中,人物的"减"则是借助他物的遮蔽来实现的。

　　在减法创意法则的运用中,还有一个具有特殊意趣的手法,即"共用形"手法。如图3.44右一中的《六子争头》,六个童子只有三个头、六条胳膊、

[①] 地狱边境寓意分析,地狱边境剧情深度解析. 游侠网. https://3g.ali213.net/gl/html/326521.html?ydjgh.

六条腿，但每个童子的形象看起来都是完整的。六子的形体相互融入、相互借用、共存共生，造成一种巧妙而特殊的视觉趣味。

思想凝成形式，形式传达思想，没有思想的形式是空洞的。我们在分析诸图形的不同形式时，不仅要体会其"减法"表现形式的区别，还要深掘、体悟其内在的精神与主旨。（图 3.46）

3.3.2 相关立体设计

图 3.47 为 2012 深泽直人（Naoto Fukasawa）为三宅一生（Issey Miyake）设计的手表"TWELVE"。"TWELVE"的整体设计采用了极简的方式，表盘的设计看上去令人匪夷所思：只剩下了分针与时针，空白了传统手表概念中的时间刻度！难道是一款消解计时功能的手表？这种诧异难免吸引了观者更多的注意力。当然，在进一步的观看中，细心的观察者一定会发现，表盘内轮廓线所形成的圆被切割为 12 边形，切割线的 12 个交点恰好可作为 12 个小时的时间标记点。巧妙的构思进一步提升了设计师的"减法"之艺术感染力。

图 3.48 至图 3.49 为菲利普·斯塔克与巴西鞋业品牌 Ipanema 合作的 2016 年春夏系列——"重新构想鞋·The Elegance of Less"系列中的两款。在"重新构想鞋"设计中，菲利普·斯塔克以其才华将简约与设计有机结合，设计出一系列现代、动感、优雅的凉鞋，这些凉鞋的灵感来自各种可能的生活方式与情绪，以展现现代女性的各个方面，如艺术、魅力、自然与精致、时尚等。这两款鞋子在满足客观鞋子基本功能的基础上，可以算得上极尽"减法"之能事，如在 The Elegance of Less 1（图 3.48）中，设计师将鞋子"减"至造型三要素：一个面（鞋底）、一条线（脚背前端）、一个点（大脚趾处）。但因为基于设计师对脚部结构特点的洞悉及相关人体工程学的精准把握，这款"极简"凉鞋不仅尽显女性足部之美、形态构成之妙、审美品位之独特，且穿着舒适，使穿着者能够了无拘束地畅享与大自然的亲昵。The Elegance of Less 2（图 3.49）是相同设计理念下的同系列设计产品，我们亦能明晰地感受到设计师的"减"之智慧。

Hansacanyon（图 3.50）由全球最大龙头生产商 HANSA 2006 年推出，由 Reinhard Zetsche 和 Bruno Sacco 两个设计师共同设计完成。这款水龙头可谓是设计师对水的别出心裁的诠释："减去了传统水龙头造型的上端材质"，由此，演绎了"溪流家中"的独特感受。另外，水龙头还加入灯光装置系统，利用发光二极管制造灯光氛围，灯光会随着水温的改变由蓝色（冷）转变为红色（热），使抽象的温度变得"有色可辨"，水流的色彩变幻也使"溪流在家中"的意境更添梦幻色彩。同时，由于可根据水流的色彩来判断水温的高低，因而避免了双手可能会碰触到过热或过冷的水的状况。

图 3.46　薛书琴 《始》（上图）2008 年；薛书琴 《合》2008 年（下图）

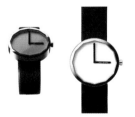

图 3.47　深泽直人 《TWELVE》2006 年

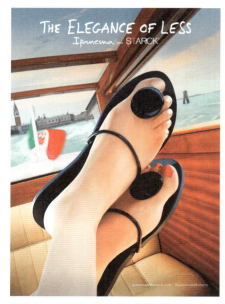
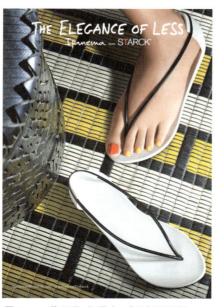

图 3.48　菲利普·斯塔克　《重新构想鞋·The Elegance of Less 1》2016 年

图 3.49　菲利普·斯塔克　《重新构想鞋·The Elegance of Less 2》2016 年

图 3.50　Reinhard Zetsche，BrunoSacco　《Hansacanyon》2006 年

　　图 3.51 是 Nendo 为意大利家具品牌 Alias 设计的名为"枝"（Twig）的座椅。《Twig》在造型上的最大特点是打破了圈椅靠背与扶手相互连接的、完整的造型，在外形上进行了三处"减缺"，使其拥有了一种新的容颜。"减缺"后的靠背与扶手处的外形似树木的枝条一般，该款座椅也因此得名。当然，产品的造型往往离不开对功能性的考量：Twig 座椅的扶手、靠背可很方便地进行拆卸、更换，使用者可在"枝型结构"与座椅下方的连接处插入不同材质的配件（其配件有木质、塑料和纤维三种材质可选），从而提供了多种形态、风格产生的可能性，使用者也因而可获得多种不同的就座体验。同时，也会比较节省收纳空间。另外，T 型结构的配件不仅方便使用者拆装，而且配件的白色座椅底座还可以多个叠放在一起。

图 3.51　Nendo《Twig》

图 3.52 是来自纽约设计师乔·杜塞特（Joe Doucet）的极简设计 Minimalist IOTA Playing Cards，在这套扑克牌的牌面上，没有炫酷的图形与丰富的色彩，杜绝任何多余的元素，只保留了"最为本质的关键性信息"——标记"牌的大小与花色"的几何符号和文字，且这些几何符号和文字也采取了"极简风"字体，剔除了一切与信息无关的变化，所有的文字与符号都集中安排于左上角与右下角，其他地方空无一物。扑克牌的背面，仅有一根极细的白线，呈对角线状，坚实而有力地将背面一分为二。Minimalist IOTA Playing Cards 剔除了"娱乐性的热闹"，其空白与极简的图形和符号，传达了一种特殊的、不确定性的产品语义信息，改变或丰富了人们对"扑克牌"的审美体验。惯持的"减"的态度与理念让乔·杜塞特产生了许多优秀的作品。图 3.53 为乔·杜塞特设计的由 24K 金打造的超奢华烟灰缸。产品仅由一个简洁的凹面圆盘及圆盘上放置香烟的三角凹槽构成。正如前文所言，形态的"减"往往意味着功能、内涵、感受方面的"加""提升"或"丰富"——在香烟放置时，烟的形与烟灰缸产生了非

图 3.52　乔·杜塞特《Minimalist IOTA Playing Cards》

图 3.53　乔·杜塞特作品

常美的形态构成关系；而当香烟的烟雾袅袅升起时，这简洁耀眼的金色则像镜子一样映射出其形态。

年轻的设计师张逸凡在其打蛋器上所做的半圆形"减法"，来自其对"如何在设计中避免人为、有意识的修正行为"问题的思考。其"Whisk'打蛋器"（图 3.54 左图）同时拥有"打蛋"与"托起蛋黄功能"，从而在"无意识"层面改善了产品的功能，减轻了使用者因"功能分离"所产生的负担，在"无意识"中提升了用户体验。当然，"在设计中避免人为、有意识的修正行为"是许多设计师都在"有意而为"的一件事情，如图 3.54 右图中的杯子设计，其在杯壁上的两处"减缺"，显然使茶包的挂靠与勺子搁置的问题得到了解决，从而在"无意识"层面提升了用户体验。再如图 3.55 中的砧板，其造型在惯常的平坦的表面上做了两处减法：一处减法作刀具放置之用；另一处的低凹处可以收纳所切之物，使之不至四散零落。经常在砧板上切东西的人们都明白，这个作用实在是太贴心了，因为四散零落的物品不仅把空间搞得脏乱，还会污染衣物，而这种污迹往往是极难清洗干净的，同时也会造成浪费。而且，这样的砧板还可当托盘使用。

图 3.56、图 3.58 也是"客观或惯常形体形态的减法"惯用的一种创意方法，但这种方法不是任何题材都有效，相比之下，越是熟悉之物，越容易出现出其不意的视觉效果。

图 3.54　张逸凡 《Whisk'》（左图）；创意马克杯（右图）

图 3.55　创意砧板

图 3.56　Agelio Batle　石墨雕塑摆件

图 3.57　Nendo Studio　家居设计赏析 1

图 3.58　Nendo Studio　家居设计赏析 2

图 3.59　《分离的房子》

3.4　客观或惯常形体比例关系的改变

"客观或惯常形体比例关系的改变",即"通过改变客观或惯常形体的原有比例关系,对其进行整体或局部的拉长或缩短、放大或缩小、膨胀或挤压等,以产生新的形态。此种造型手法更多地源于西方造型艺术。当西方写实主义发展到一个极限时,出现了一种反向的艺术思维表现形式,即改变客观形体比例关系的造型手法,此造型手法普遍地运用于现代、后现代造型艺术中,也成为创意设计常用的一种表现手法"[①]。以艺术家费尔南多·博特罗(Fernando Botero)的作品为例,此艺术家即是以"膨胀"躯体、"压缩"手足及五官的比例为其造型手法,创造了一系列令人过目不忘的艺术形象。他用自己这种

① 薛书琴. 创意规则的解析与把握——图形创意课程关键教学环节的处理 [J]. 教育理论与实践,2014(33):60. 文字略有变动。

独特的语言符号对大师经典巨作进行重塑的作品给人耳目一新的视觉享受。图 3.60 是他以达·芬奇的《蒙娜丽莎》为原型进行再创作的作品——《12 岁的蒙娜丽莎》。瑞士艺术家阿尔贝托·贾科梅蒂（Giacometti Alberto）擅长以拉伸延长的细瘦如柴般的人物造型来揭示罪恶的战争为欧洲及欧洲人民带来的巨大伤害，或象征现代人精神困境，以揭示都市个体在广大而复杂的社会结构与建筑结构中所产生的深切的心理焦虑与孤独感（图 3.61）。

以上两位艺术家以通过"改变物象内部之间的整体比例关系"为基础创作作品。另外，"改变物象与物象之间的比例关系"也是惯用的造型方式之一。当然，也可以是两种方式的综合处理（图 3.62）。

"客观或惯常形体比例关系的改变"的方法，不仅大量运用于纯艺术创作，也广泛地运用在平面设计中。

中国著名电影海报设计师黄海是近年来炙手可热的专业影视海报设计师，他创作了很多经典之作。在为纪录片《我在故宫修文物》设计的海报图形中，他主要采用了改变客观或惯常比例的方法。如在图 3.62 左图中可以看到，一个潜心工作的修复师被安排在古碗碗沿之破裂处。设计师通过"改变物象之间的比例关系"，以"巨大的碗"与"缩小的修复师"突出了纪录片所传达的"大历史，小工匠""择一事，终一生"的工匠精神。这一手法同样体现在此系列海报的其他作品中，因"修复师"的形象只有轮廓，无进一步的细节结构，且采用的均是与所修复文物相同的材质肌理，所以在视觉上形态之大小对比明显加剧，"小工匠"之"小"，得到了进一步的强化。在为宫崎骏的电影《龙猫》设计的海报中（图 3.62 右图），黄海仍以物象间的"比例关系"为基点进行创意。此招贴画以"无界之形""如林之毛"夸张了龙猫的庞大，同时，又选取"俯视的视角"进一步凸显了在龙猫肚子上奔跑的姐妹之小。这种比例关系的安排，一方面呼应了龙猫"善良温和之性情"及"精灵般的魔法的力量"，另一方面也传达了两个小姐妹与龙猫之间的亲密关系及其对龙猫的信赖感。同时，画面的气息与故事所发生的自然环境相吻合。

从图 3.62 至图 3.65 中，我们会发现更多的形式变化，并领会到直观的表现形式所传达的设计师思考与作品内涵的巨大差异性。

图 3.60　费尔南多·博特罗《12 岁的蒙娜丽莎》1978 年（左）
图 3.61　贾科梅蒂《三个行走的人》1949 年（右）

图 3.62 黄海《我在故宫修文物》系列海报设计 2016 年（左图）；黄海《龙猫》2018 年（右图）

3.4.1 相关平面设计

图 3.63 《不要让香烟拖住你》（左图）；创意食物摄影（右图）

图 3.64 薛书琴《登高》2013 年（左图）；薛书琴《候》2014 年（右图）

图 3.65 《格列佛的旅行》海报（左图）；创意啤酒广告（右图）

3.4.2 相关立体设计

不似平面设计或纯艺术的自由，由于使用功能的要求与限制，本创意规则除表面装饰形态之外，在立体形态的设计中运用比较少，或者说，与平面图形相比，其运用的范围与幅度较为有限。

以香港艺术家 Johnson Tsang 的作品（图 3.66）《咖啡之吻》为例，作品中的单个物体均采取了写实手法，杯中的液体也被其进行了可视化处理。但人与杯子的比例远远超离客观现实。这种比例的超现实给予其作品自由、浪漫的诗意。来自英国 Dominic Wilcox 的《腕上艺术》（图 3.67）及图 3.92 左图与右图的《创意景观》显然在创意手法上与 Johnson Tsang 的《咖啡之吻》同出一辙。

图 3.66 Johnson Tsang 《咖啡之吻》

图 3.67　Dominic Wilcox 《腕上艺术》

图 3.68　创意景观（左图、右图）；巴勃罗·雷诺索 《椅子》(中图)

与以上作品不同，阿根廷裔法国艺术家、设计师巴勃罗·雷诺索（Pablo Reinoso）则主要是通过对客观或惯常物品的局部的改变，来完成自己的创意。如图 3.68 中的椅子，造型与传统的椅子有很大的不同。巴勃罗·雷诺索设计的椅子将椅背加长至传统椅子 4 倍的长度，构成椅背的线型材质以不同的姿态上行，指向高远的天空，给予人们全新的就座体验与心灵感受。这样的椅子，兼具了产品设计、装置艺术品的双重属性。

通过以上范例可以看到，"客观形体比例关系的改变"创意作品，主要用于景观作品、装饰摆件、装置艺术、纯艺术品中，功能与材质局限了其在产品设计中的运用范围。

3.5　客观或惯常材质、肌质的改变

"客观或惯常材质、肌质的改变，即对客观物象的局部或整体进行材质、质感的改变，使其以一种新的面貌出现"[①]。人对材料肌质的体验可分为"视觉肌质"与"触觉肌质"两个层面，不同的材料肌质可以给人不同的视觉及心理体验，有助于设计师或其他视觉艺术工作者传达其作品的内在情感、精神等内涵型语义的信息诉求。对"客观或惯常材质、肌质"进行改变的方法广泛地运用于各设计门类中，是图形设计常用的表达方式之一。

[①] 薛书琴. 创意规则的解析与把握——图形创意课程关键教学环节的处理[J]. 教育理论与实践，2014（33）：61. 文字略有变动。

3.5.1 相关平面设计

如前所言，由于表现手段等的便利性，二维图形中的创意行为往往更为自由、大胆与任性。在卡住时间的"保鲜自封袋"（图 3.69）的设计中，我们可以看到水果切面部分被由无数个精密的齿轮所构成的钟表所代替，而这台精密的时间记录仪被位于中心左右侧的两个钉子牢牢地固定着不能前行半分，右侧的钉子处或齿轮上卡着印有 Logo 的自封袋。设计师用形象的图形语言，生动、夸张而有说服力地将保鲜袋的强大功能呈现于消费者眼前。

图 3.69　保鲜自封袋创意广告

霍尔戈·马蒂斯（Holger Matthies）是享誉全球的海报设计大师，其作品经常利用"客观或惯常材质、肌质的改变"的手法实现其创意思想。如图 3.70 左图至右图，均以此种方法完成。其中图 3.70 左图的《戏剧潜入皮肤之下》为马蒂斯代表作之一，是马蒂斯 1994 年为萨克森州的汉诺威市立戏剧院所设计的海报。海报中的男子垂目专注地俯望着自己赤裸的上体，其上体皮肤上整齐地排列着戏剧的内容简介等相关文字。这些文字向上延伸，在男子肩部"脱皮而出"，成为男子手持的海报。"海报"与"上体"

图 3.70　霍尔戈·马蒂斯 《戏剧潜入皮肤之下》1994 年（左图）；霍尔戈·马蒂斯 《老时光》1972 年（中图）；霍尔戈·马蒂斯 《Die》（右图）

结合紧密自然、互为彼此。该作品以其独特的视觉艺术形式引人注目,在观看该海报时,我们在不自知中"与海报中的男子一起阅读了"海报所要传达的具体内容与信息,且隐约捕捉、体会到作品所要传达的深层内涵:"戏剧之于人的内在吸引力和强大的穿透力"。显然,对于一幅经典海报作品而言,外在的引力与内在的引力缺一不可,精神诉求与想象空间是其灵魂所在,借助卓越的外在形式得以昭示。

在金特·凯泽的作品中,也存在大量利用"客观或惯常材质、肌质的改变"的手法创作的优秀案例,图 3.71 中的三幅《布鲁斯音乐海报》即属此类创作。从这三幅作品中,我们可进一步领略到此类手法的语言特点,也可窥见其可能性与创造力。布鲁斯音乐即美国蓝调音乐,源于美国早期黑奴劳作时吟唱的小调。"布鲁斯音乐海报"体现了金特·凯泽的个人思想观念、强烈的社会责任感及高度的人文关怀。在这三幅海报中,均以吉他的外形作为主体形象,然后在吉他内部安排、拼贴不同肌质的素材、内容。设计师通过其中各种场景、人物的变迁,表达作品的主旨与内涵。图 3.71 左图中的吉他内部形象,以当时黑人民权运动蓬勃发展及美国著名黑人领袖马丁·路德·金被白人种族主义分子所暗杀为创作背景,选择了马丁·路德·金与林肯的形象和其他相关元素拼合而成。同时,在吉他左下方有序地安排了大小错落、色彩不同的文字,列出吉米·里德、邦·沃克等当时著名的蓝调音乐歌手的名字。图 3.71 中图则从蓝调音乐的源头出发,将吉他音箱与黑人音乐家的侧面头像巧妙融合,揭示两者的关联性,以及两者结合所生发出的独特艺术魅力,吉他底部的文字进一步突出了作品主旨。图 3.71 右图则进行了更彻底的"肌质"置换,仅保留了人物的侧面大体形态,轮廓内部则成为了各种材质、物象的演绎场。此系列招贴的表现形式也是运用得最为广泛的图形创意手法之一,类似的表现形式经常出现在其他创意作品中。

在图 3.72 中,李维斯广告系列采用了同样的手法,此系列广告的主

图 3.71 金特·凯泽 布鲁斯音乐海报系列 3 幅

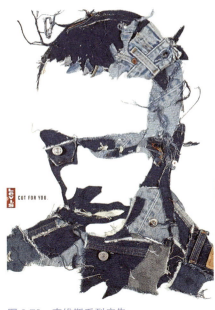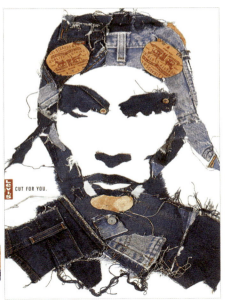

图 3.72 李维斯系列广告

题为："CUT FOR YOU"（为你而裁）。图形采取了拼贴的手法，以深浅有别的李维斯牛仔衣碎片拼贴出两位青年男子的头部轮廓及大体明暗关系。这一独特的语言表达形式使人物形象产生了独特的视觉感受：个性鲜明，且洋溢着强烈的时尚气息。同时，也传达出一个明确的信息：李维斯的主要目标消费对象即为这样的一个社会群体。靠近人物嘴巴部位的左侧背景处为李维斯的商标与广告主题文案"CUT FOR YOU"，进一步阐明了广告的主旨思想：李维斯为特别的你而设计！为你而裁！

叶子被玻璃材质替代，图 3.73 左图中的菠萝形象给我们带来了强烈的不适感，而这正是设计师吉田 ユ二安排和预期的。设计师希望尖利的玻璃碎片唤起人们嗓子痛时吞咽东西的疼痛感，而当"When Swallowing Hats"之际，设计师巧妙而适时地推出 Mebucaine 这个治疗喉咙痛的药物，这种雪中送炭式的关爱显然使广告的认同感大增。而图 3.73 右图中的菠

图 3.73 吉田 ユ二 《Mebucaine 喉片》（左图）；吉田 ユ二 水果系列（右图）

萝则好像被局部"马赛克"了。设计师使用多种真实的水果食材，以小块的立方体形式拼组起来的"果味马赛克"，带给人们的不光是眼前一亮的幽默与独特的趣味感，同时，与时代的脉动发生了某种微妙的关联感，从而引发人们的相关思考。当然，对"客观或惯常材质、肌质"的颠覆在吉田ユニ作品中还有不少精彩的表现。

通过图 3.74、图 3.75 可以看到，好的作品永远不止于形式语言本身，而是让观者能够通过形式语言的"表层质地"，触摸、感受、领悟思想的"内在质地"。

图 3.74　菲利浦榨汁机广告 《一滴不留》(左图)；《液体火灾》(右图)

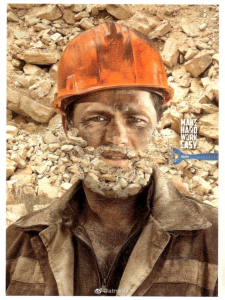 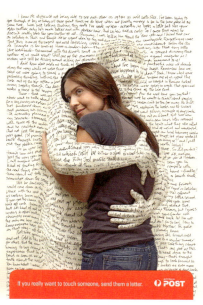

图 3.75　剃须刀广告 《MAKE HAI WORK EASY》(左图)；澳大利亚邮政 《拥抱》(右图)

3.5.2　相关立体设计

前文谈到的日本设计师伊东丰雄的《来自未来的手——凝胶门把手》（图 2.20），可谓是一个利用"客观或惯常材质、质感的改变"，获取创意

成功的经典范例：传统的门把手是硬的，而伊东丰雄却使用了柔软的硅凝胶。此材质在设计师手下拥有着直指内心的、温柔而强大的力量，"当你握着这个门把手时……你会感觉握住了一双充满了浓浓的柔情与爱意的手——'这个把手用一种深层的温柔五感欢迎你回家'"①

图 3.76　深泽直人 《果汁皮肤·奇异果》2002 年

图 3.76 中的奇异果汁包装是深泽直人设计的"果汁肌肤"系列作品之一，该包装不仅改变了惯常的同类包装的"视觉质感"，且用植绒纤维技术将纸质包装制成奇异果般的质地，从而完全改变了包装的"触感"。这种特殊的"视觉质感"和"触觉质感"瞬间诱发了你所有日常关于猕猴桃的体验与感受，从而使里面的奇异果汁对你产生了极大的诱惑力。对于一个优秀的设计师而言，材料不会停留于外在的模仿，模仿是为了唤醒大量的记忆。设计师谈论自己这个系列的设计时说："当我在思考哪些物品与纸有一种明显的连接时，纸质的饮料包装进入了我的脑海。轻薄、冰凉、表面沁着水珠、那种握着液体的冰爽感觉，与饮料的味道一起构成了一个集合。水果的皮肤以及果汁也是这个集合的一部分，皮肤里包含了水果的味道和口感。我认为这个传达的味道是由触觉所产生的设计……我们没有意识到每天所接触到的东西的感觉是来自它们已经存在于记忆中的味道，通过一种极致的方式唤醒我们所没有意识到的感觉，就可以创造出淘气的设计。对于这些看上去有一点儿怪怪的果汁包装，如果里面的果汁口味不错，它们就会让你难以忘怀，爱不释手。如果只是有水果的形状，你并不会说那个水果看上去不错……"②

梅田医院是一家以儿科与妇产科为主的医院，原研哉为梅田医院设计标识（图 3.77）的时候，选择了"质地柔软的白棉布"作为载体，白棉布不仅在色彩上与医院的环境相统一，给人以卫生洁净、洁白清新之感，更因棉布肌质的柔软温和，传递了一种亲切、温厚、柔和的舒适感，在一定程度上缓解了病患及家属心理

图 3.77　原研哉 《梅田医院标识系统》2002 年

① 参见本文 2.3 "质"与语义传达.
② ［日］深泽直人著. 深泽直人 [M]. 路意 译. 杭州：浙江人民出版社，2016，114.

上的紧张与不安。当然，这款棉布标识还可经常更换、清洗，以保持清洁的常态，这种"让白布保持洁净所传达的信息"①，亦给人以更多的信任与安全感。

"如果你的东西和大家都一样，那干吗还设计它？"②被誉为"设计鬼才"的法国设计大师菲利普·斯塔克如是说。的确，他的设计作品就是其语言的另一种形式的诠释。

图 3.78 为菲利普·斯塔克 2002 年为意大利著名家具品牌 Kartell 设计的《路易斯幽灵椅》（*Louis Ghost Chair*）。这款椅子的外形源于法国路易十五时期著名的巴洛克座椅，而材质上却摒弃传统椅子所惯用的材料，采用了透明的聚碳酸酯材料，且"使用单一模具注入聚碳酸酯一次成型，从头到脚没有一个接点"③。新材料赋予旧日的椅形以全新的视觉与心灵感受，清澈透明的材质加之畅通无碍的工艺使《路易斯幽灵椅》呈现出时隐时现、若有若无的"幽灵"般的神秘感，这也是"路易斯幽灵椅"名称的由来。"从布拉格剧院到布达佩斯大学、《欲望都市》剧集中的巴黎 Kong 餐馆，幽灵椅无处不在。全世界的艺术家、造型师和设计师也热衷于对它进行改造、装饰、包装和拍摄，尽管经历了各种各样的再设计，它的灵魂并没有失去"。可以说，《路易斯幽灵椅》"在 21 世纪的第一个十年掀起了一场'透明的革命'，将完全透明的、极简主义的设计融入家居空间，让透明散发出与众不同的魔力"④。如菲利普·斯塔克所言："每一个物体、每一个形状、每一种风格都需要具有意义，正是这种意义改变和影响着我们每一天的生活。"菲利普·斯塔克本人对"透明"的材质有着特殊的钟爱，不仅推出了"幽灵椅"大家族的其他成员，且又在"透明家族"中不断制造新的惊喜。图 3.79 为由菲利普·斯塔克 2016 年与 S.Schito's 联合打造、

图 3.78　菲利普·斯塔克　《路易斯幽灵椅》2002 年　　图 3.79　菲利普·斯塔克　《LADY HIO》2016 年

① ［日］原研哉著. 设计中的设计 [M]. 纪江红 译. 桂林：广西师范大学出版社，2010：167.
② http：//blog.sina.com.cn/s/blog_155ec80340102wdtr.html.
③ 女王伊丽莎白二世与 Kartell Louis Ghost 幽灵椅子，https：//www.itacasa.com/news/b69a0cac-0064-42f3-8de6-26b720be2c09.
④ 女王伊丽莎白二世与 Kartell Louis Ghost 幽灵椅子，https：//www.itacasa.com/news/b69a0cac-0064-42f3-8de6-26b720be2c09.

推出的 LADY HIO 桌，此款桌子摒弃了一般桌子的用料，选择玻璃材质，使物质形态的桌子似超越了其物质性的存在，纯化为优雅灵动的"优美的诗歌"①。

菲利普·斯塔克最具魔力的"透明家族"应该是 AXOR STARCK V 了。菲利普·斯塔克是雅生品牌的长期合作伙伴，他在 2014 年为雅生品牌设计了 AXOR STARCK V（图 3.80）。设计命名中的"V"代表了"Vitality"（活力）与"Vortex"（旋涡）之意，揭示了此款水龙头的设计理念，即通过设计，以最直观的方式呈现水流喷涌、流淌时的力度与美感。AXOR STARCK V 采用纯净透明的安全玻璃作为设计主体材质，化不可见为可见，将水龙头出水的全过程给予了完美地呈现——无论是汩汩向上喷涌的水柱，抑或是涓涓向下流淌的水流。通过此设计，人们可以直观地体验到水流的力量、形状、速度与美感，较之传统的不透明材质，此设计带来的无疑是一场惊心动魄的关于水的审美享受。拥有这样的水龙头，不仅可体会其静置之美，更可在打开阀芯时，邂逅一场"水的艳遇"，感受水的生命力与艺术美感。同时，令人惊喜的是，玻璃体居然可从底座上轻松卸下清洗，这使玻璃清洁通透的常态化成为可能。且由于所用玻璃材质坚固耐用，所以，可在洗碗机中清洗，这又降低了清洗的麻烦度。如此，设计师凭借其对生活的观察、感悟与思考，打破常规的创新设计理念，完美精湛的工艺、强大的实用功能，成就了席卷了国际设计界的"魔力之水"。

图 3.80　菲利普·斯塔克　《AXOR STARCK V》2014 年

透明材质在鞋子的创意设计中也曾大出风头，这种材质不仅使"裸足""裸腿"所显示的性感等意味成为可能，而且使鞋子拥有了"变化万千"的外貌形态：随穿着袜子花色的改变而变化；随腿、脚上的装饰物的变化而变化（如配饰、指甲油等）；随内部裸脚的形态与动态的不同而变化。（图 3.81）

① "当人们的专业知识和技能成为一种奇迹，玻璃也可以成为优美的诗歌"——菲利普·斯塔克（Philippe Starck）。

图 3.81 透明材质鞋款欣赏

咖啡、牛奶配曲奇饼干是许多人喜爱的一种饮食搭配方式,而且已经习惯了用一次性杯子或传统概念的杯子装牛奶或咖啡。这种行为对于委内瑞拉设计师 Enrique Luis Sardi 而言,或许是一种浪费——一次性杯子不利于环保,而刷杯子要浪费时间、精力与水源。他为意大利咖啡公司 Lavazza 推出了一款可食用的创意曲奇杯(Cookie Cup)(图 3.82)。创意曲奇杯的杯体由曲奇制成,内杯壁上覆盖着一层特殊的、耐高温的糖粉,可用来装咖啡、牛奶或其他饮品。此产品不仅避免了以上所言的种种浪费,且"一口咖啡一口曲奇的惬意感"及"吃杯子的新鲜诱惑"实在让人难以抗拒。没错,这种"惬意与新鲜"是设计师创意的重要出发点。但对于"糖友"们而言,这"杯子"却是可望而不可即的美味,他们只能在视觉与想象中品味设计师的创意之妙了。或许设计师还可以为这个特殊的群体进行一次再创意。

《Well Tempered Chair》(图 3.83 右图)是以色列裔设计师罗恩·阿拉德(Ron Arad)1986 年首次与国际家具品牌合作的作品。《Well Tempered Chair》在造型上直接借用了酒吧绒布坐具的原型,但在材质上一反绒布或其他沙发采用的柔软材质,而是采用了冷酷坚硬的四块钢片,罗恩·阿拉德通过此设计来挑战物料与功能之间的固定关系——"What you not

图 3.82 Enrique Luis Sardi《Cookie Cup》

图 3.83 凯莉·韦斯特勒《卡利亚青铜垂褶椅 K1437》(左图);罗恩·阿拉德《Well Tempered Chair》1986 年(右图)

what you get"。虽然将沙发的传统材质进行了颠覆性的改变，但设计师却巧妙运用高热巧曲技术来完成其造型，使得它有着梦幻般的特性，且坐上去非常舒适，这源于设计师对材料与工艺的非凡驾驭能力。同时，《Well Tempered Chair》也在一定程度上凸显了罗恩·阿拉德的"无规则"设计的特点。罗恩·阿拉德不断思考、挑战设计的极限与界限，创造了众多的具有颠覆传统美学特征的设计作品。尽管有批评说罗恩·阿拉德的设计成为了他的个人创作，考虑他人的感受太少，但应该看到："他推动人们不断进步，他不愿意看到以前已经见到过的东西。"[①] 这种品质与能力对于一个设计师而言，显然是极其可贵的。

美国女设计师凯莉·韦斯特勒（Kelly Wearstler）设计的《卡利亚青铜垂褶椅》（*Calia Bronze Draped Chair*）（图 3.83 左图），其造型为一张上面覆盖着厚重织物的普通餐椅，织物垂地之处饰有装饰性的编织边。产品采用了青铜材质，并进行了抛光处理，使产品在形式上呈现出一种空灵和超凡脱俗的品质，且未上漆的黄铜会随着时间的推移和使用，慢慢地、优雅地变黄。这样的一把椅子，"对于任何室内环境来说，都是一个不可思议的戏剧性的补充"[②]。显然，*Calia Bronze Draped Chair* 仅凭借"材质的改变"，就使"原本惯常、普通的造型"得以升华，成为超豪华家具家族中靓丽的一员，同时"毫不费力地突破、跨越了家具与雕塑艺术之间的界限"。

材质本身的魅力无疑是非常巨大的，但若辅以色彩与造型的配合，则更加具有感染力。图 3.84 为韩国的 Wonmin Park Studio 设计的系列浅色树脂凳椅家具《HAZE》。半透明树脂材质以其特殊的透明及不透明之间的肌质，配以中低纯度、高明度的色彩，传达出"温润的""柔和的""朦胧的""似雾非雾般的"等语义，营造了一种类似淡彩画与朦胧诗般的意

图 3.84　Wonmin Park Studio 《HAZE》

[①] 陈靖. 2013 北京国际设计周巡礼系列——大师脚踪——"设计的艺术性"Ron Arad 罗恩·阿拉德作品赏析，http://blog.sina.com.cn/s/blog_c2ac2b5a0101fk1u.html.
[②] 参见产品说明文字. https://ansuner.designcoo.com/ansuner_K1437.do.

境与视感,产品采取单纯的几何形,以不对称的形式,积木般堆积而成。"简单的几何体的堆积"使产品拥有了明朗的体量感,而"不对称的形式"则又保持了其"自由度"与"游移感",使产品完美地拥有了"介于实体和非实体之间"[①]的超现实意味,这显然与材质的语义保持了"若即若离"的亲和度,与产品整体意境的诉求是一致的。

彼得·卒姆托设计科伦巴美术馆时,将建筑新的部分建立在原来建筑的基础上,新的建筑形式与原有建筑的残留部分有机结合,以新建筑整合、补强、统一与保护旧建筑。最终,两者在新旧材质的"异质相拥"中以一种新的视觉方式和解了(图 3.85)。这种和解既保留了原汁的"旧",又彰显了"新",新与旧又一起呼唤出独特的"新的生命体"。

图 3.85　彼得·卒姆托　《科伦巴美术馆》2007 年

3.6　客观或惯常色彩的变异

"客观或惯常色彩的变异,即局部或整体地改变客观或惯常物象原有的色彩关系,从而创造出新的视觉形象。"[②]

"客观色彩的变异"的创意方法,在纯艺术作品中最为常见。如中国当代雕塑艺术家陈文令的代表作"红孩儿"系列(图 3.86),很大程度上正是因为作品用"高纯度的大红色的肤色"代替了客观的皮肤色,使其呈现出某种陌生感与新奇感,从而产生了强烈的视觉张力,成功地捕获了人

① 参见 https://www.gooood.cn/company/wonmin-park-studio.
② 薛书琴. 创意规则的解析与把握——图形创意课程关键教学环节的处理 [J]. 教育理论与实践,2014(33):61. 文字稍有变动。

们的注意力,且产生了持久的视觉记忆,同时也赋予艺术家的作品以强烈的个性特点。当然,这个"红孩儿"的魅力不仅仅是因色彩的"肤色的反常"与"高纯度的嘹亮",与大红色在中国文化中的"受宠"也有着极大的关系。正是中国的"红文化"赋予了"红孩儿"丰富的精神内涵与广阔的解读空间。此例再次表明:"形式"与"精神"是两个相互依存的因素,"形式"是物质的、外在的、可感知的,"精神"则是内在的、抽象的、思维的。若无联结其"形式"与"精神"、建立在一定的"社会共识性"基础之上的语义内涵,"形式"就难以承载存在的本质的、完整的意义。

图 3.86　陈文令　作品集六

3.6.1　相关平面设计

著名的国际平面设计师霍尔戈·马蒂斯（Holger Matthies）,以其大量戏剧、音乐招贴享誉世界。图3.87左图是其创作的音乐海报设计《Jakarta—Erasmus Huis》,图中双手的手指部分被改变为黑白二色,并赋予钢琴琴键之意象。如此的"变色""赋形"使海报产生了某种陌生感,获得了强烈的形式和视觉效果。而这双被"变色""赋形"之手正是在向观众形象地提示节目的内容,使招贴与观众的交流变得直接有效。也正是由于双手之形被赋予新的色彩与形状,其手背、指尖分布的文字才获取了被观众进一步探究的兴趣,进而节目所负载的重要信息被一一解读。可以看到,霍尔戈·马蒂斯独到的创意形象,使该海报超离了海报本身所承载的"功能性"与"说明性"的局限性,以图形创意升华了海报的品质与格调,使其具备了一种超乎寻常的魅力和价值。在此"透露与神秘,情感的传达与信息传递"完美地融合为一体,这恰恰是设计师的创作理念所在。

第 3 章　规则解析：形态基本建构元素的变异与重构　95

图 3.87　霍尔戈·马蒂斯　《Jakarta—Erasmus Huis》(左图)；冈特·兰堡　土豆系列 2004 年 (中图、右图)

被誉为欧洲最有创造力的"视觉诗人"的冈特·兰堡（Gunter Rambow），擅长以寻常之物来表达深刻的寓意。在其《土豆系列》(图 3.87 中图、右图) 作品中，冈特·兰堡将土豆"分裂、上色、重组"，使该系列招贴获得了奇特的创意与鲜明的视觉形象。在"分裂、上色、重组"后获得的新的视觉形象中，视觉冲击力最强且过目难忘的，莫过于土豆切面被赋予的红、绿、黄、蓝等色彩了。这些高纯度、强对比的"非土豆色"，使习常的平凡之物——土豆一变成为独特的艺术品了，可谓是色彩之"惊人之语"。显然，此系列的招贴很大程度上因"非土豆色"而被点亮。不仅如此，这些"非常色"将人们的视觉继续引向深入——深入探寻土豆的内部空间与深度世界，而这也正是设计师深层次的内涵传递所需。

图 3.88 为电影《月光男孩》宣传海报，该电影曾荣获第 89 届奥斯卡金像奖最佳影片奖。《月光男孩》讲述了黑人喀戎从孩童至青年时期，逐渐发现、明确自己的同性性取向问题，经历了一个备受外界与内心困扰的过程，终于迎来成年人的成熟与释然，开始正面自己、接受自己。设计师用蓝绿色、红紫色、棕黑色三种色彩在喀戎脸上划分了三个分区，这三个色彩分区分别代表了喀戎三个全然不同阶段：孩童、青少年及成人。三个色彩对面部的"瓜分"使男主角的形象凸显了几分"不正常"，因而捕获了更多的关注。同时，这三种色彩分别赋予了不同的语义内涵：蓝绿色代表童年的孤独、凄凉与懵懂；红紫色代表了青少年的热情、幻梦与迷茫；而棕黑色则是其本来的皮肤色，代表了喀戎的成熟、坚定及自我回归。

每个优秀的设计师都必然会针对特定的表现对象进行色彩语义内涵的深入挖掘与精心凝练。在霍尔戈·马蒂斯为德国汉堡市塔利亚剧院设计的《玛丽·斯图亚特》(图 3.89 左图) 招贴中，几乎仅用朱红与白二色来完成。白色在这里主要与"死亡、虚无"等相关联，朱红则同时兼有"鲜血、革命"与"热情、明艳"的语义特征，红色占比超过画面的二分之一面积，左右

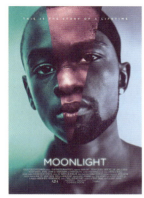

图 3.88　《月光男孩》

图 3.89　霍尔戈·马蒂斯 《玛丽·斯图亚特》 1974 年（左图）；《生命中的生命》 厄瓜多尔红十字会血液捐献广告（右图）

了画面的主情调。形色不分家，色彩所要传达的语义难免在一定程度上受到形的存在状态的影响：白色分为三个部分，断续间斜贯画面，漂浮不定；红色则呈流淌、氤氲状包围几个白色的"岛屿"，并向除文字外的其他部分渗透，使原本模糊的人的形体结构因而更趋虚幻。这里，设计师显然用色彩将美貌、大胆的玛丽·斯图亚特浮沉、动荡的一生做了意象化的处理。另外，据记载，玛丽·斯图亚特被处死的那天，身着红装，用以表明她是一个天主教殉教者。所以，招贴中的红色同时兼有其"具象的"语义。

在图 3.90 左图的《全球变暖公益广告》的海报中，北极熊站在一块尚未融化的冰块上，无路可走。更令人触目心惊的是，其背部已不再是雪白的皮毛，而是被一大块棕色的皮毛取而代之。而且，从边缘形体的提示来看，可推测出这块棕色还在向周围渗透、逐渐拓展其领域。这块"反客观"的不断扩张的色彩，无疑在向人类发出一个危险的信号：全球正在变暖这一状况如果得不到重视与有效遏制，将给我们赖以生存的地球带来灾难性的后果。

有些图形在表现形式上，似乎与以上案例有较大区别，但究其实质，还是一致的，即："假戏真做"，通过营造"客观的幻象"来达到其所需之意趣。如图 3.90 中图所示，通过模拟天鹅的逼真形貌，以实现、凸显图

图 3.90　全球变暖公益广告（左图）；《像天鹅一样优雅》手表广告（中图）；创意海报（右图）

形的睿智、诙谐与优雅，同时隆重地推出其广告的主角——手表。

从以上案例可以看到，色彩的"反常""非客观"显然会起到先声夺人的效果，是博得眼球、营造视觉冲击力的有效手段，但这只是创意的"表皮"。"表皮"的引力固然不能或缺，但"表皮"是否与"内核"是一致的，能否"代言"内在的"精神""内涵"，才是创意能否成功的关键所在。

3.6.2 相关立体设计

由于设计作品用色的高度自由性与包容性，除装饰部位外，"客观色彩的变异"的创意手法，在相关立体造型设计中较难体现，目前所能见到的表现形式也比较局限。

日本艺术家铃木康广（Yasuhiro Suzuki）的作品 Cabbage Bowls（圆白菜碗）（图 3.91），应该算是一个最常用的方式。"他先用聚酮精确地塑造了真实的圆白菜叶子的造型，然后复制成纸的，最后，菜叶又被设计成碗。而且，一个圆白菜的所有叶子都被复制出来，所以铃木再造的圆白菜重量和一个真圆白菜几乎一样。想象一下端着一个纸圆白菜碗的感觉，摸上去怪怪的。在餐会上用这种碗一定很好玩。人类的头脑在这种携带着过剩信息的复杂玩意上获得快乐。"[1] 确实，如铃木康广所言："我们需要一些特别的道具，它可以在我们渐渐习惯麻木的状态之下感受到一股新鲜的空气吹进来。"[2] 在这里我们看到，铃木康广复制了"真实的圆白菜叶子的造型"，这些叶子组装起来会成为一整棵圆白菜；拆开这棵圆白菜则会变为一套纸的容器（每片叶子都是一件独立的容器）。也就是说，铃木康广做了"一棵"不同材质、不同色彩的、可拆装的"圆白菜"容器。我们设想一下，如果将圆白菜碗的白色还原为真实的圆白菜颜色将会带给我们什么样的观看感受？相信这股"新鲜的空气"一定会大打折扣，因为这种"客观真实的色彩"会将我们的体验过多地拉回惯常的对圆白菜的印象中。

图 3.91　铃木康广　圆白菜碗　2004 年

[1]　[日] 原研哉著. 设计中的设计 [M]. 纪江红 译. 桂林：广西师范大学出版社，2010：104.
[2]　日本青年艺术家铃木康广设计中的无用之美，http：//www.sohu.com/a/309503250_120064943/2019/04/21 23:04.

图 3.92 中的家用灭火器应该属于"破禁产品"。如前文所述，红色是高等级警示色，也常常被默认为消防相关器物用品的专属色，通常的灭火器为红色，甚至外形也采用较为雷同的造型。而这款灭火器一反常规地采用了几乎纯白色（仅在小小的拉手圆环处保留了红色），且外形也采用了简洁优雅的形式语言，放在家中任意位置都不会有突兀、不协调之感。此"破禁产品"居然还在 2007 美国工业设计金奖产品中赢得了评委的认可，这一现象或许应该引起设计师们对当代社会生活中仍然存在的一些色彩运用中的默认的"禁区现象"进行重新思考，或许创新的种子在此区域内更具生命力。

时代在变，人们的物质与精神领域也不断地有新的需求产生，这些变化都在影响、推动设计的改变。如近年来在公共空间，甚至私人居所悄然兴起的暗黑风（图 3.93），显然是对前人空间设计色彩运用范围的颠覆与拓展。

图 3.92　美国 2007 年工业设计金奖作品《HomeHero Fire Extinguisher》

图 3.93　《新加坡机器人实验室创意空间》（左图）；暗黑系家居设计 1（中图）；暗黑系家居设计 2（右图）

"局限之地"往往隐藏着某种未知的生机，有待善于发现的眼睛与独特、敏感的心灵。

3.7　客观或惯常时空关系的打破

即通过对客观或惯常的"时间与空间关系的单向或双重打破，构建主观、虚拟的时空关系"①。

"打破人们视觉中的现实空间的客观存在形式，创造主观的空间关系存在形式，使现实中的不可能在画面中成为可能。以此种创意原则为基点创作出的图形一般被称为矛盾空间图形或混维图形。主要是利用视点的交替和转换、三维与二维的交错变化和相互转换来建构空间关系，造成人们面对图形时的正常空间思维习惯受阻与混乱。"②"对时间的主观化处理在艺

① 薛书琴. 创意规则的解析与把握——图形创意课程关键教学环节的处理 [J]. 教育理论与实践，2014（33）：61. 文字略有变动。
② 薛书琴. 创意规则的解析与把握——图形创意课程关键教学环节的处理 [J]. 教育理论与实践，2014（33）：51. 文字略有变动。

术作品中都较为常见,如中国画的四君子题材即是打破植物的客观生长季节、开花时间,而将其置放、组合在一起"其在西方的超现实绘画,以及其他西方现代派与后现代艺术流派中更是一种常见的创作方式。

当然,时间与空间往往有着密不可分的关系,在许多作品中,二者也多交互而行,但"空间"方面的表现往往较为突出,而"时间"则呈现为难以觉察的隐性状态。

3.7.1 相关平面设计

利用"打破客观或惯常的空间的维度"以获取独特的图形的手法,也是备受平面设计师钟爱的一种创意手法。虽法则一致,但其间的表现形式却有显在的区别。下面从几位图形大师的作品入手,来探讨一下此法则所带来的视觉艺术图像的丰富性。

埃舍尔较早地在"打破客观空间局限"的领域进行了诸多尝试,也取得了丰富研究成果,为后人提供了宝贵的参照体系(图 3.94、图 3.95)。在其作品中,我们的眼睛与头脑中的惯常空间关系经常面临着被"混淆""错乱""颠倒"的情境。如在其作品《上升和下降》中,乍看是一惯常的生活场景,但房屋顶层上的两组人推敲起来很是怪诞:顺时针一组的人看起来永远在"上楼梯",逆时针一组的人则看起来永远在"下楼梯",这上下楼梯的人又是在同一路径上循环往复的。显然,这种空间关系在客观现实中则是一种不可能存在的,一般被称为"矛盾空间"。

被西方设计史冠以平面设计教父之称的图形设计大师福田繁雄,也非常善于运用"挑战客观真实空间关系"的手法,且不断推陈出新,创作不可思议的图形世界,引起观者阅读的兴趣与好奇心,进而传递其创作意图。

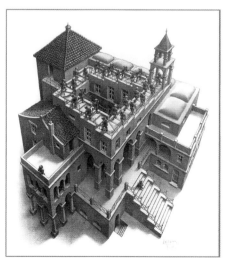

图 3.94　埃舍尔 《上升与下降》1960 年(左图);埃舍尔 《瀑布》1962 年(右图)

图 3.95　埃舍尔 《美洲鳄》1943 年（左图）；埃舍尔 《互绘的手》(Drwing Hands) 1948 年（中图）；埃舍尔 《相对性》(Relativity) 1953 年（右图）

图 3.96　福田繁雄 《福田繁雄招贴展》1987 年（左图）；福田繁雄　松屋百货集团创业 130 周年庆祝活动招贴　1999 年（中图）；福田繁雄作品（右图）

如在《福田繁雄招贴展》（图 3.96 左图）的招贴设计中，一块平铺的柠檬黄几何形色块上，用几根简洁的黑色线条界定出四个独立的形体。中间偏左的形体引发了整体空间关系的暧昧与错乱。加之右边三人似围桌而坐，却不在一个透视关系中，表现出俯视、平视等不同的视角，使画面空间变得更加扑朔迷离。同时，左侧倒立之人更进一步加剧了空间错综复杂的矛盾性。以上矛盾最终又和谐地呈现在独特的整体关系中。这个"充满矛盾的趣味和谐体"，给人带来神秘的视觉与心理体验，很好地诠释了福田繁雄的作品特色。当然，福田繁雄制造"矛盾空间的趣味和谐体"的手法还有很多，如在为日本松屋百货集团创业 130 周年的庆祝活动设计的海报（图 3.96 中图）中，图形的处理也采用了类似的手法：画面中大小相同的两个人，却一个采用仰视的角度，另一个则采用了俯视的角度。而在图 3.96 右图中，设计师则在两个独立的人物形象的内部，采用了"三维塑形与平面翻卷"法展开空间维度的变换。此种手法也是福田繁雄惯用的空间创意手法之一，一般被称为"混维图形"。不得不说，福田繁雄的"视觉魔术师"头衔实在是实至名归。

与福田繁雄同时代的图形大师冈特·兰堡，也深谙"常态空间的打破"在图形设计中的妙处，用此手法创作了许多不同凡响的作品，而其中最为出色的应该是其"书籍系列"作品了。书籍是人类的光明和希望，也是冈

图 3.97　冈特·兰堡　S. 费舍尔出版社招贴系列作品 1976—1979 年

特·兰堡一个重要的设计主题。在 S. 费舍尔出版社系列招贴设计中，冈特·兰堡主要以"二维和三维的主观转换"处理画面图形，利用图形的"非客观"与"陌生感"吸引观者感官，扣其心弦。同时，以形象引导简要的文字，进一步阐明主题。如在图 3.97 的第一幅招贴中，书的封面（二维）中突然伸出一只握笔的手（三维），而这支笔正在书写出版社的名字。于是，观者探寻的目光最终锁定于文字内容，主题得到鲜明地揭示。由此，自然地完成了不同维度的转换，传达了海报主题。其简洁、独特的图形语言，给人带来丰富的想象与思考空间，传达出寓意深刻的内涵。

现代设计中有不少基于"常态空间的打破"创意作品出现，虽尚缺乏新的思维方式与思考范式，但新的视觉形象却也时有出现。

《不要被绘制》（图 3.98 左图）中的男子在自绘其身，这个创意与埃舍尔的《互绘的手》思路很相近，但由于题材立意方面的差异性，以及变现语言上的区别，该图像仍在很大程度上保持了自身的独特性。在《将你的构想变为现实》（图 3.98 中图）中，艺术家赫尔南·马林在图纸上为恐龙的头、颈设计了一个非常逼真的三维造型，而其他部分则用铅笔线描及空白的方式处理，使三维部分更加突出，似纸面上的雕塑般跃然而出。此

图 3.98　《不要被绘制》（左图）；赫尔南·马林　《将你的构想变为现实》（中图）；《INCEPTION》（右图）

图形与图 3.98 左图相比,从视觉语言角度来看,仍是题材与处理手法上的差别使其具备了不同的视觉特点,保持了其独立性。

3.7.2 相关立体设计

利用"客观或惯常时空关系的单向或双向的打破"实现创意的方法,在相关立体设计中,其选择范围、运用幅度、表现形式就会表现出较强的局限性。特别是基于"时间"的创意就更为退隐。当然,在一些强调观赏功能较强的设计中,或设计品的一些装饰性部件或图案中(图 3.99),受到的限制性就比较小。如前所言,"局限性"往往可能隐藏着未被开发的生机与活力,这些当下的"局限处"完全有可能发展为未来的精彩点。

利用图形上的相同元素模糊、混淆二维与三维空间界限的设计方法也是产品设计中较为常见的一种设计方法。图 3.100 是以色列设计师罗恩·阿拉德(Ron Arad)为意大利家具品牌 MOROSO 设计的 do-lo-rez Sofa 及配套地毯的组合效果。产品以宽度一致的"正方形"与"长方形"为基本设计元素和设计灵感,进行产品的形式设计。因为形状与色彩的关联和渗透,使地毯与沙发之间产生了一定程度的模糊与错觉。此外,由于 do-lo-

图 3.99 Karim Rashid 《Sony Ericsson》2011 年(左图);Merve Kahraman 《DIP STOOL》(右图)

图 3.100 Ron Arad 《do-lo-rez Sofa》

图 3.101　创意海报灯　　　　　　　　　　　　　　　图 3.102　趣味牛奶台灯

rez Sofa 以"模块化"为其形体构成形式，采取了多个相同高度范围内的软矩形形体自由组合的方式，给消费者在如何组合它们进行自己需要的形式上提供了完全的自由，使无限的组合形状成为可能，这就同时给产品在空间的"错视"利用方面提供了更多可发挥的空间。因为"如果仅从空间关系来看，在构成过程中，当部分与部分结合时，在结合部常常会有'意外'新空间的产生，这是赋予整体以新质的一个重要方面"[①]。图 3.101 中的海报灯的设计，与 do-lo-rez sofa 及其配套地毯之间的关系有异曲同工之处，但因为图形的连贯性与一体性更强，加之灯体表面起伏缓和、高度相差不大，空间的"错视性"更为强烈。

图 3.102 是一款有趣的牛奶瓶灯，灯源在瓶子的下部，采取了三维造型，而上半部只保留了从下面延伸过来的牛奶瓶曼妙的轮廓曲线，从而使三维与二维得以巧妙地衔接与转换。木头瓶盖的处理又采取了三维的手法，但由于体量较小，这种转换只是凝结为轮廓线的一个休止符号，也可视为瓶身空间大转换的温和调味剂。这种空间转换的"混维"处理手法也是产品设计中所常用的一种处理手法，但具体形式却各有不同。

与上述案例相比，乌克兰家具设计师 Dmitry Kozinenko 的设计就显得格外大胆。Dmitry Kozinenko 设计的作品擅长运用"空间错觉"，将二维与三维、真实与幻觉"魔法般"地组合在一起。在他的作品中（图 3.103）你会看到："看似相交的两条线，其实是平行线；看似渐变的色彩，其实

① 　诸葛铠. 设计学十讲 [M]. 济南：山东画报出版社，2006：124.

图 3.103　Dmitry Kozinenkc "Sunny 金属家具系列"

图 3.104　Dmitry Kozinenko 《Maria》储物架

是同样的色块；看似三维的空间，其实绘制在二维平面……"[1] 在其作品 Sunny 金属家具系列中，Dmitry Kozinenko 紧扣 Sunny 主题，以简洁有序的点、线、面建构单纯的几何体为家具造型，通过让每一件家具"自带阴影"的方式，戏剧般地将阳光"永久性"地引入室内，让人们在阴雨天气也能感受到阳光的身影与味道。在玛利亚储物架（Maria）的设计中（图 3.104），设计师在产品造型大的构架上，将人物"正面剪影"与"侧面剪影"进行组合："正面剪影"作为紧贴墙面的"平面形"，而另一个"平面形"——"侧面剪影"则在"正面剪影"的正中线处垂直安放。并在"五官"位置添加了提示五官形态的置物平面，将两大平面形固定、连接紧实。《Maria》从正面看，是一张简笔画似的"平面脸"，但随着角度的转变却变成了"平面与立体的交错"，当行至正侧面时，会赫然发现一个突出的侧脸轮廓（因人的侧面剪影特征更为突出）。同时，产品造型也完全过渡为三维的书架。

　　可以说，产品设计几乎有关空间创意的方法都可以从 Dmitry Kozinenko 的设计中找到最经典的案例。如前文所讲到的那个趣味牛奶台灯与 Dmitry Kozinenko 的照明设计几乎如出一辙（图 3.105 左图）。下面我们再以 Dmitry Kozinenko 的作品为例，解析另外三种相关方法。在其

[1]　自带特效的家具设计，可以看到大量视觉艺术的家具设计师 Dmitry Kozinenko. http://www.ugainian.com/news/n-1231.html。

图 3.105　Dmitry Kozinenko　照明设计（左图）；Dmitry Kozinenko《雾中》置物架（右图）

图 3.106　Dmitry Kozinenko　家具设计（左图）；Dmitry Kozinenko　置物架（右图）

《雾中》置物架（图 3.105 右图）的设计中，产品采取了纯色材质上镂空圆孔的手法，圆孔呈大小的渐变状，这就使产品的不同部位有了较明显的"虚实"变化，从而引起相应的"空间"的"错觉"。而在图 3.106 左图的系列家具设计中，Dmitry Kozinenko 通过特殊的工艺技术及材质，让家具在多个"平面的漂浮感中"，似乎被解体了，几乎完全失去其真实的空间感及重量感。图 3.106 右图中的置物架则以"挖空形"的方式强调了产品空间的错觉，且"挖空形"与其中的搁置之物之间又发生了"三维"与"二维"的错动，进一步加强了空间的不确定、不真实感。

设计师 Vivian Chiu 将"俄罗斯套娃的"创意融合于其椅子的设计中（图 3.107），产品由数个部分加以叠加、组合完成。产品在不同的角度有不同的空间感受，而巧妙的是，此产品除观赏价值外，还具有其使用功能。东京艺术大学的 Daigo Fukawa 利用细线条在视觉上的"平面化"形体感，以将材料进行拉伸、卷曲、穿插、交叠等，制作出介于具象与抽象之间的"三维空间物体"（图 3.108），但这些"三维空间物体"在视觉中却是平面的感觉。人行、坐其中时，这种空间的幻惑感尤其强烈。虽然 Studio Cheha 同样在设计中"利用细线条在视觉上的'平面化'形体感"做文章，但与 Daigo Fukawa 的"假平面、真立体"不同的是，Studio Cheha 却运用了"伪 3D 手法"，制造出了"假立体、真平面"的创意灯具（图 3.109）。产品是在厚度仅有 5 毫米的有机玻璃上，利用激光雕刻、模仿三维建模的线框显

图 3.107　Vivian Chiu　椅子

图 3.108　Daigo Fukawa　创意作品

图 3.109　Studio Cheha　《3D 台灯》

示方式，刻出三维线性立体图案，点亮后，线透光后就会出现 3D 立体视觉效果。若想要更换图案内容，还可直接换上相应的玻璃[①]。

3.8 "图""底"观看习惯的改变

　　我们在观看图形时，往往习惯于将图形区分为"图"（物体）与"底"（背景），且将这两部分分开来观看，一般会对"图"（物体）倾注几乎全部的关注，而忽视"底"（背景）的存在，或表现出不同程度的轻视。这种"图

① 部分文字参照相关产品介绍 . http：//www.39kb.cn.china-designer.com/Easy/news/512.

底分离"的习惯是人类长期以来养成的"观看积习"之一。

许多专家就"图"（物体）与"底"（背景）的关系做出了较为深入的研究。其中，鲁道夫·阿恩海姆（Rudolf Arnheim）在其《艺术与视知觉》一书中，较为详细地论述了"图与底"的关系。阿恩海姆认为："凡是被封闭的面，都容易被看作是'图'，而封闭这个面的另外一个面总是被看作是'基底'。""在特定条件下，面积较小的总是被看作'图'，而面积较大的面总是被看作'底'。"[①] 此外，阿恩海姆还论述了"物体的'上下位置'、物体的'简洁'、物体的'凸凹'及物体的'相对运动'等均会对'图底之分'产生不同的影响[②]。但实践证明，这种"图底之分"的理论并非具有"绝对性"与"普遍性"，而是必须在"一定的条件下"方能成立的，因为"即便是最简单的图形，也包含不止一种要素，而同时也要知道，知觉就是从所有这些要素的集合而产生的效应中生成的"。此外，其他研究与我们的实践经验告诉我们：图形色彩的冷暖、明度与纯度对"图底之分"具有较大影响。所以，我们还需在学习中不断发现、积累、检验、总结和发展相关"图底之分"的经验与理论。

综上，"图底之分"固然有其普遍性及内在的逻辑性，但"图"（物体）与"底"（背景）存在"相互转换"的可能性。而"共生图形"则正是对"图"（物体）、"底"（背景）及"观看积习"的挑战。"图底共生关系"亦被称为"正负形反转现象"或"视觉双关原理"。在"共生图形"中，传统的"图"（物体）与"底"（背景）失去了原有的固定身份，而成为一种互为"图"（物体）"底"（背景）的关系。面对此种图形，人们"图底分离"的"观看积习"完全失去了其存在的根基。

3.8.1 相关平面设计

图 3.110 《太极图》

《太极图》（图 3.110）应该是最早的"共生图形"之一，据传是五代至宋初的道士陈抟所传出。但最早对视错觉中的"图底转换"这一现象进行较为系统研究的，则是丹麦著名的心理学家、现象学家埃德加·鲁宾（Edgar John Rubin）。鲁宾的名作《鲁宾之杯》（图 3.111）巧妙地诠释了图底之间"相互转换"的现象：当我们注目此图形时，发现杯子与两个侧面人脸交替隐现，不断地在"图"与"底"的身份间变化，"图"与"底"相互交织、不可分解，进而产生双重的意象。正是这种"不确定性"营造了某种程度"视觉的紧张感与流动性"，使人产生"超现实的梦幻感"，从

图 3.111 埃德加·鲁宾《鲁宾之杯》 1915 年

① ［美］鲁道夫·阿恩海姆 著. 艺术与视知觉 [M]. 滕守尧，朱疆源 译. 成都：四川人民出版社，1998：302.

② ［美］鲁道夫·阿恩海姆 著. 艺术与视知觉（新编）[M]. 梦沛欣 译. 长沙：湖南美术出版社，2008：180~183.

图 3.112　埃舍尔《天与水·Ⅰ》1938 年（左图）；埃舍尔《天与水·Ⅱ》1938 年（右图）

而大大提升了图形的"趣味性"与"新奇感"。此后，许多图形设计师也利用图底可以相互转换这一原理，设计了大量妙趣横生的、令人回味的经典创意图形。其中，图形大师、荷兰版画家莫里茨·科内利斯·埃舍尔（Maurits Cornelis Escher）的作品是优秀的案例之一。以其名作《天与水》（图 3.112）为例，在此作品中，埃舍尔运用"图底转换"规则，自下而上，将"鱼"的背景"水"，逐步转变为"鸟"；同时，自上而下，将"鸟"的背景"天空"，转化为"鱼"，其间的过渡关系自然而巧妙。

　　几乎每个图形大师都是"图底反转"的高手。图 3.113 是福田繁雄的 UCC 咖啡馆两幅海报，均采取了图底反转的手法。图中许多手持咖啡杯的手臂呈放射状交错并行，互为图底。在各局部的虚实、动静对比中，整体图形像极了两朵怒放的、洋溢着欢快而热情的靓丽花朵。其中，左图手臂的弧状旋行带来了强烈的动感，似杯中被搅动的咖啡。作品用色非常单纯，仅采用了咖色及黑白二色，这三色均为咖啡饮品中的主色，与海报主题高度吻合。同时，色的单纯更加突出了形的用心之妙。当然，如此多的手臂与杯子的交错也寓意着 UCC 咖啡馆的生意红火。

　　陈绍华的《沟通》（图 3.114 左一）系列海报，是其由"张扬、炫目以及传统纹样新表达的风格转向含蓄、单纯而洗练的黑白风格"[1]的代表作品，"体现了他的设计取向和文化取向"[2]。在此主题海报中，方向相反的繁体与简体"沟"字，分别处于一黑一白的背景中。两者的右偏旁选择了灰色，为拉近与底色的反差，进行了弱化处理，而处于黑白交界处的左偏旁——"三点水"则采取了"图底反转式转换"的方法，黑白的强对比予以突出强化，

[1]　设计大师陈绍华主要作品欣赏，https://weibo.com/p/1001603903819644831208。
[2]　设计大师陈绍华主要作品欣赏，https://weibo.com/p/1001603903819644831208。

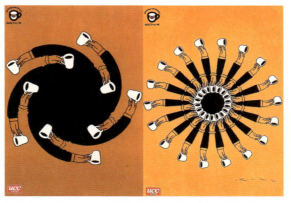

图 3.113　福田繁雄　UCC 咖啡馆　海报设计 1984 年　　图 3.114　陈绍华 《沟通》 1998 年

从而突出了"沟通"之意。

在莱西·德文斯基的海报《种族主义》（图 3.115 左图）中，设计师以黑白二色分别代表黑色人种与白色人种，白色脚的足底曲线，恰好是一个黑色的侧脸轮廓。这一白一黑、一上一下、一足一面，对种族主义进行了深刻剖析与阐释，从而获得令人震撼、发人深省的视觉效果。而图 3.115 右图表达的是同样的思想主旨，图形本身的形式感处理得不错，正负形的关系安排也较为巧妙，但就其对种族主义揭露与批判的力度和强度及作品语言的锤炼程度而言，莱西·德文斯基的作品显然略胜一筹。

在图 3.116 左图中采用了局部图底反转的处理方式，粗壮有力的钳口咬合后的镂空形被安排为简洁的人形。坚实而冰冷的钳子既提供了"人的安全空间"，又明确地为其界定了"风险警戒线"。此图寓意谨慎、规范，以及由此产生精准，是"安全生产"的保障。反之，丝毫的越轨与大意均会引发相应的"职业的风险"。而图 3.116 左图在整体画面的形象处理中均采取了图底反转法。在黑白交互鸣响中、在音乐人穿插错落中，画面显得丰富而有序、热烈而无杂乱之感，彰显了设计师良好的形态控制力，形象地诠释了海报主旨。德国设计师雷维斯基·雷克斯则在其所作的《安托尼

图 3.115　莱西·德文斯基 《种族主义》（左图）；《种族歧视》（右图）　　图 3.116 《职业风险——生产安全》（左图）；尼古拉斯　音乐招贴（右图）

图 3.117 《Help de Poezen Boot》(左图);《The Maker of Swans》(中图);雷维斯基·雷克斯 《安托尼和克雷欧佩特拉》(右图)

和克雷欧佩特拉》(图 3.117 右图)中,将女性的柔美与蛇的灵活滑腻合为一体,在隐喻基督文化中蛇与女性的关系的同时,传递出这部爱情剧的内在信息。

"图底反转"手法久行不衰,广泛应用于当下设计中。随着时代的发展,多媒体在图形创作领域的应用渐为普遍,图底反转的表现形式也变得愈加丰富起来,相信这一古老的方法必将在新的文化语境下绽放出新的面貌与活力。

3.8.2 相关立体设计

在立体造型的设计作品中,除形体上的装饰图形外,亦有在整体造型中体现出对太极图式"图底互生"关系的不同形式巧妙利用。

中国青年新锐设计师彭钟 2014 年设计的镇纸《一镇江山》(图 3.118)可谓"图底互生"关系的优秀范例,此作品曾获中国红星设计大奖及 2017 年 IDS 国际设计先锋优秀奖。作品中的两个黑檀木镇纸互为图底关系,可分可合。单独呈现时,皆为有山峦形态布局的完整形态,有镇纸与笔架的双重功用,且山峦形态与黑檀肌理巧妙地融合,凸处为山,凹处为水,可谓赏心悦目;两个镇纸合上时则变为规则的长方体镇纸一个,胸

图 3.118 彭钟 《一镇江山》2014 年

图 3.119　彭钟 《若/茶则》　　　　图 3.120　品物流形 《太极壶》 2013 年

怀山河，沉稳厚重。其另一件 2018 Red Dot Award（红点奖）产品《若/茶则》（图 3.119）也以隐含的形式巧妙地对图底"阴阳"观念进行了不同形式的组合与诠释。

图 3.120 是"品物流形"品牌的产品《太极壶》。太极壶的设计灵感亦来源于对太极的理解，壶身及其与提柄围合起来的造型，一实一虚、一阴一阳、一黑一白、一平面一立体，塑造了"混维"的太极符号。表面的黑釉乌黑发亮，一方面，使壶体整体感觉沉稳而灵动，有不可撼动之感；另一方面，加强了太极壶的阴阳、虚实对比。而图 3.121《分享咖啡杯》的设计，采用的是两个实形并置的形式。并置的两个半圆传达出完整、圆满、和谐的语义；而两个手柄位置的不同，除传达出和而不同的语义，与微妙的形式美感外，还为整体造型增添了几分不息的动感，传达了永恒不变的语义。无疑，这款咖啡杯所传达出的浓浓爱意与美好祝愿有着难以抗拒的艺术魅力。

在 Karim Rashid 的 Orgy Sofa and Ottoman（图 3.122）中，设计师将沙发外形设计为一个椭圆的、有缺口的蛋形，而脚凳的形恰是这个缺口的"填充形"，这种可分可合的设计，不仅提供了收纳的方便与使用功能的扩展（合上脚凳即为一张舒服的沙发床），同时还暗示了沙发与脚凳关系的亲昵与和谐感。Karim Rashid 2016 年发布的一款智能手机充电装置（Bump Smartphone Charger）（图 3.123）则有着更为巧妙的构思与安排。Bump Smartphone Charger 是一个名为 Push and Shove 的新品牌配件系列

图 3.121　《分享咖啡杯》　　　　　　　图 3.122　Karim Rashid 《Orgy Sofa and Ottoman》 2002 年

图 3.123　Karim Rashid　《Bump Smartphone Charger》　2016 年

图 3.124　Nicolas Thomkins　《YIN YANG FURNITURE》　2007 年

产品中的第一个产品,该品牌的目标是"创造出在形式和功能上同等重要的产品"。Bump Smartphone Charger 的主体为温润的卵形,可以插在墙上提供恒定的电源或作为电池组而使用。其背面用于墙壁充电的插脚不用时可折叠到形体内部,而卵形的充电器不使用时可放置于空心袋中间的位置,与空心袋组成的外观形态依然是一个简洁而流畅的卵形。同时,Bump Smartphone Charger 还可将一米长的 USB 线整齐地收储在充电宝外部可拆卸的空心袋中。这样,层层相合,巧妙地对抗了传统充电设备部件分离带来的外观上的杂乱,给予生活一个美好的单纯。如 Karim Rashid 所言:"凹凸消除了我们目前所承受的错综复杂的电源线。"① 这里"凹凸",是"阴阳",也是"图底关系"的立体化呈现形式。

　　设计师 Nicolas Thomkins 的 YIN YANG FURNITURE(图 3.124)则更为直接地从太极图中获取其设计灵感。YIN YANG FURNITUR 是由两个部分组成的家具,每个部分由 4000 米的纤维编织而成。YIN YANG FURNITUR 的外观看上去好像是自然形成的,像是被水磨损的石头或由

① https://www.dezeen.com/2016/03/31/karim-rashid-bump-smartphone-charger-eliminates-knotty-tangle-power-cords-push-and-shove/

图 3.125　创意餐垫

图 3.126　创意玻璃杯

风沙形成的两个沙丘。两个形态合起来几乎是中国太极图的翻版，青铜色和铂金色的纤维在凸凹的表面交替中反映出这种动态的和谐。

在图 3.125 至图 3.126 中，图 3.125 的"创意餐垫"也是利用图底关系创作的一款非常有意思的产品，同时也是其他类似产品创意思路之一。餐碗放在老虎嘴巴的位置，"虎口夺食"使小朋友的用餐行为变得新鲜而有趣，饭食自然就比平日香甜了许多。

3.9　客观或惯常性能、功用的改变

"客观或惯常性能、功用的改变"的方法，指在保持物象客观或惯常形态的基础上，或者在保持物象客观或惯常形态有一定的辨识度的基础上，改变其惯常性能、功用，使其转化为具有不同性能、功用的他物。在平面图形设计或产品的外观图形装饰中这种方法较为多见，在立体形态的设计门类中也频繁出现。

图 3.127　福田繁雄　地球日招贴　1982 年（左一）；福田繁雄作品 1（左二）；福田繁雄作品 2（右一、右二）

3.9.1　相关平面设计

福田繁雄的"地球日招贴"（图 3.127 左一），在画面正中部位一把斧头顶天立地地赫然而立，视觉冲击力极强。斧子代表了对树木的砍伐行为，斧子的木质柄上端生出的嫩枝叶，一方面，表明其长期的搁置状态，这必然迎来树木的兴旺、环境的福音；另一方面，寓意了砍伐的力量正在转变为种植的力量，进一步寄予环境向好的希望。而图 3.127 左二至右二的一组图形，则将生活中常用的别针、螺丝钉与剪刀进行了形态的改变，改变后的物体丧失了其原有的实用功能，成为某种"无用"之物。设计师以此来告诫人们对自然的不合理的开发利用将会造成的负面影响。

"将战争武器转变为生产工具"，这才是人类应该真正为之奋斗的"战争"，《THE REAL WAR》（图 3.128 左图）正是表达了人们对和平、重建家园的渴望。而图 3.128 中图的《SUMMER BOOK WORKSHOP》（暑期图书工作坊），则将图书变身为冰爽美味的冰激凌，幽默地道出了图书已成为"人类美好生活的必需品"这一事实，同时使人们对 SUMMER BOOK WORKSHOP 充满了愉悦的向往与期待。"ANDREW LEWIS1991—

图 3.128　《THE REAL WAR》（左图）；《SUMMER BOOK WORKSHOP》（中图）；《ANDREW LEWIS 1991—2001》招贴展（右图）

2001 招贴展"（图 3.128 右图）中的眼镜腿的"反常态"显然是不适合佩戴的，但巧妙地对"ANREW LEWIS1991—2001 招贴展"的"后视前瞻"之作用进行了巧妙的诠释。同时提醒人们：多视角，甚至站到对立面观察与思考问题都是非常必要的。

以上诸例均为不同形式的"破坏性的建设"：使物丧失其"用"，同时为其提供另外的、意想不到的"妙用"。目前所见的相关平面创意设计为数比较有限，尚有较大空间可供探讨与挖掘。

3.9.2　相关立体设计

与其他创意手法相比，"客观或惯常性能、功用的改变"的方法在立体设计中运用的广泛程度显然有了较大提升，而且表现形式也相对较为直接，与平面设计的思路也基本一致，即以"用"易"用"，转换之后的"用"，仍拥有物质性的"实用"成分。

图 3.129 的创意挂钩，将管道"变身"挂钩，不仅满足了挂钩的功用，同时也以其特殊的特征为日常生活平添了几分陌生感与趣味性。

一般来说，延长的插座插孔都会集中于插线板上，但图 3.130 中的插孔却设计在插座延长线上，这样避免了插头必须集中于一处时可能带来的种种不便。同时，此设计外形也较为新颖、简洁、优雅，且外出携带也更为方便。

图 3.131 是日本艺术家铃木康广（Yasuhiro Suzuki）2004 年创作的作品ファスナーの船（《拉链船》）。此船的外观看上去像拉链搭扣，完全颠

图 3.129　创意挂钩

图 3.130　插座延长线

图 3.131　铃木康广《拉链船》 2004 年

图 3.132　铅笔长凳

覆了传统游船的常态造型；行走起来，拉链船会像其他船一样激起层层水波，在视觉上，有在平静的水面上拉开了拉链的感觉。拉链船承载了铃木康广对人与人、人与环境之间关系的思考，每一个进入船舱的人，都将是拉链家族中的一员，与其将进行的活动紧密联结，而这种活动正是作者关于人与环境的关系的某种思考与暗喻。

图 3.132 左图与右图是一款特殊的长凳，这款长凳上共插满了 1600 支铅笔。当然舒适度应该不会很好，但也绝对不会有"如坐针毡"似的不适，上过钉子床的人会更清晰地体会到这一点。不过，尽管如此，这款凳子显然不适合学习休憩之用，其更多的功能性主要是其形态与坐感带给人们的特殊体验。

"蔬菜转笔刀"（图 3.133）是一款撩拨童趣与快乐的创意产品，因为"转笔刀"是每个人的童年不可或缺的一个组成部分。在厨房里"惊现"的巨型转笔刀，不仅可以瞬间唤醒心中的童年，且"削"菜与进食"笔屑"时还会产生几分"游戏"的快乐感。这或许正是设计师的设计初衷及所希望的结果。不过，遗憾的是，这款"蔬菜转笔刀"还是有其功能方面的局限性的，因为适合这款产品的蔬菜种类是非常有限的。

图 3.134 设计的是花朵形状的火柴。在此花朵中，每片花瓣都是一根火柴，"当你将它拔出来，它就会被点燃，然后慢慢燃烧殆尽。只是，这么美丽的火柴，你是否忍心把它点燃？"[①]"花瓣火柴"不仅在形态设计上突破常规，给人以特殊的审美体验，且在"花瓣燃烧"这一动作的发生中，引出人的"怜惜"之情，显然有环保之意的输入。当然，由于花与女性在语义上的关联性，亦可使人在点燃火柴时产生特殊的感官与心理体验。如菲利普·斯塔克所言："我的设计是一座机器，能制造出许多情绪。"斯塔克在其空间设计中也曾以多个自行车车座作为挂钩。的确，在人类物质文明高度发达的当下，不能对人类的情感、情绪有所贡献的设计作品很难引

① click: 2321. 超颠覆传统思维的创意，2009/10/17. 17:27:53.https://m.baidu.com/tc?from=bd_graph_mm_tc&srd=1&dict=20&src=http%3A%2F%2Fwww.lovehhy.net%

图 3.133　蔬菜转笔刀　　　　图 3.134　花瓣火柴

图 3.135　Tom Allen 《Dama》

起消费者的关注与喜爱。

西班牙设计师 Tom Allen 为 Lucirmás 设计的绿色环保的创意台灯 *Dama*（图 3.135），采用玻璃与木材为其主要材质。其中，玻璃灯罩部分是回收材料，取材于意大利随处可见的用于装葡萄酒和油的废弃瓶子，手工切割后，保留了瓶子的上半部分。*Dama* 的底座采用了木质细腻均匀、色调柔和的榉木材质。温和的木质底座形态单纯而敦厚，与晶莹剔透的玻璃灯罩形成材质上的对比；而清晰、流畅、轻盈、优美的榉木纹理又吻合了玻璃的质感语义；玻璃酒瓶颈部的精致小巧的小把手俏皮地打破了造型的对称性。台灯整体造型温厚而灵动，辅以精心的手工工艺，台灯更添了几分雅致。当然。灯罩上的小把手也是有其功能性的：不仅方便挪动台灯，还可以拿取灯罩，换取灯源或将灯体分离为两部分，这无疑都可产生诸多新的视觉感受[①]。

牛奶瓶吊灯（MILK BOTTLE Chandelier）（图 3.136）是 Droog Design 旗下知名设计师德乔·雷米（Tejo Remy）1991 年的经典之作。荷兰语中

① 产品解析文字部分参照：一款绿色环保的黛玛台灯．上传人：admin 上传时间：2014-10-24．https：//www.alighting.cn/case/2014/10/24/93721_91.htm#p=1

图 3.136　Tejo Remy　《MILK BOTTLE Chandelier》1991 年

的 Droog 一词为"干燥"之意,这意味着：Droog Design 的设计理念是"简单、清晰、反对虚饰"的,提倡以简洁、直接的语言表达出清晰、明确的设计概念,而产品的"实用性"与"创新性"是其设计的重点。MILK BOTTLE Chandelier 由 12 个类似牛奶瓶的单个灯体组成,分为并列置放的三组,每个灯体内置 15w 的淡黄色灯源。产品整体传达"秩序、温暖、柔和、朦胧"的语义。MILK BOTTLE Chandelier 一经推出便热度不断,直至今天,市场上还存在许多基于其灵感出发的"演绎者",图 3.137 便是两例,当然,虽都是牛奶瓶,但左图中的牛奶瓶包装已经与 MILK BOTTLE Chandelier 大不同；右图中的瓶子已改为底部 USB 充电口充电的台灯,且增加了可签字留言的暖心服务。

　　谁说水龙头只能归于洗浴用品类呢？图 4.139 与图 4.140 中的产品显然又以其创意开拓了我们的想象力。图 3.138 为日本 Nendo 设计事务所为

图 3.137　牛奶瓶灯

图 3.138　Nendo 《Jaguchi》

图 3.139　USB 充电水龙头　　　　图 3.140　深泽直人　CD 播放机

Elecom 公司设计的产品水龙头支架 Jaguchi。Jaguchi 是一款为智能手机和平板电脑设计的创意支架。支架的造型模仿了"水从水龙头里流出，落入水面的动态过程"。支架的"流水部分"是采用聚碳酸酯塑料完成的，而悬空的水龙头则采用了旧式水龙头"ABS 水龙头部件"，整件作品有强烈的超现实味道。图 3.139 的 USB 充电水龙头则"将电源使用与控制水流巧妙地结合在一起"[1]：使用时需要拧开水龙头才能接通电源充电。

　　日本著名产品设计师深泽直人设计了一款外形为"换气扇"的 CD 播放机（图 3.140），操作起来也同排风扇相似：将 CD 放入机子中央，扯动垂下来的绳子，便可开始播放 CD。当我们打开此款"换气扇"CD 播放器时，因日常对抽风扇的认知已深刻扎根于脑中，即使明明知道这是台 CD 播放机，但脑海里总是会忍不住想着换气扇的功能。所以，当我们凝视这台 CD 播放机时，身体就会产生相应的反应。"尤其是我们脸颊上的皮肤，带着极高的敏感性，开始启动触觉传感器，等着期待中的风吹起。但那刻向我们飘过来的不是风，而是音乐。由于采取了风扇形设计，该产品作为音频设备虽然性能有些偏低，但通过引导用户的感官为飘然的音乐做好充分

[1]　http://arch.pconline.com.cn//pcedu/sj/design_area/excellent/1111/2592264_1.html

准备,结果反而提供了相对更好的性能!"① 显然,设计师将自己的思考和感受融入设计实践中,以一颗创造与享受生活的心,赋予了产品新的感受与鲜活的生命力。

3.10 客观或惯常情境的打破

即"改变物象的以客观、习惯的逻辑、有序的经验记忆为基础的状态,将其置身于一个非客观或非惯常的境地,构建某种超离现实日常的图形,从而呈现出主观表达所需的、有意味的形象世界。"② 此创意手法,源于超现实主义绘画,在平面设计中运用得非常广泛,在立体形态的设计作品中亦不乏其例。

3.10.1 相关平面设计

图 3.141 左一是日本设计师福田繁雄（Shigeo Fukuda）的作品《1945 年的胜利》,此作品曾在纪念第二次世界大战结束 30 周年的国际海报设计中获得国际平面设计大奖。作品造型简洁明了,色彩主要采用了"警示色"搭配——"黄黑"二色,视觉冲击力极强。图形一反枪管与射出的子弹的常态关系,描绘了一颗子弹呈反向飞向枪管的形象,以此讽喻战争的结果往往是自取灭亡。设计师以反常、诙谐的手法表达了深刻的寓意,对战争的发动者提出了严正的警告。

霍尔戈·马蒂斯（Holger Matthies）在其海报设计中也经常利用"打破客观或惯常情境"的手法。如在为《庄园主》所做的戏剧海报中（图 3.141 中图）,其画面主体形象是一根粗大、挺立的香蕉,从左下角斜倾而上贯穿整个海报,约占画面三分之二的面积。而令人不解的是,此香蕉中上部被一根绳索套牢紧勒,并向左右两方用力拉扯。左右绳长的不均,更增加了其张力与力度,与香蕉的紧勒及膨胀相互配合,进一步增加了观者的视觉紧张和被压迫感。而绳子紧勒之处,恰恰位于画面的二分之一稍上的位置,此处是最容易引起人们视觉注意力的位置。因而,观者的目光成功地被锁定在这里,对此不寻常的"香蕉之祸"产生了"必解"之心。而左侧绳索上下,与绳子呈平行状分布了海报的相关文字信息。这几行简要的文字,不仅适度平衡了画面关系,同时也及时地点明了主题,解答了观者对"香蕉之祸"的疑问：这里的香蕉指代的是男子的生殖器,"香蕉之祸"源于"有悖伦理道德之祸"。《庄园主》讲述的是一教师与牧师之女发生了不伦之男

① ［日］原研哉著. 设计中的设计 [M]. 纪江红 译. 桂林：广西师范大学出版社, 2010：45.
② 薛书琴. 创意规则的解析与把握——图形创意课程关键教学环节的处理 [J]. 教育理论与实践, 2014（33）：61. 文字略有变动。

图 3.141　福田繁雄《1945 年的胜利》1975 年（左图）；霍尔戈·马蒂斯《庄园主》1977 年（中图）；霍尔戈·马蒂斯《谁醉心戏剧，请一起来》1979 年（右图）

女关系，教师事后因悔恨割掉了自己的生殖器。海报中绳索将香蕉紧勒，显然表达的是对违背伦理道德之欲望的"遏"与"禁"，而这也恰恰是《庄园主》的主题思想所在。在马蒂斯为基尔市戏剧院设计所做的戏剧海报《谁醉心戏剧，请一起来》中（图 3.141 右图），画面的主体形象是一个女演员的头部，其头部上饰有多只翩飞的蝴蝶。在蝴蝶群舞中，还有一些戏票状的长方形纸片与之相配合，令人心头紧揪的是，这些蝴蝶与票据竟然是被大头针钉在女演员脖颈及头部的！而女演员却未表现出丝毫的疼痛感，反倒呈现出一脸陶醉的幸福与神往，显然已进入戏剧的佳境。这种矛盾状态的处理从一个抽象的视角深化了作品主题，带给观者更多的品味与思考的空间。这种图像表达方式与马蒂斯的创作观念无疑是一致的："一幅好的广告，应该是靠图形语言而不是仅靠文字来注解说明"[①]。

"对和平的向往"与对"生命的关注"贯穿于金特·凯泽（Gunther Kieser）的作品中。如在其作品《爵士乐生活》（*Jazz Life*）（图 3.142 左图）中，一只巨大、紧握的拳头，竖立于画面中央稍稍偏左的位置，占据了画面约三分之二的面积，有顶天立地之坚实感。爵士乐源于古老的非洲，故拳的形态选取了黑人之拳。拳的黑褐色似大地土壤之色，鲜嫩的绿叶与粉色的花朵从指缝与皮肉间"生长"出来，表现了一种新生力量的萌发与生长。在低纯度、低明度的拳头色彩的映衬下，新生的花枝更显活力与娇艳。拳之顶端的花叶丛生处，托举出黑白分明的海报主题："*Jazz Life*"。海报意在传达黑人以其智慧创造了 Jazz 这样强大、动人的音乐形式，并持续爆发新鲜的生命活力。

图 3.142 右图是立陶宛的设计师 Mccann Vilnius 为一年一度的 Velo 自行车骑行活动所做的广告招贴。招贴中长长的链条成为骑行的道路，延伸至画面之外的远方，表现了活动的延续性。而城市地标置于巨大的自行车

① 林家阳. 图形创意 [M]. 哈尔滨：黑龙江美术出版社，2003：序.

图 3.142　金特·凯泽 《爵士乐生活》1989 年（左图）；Mccann Vilnius 《Move the City》（右图）

齿轮上，被骑行者带动起来，形象地阐明、突出了海报主题："Move the City"。

吉田ユ二擅长以女性为元素或主题进行设计创作，此类作品应数"渡边直美个展"系列设计给人的印象最深，图 3.143 即为此系列中的两幅。作品中，小笼包的蒸屉中出现的不是包子，而是形似包子的"肥美人"；餐桌上叉、勺、盘、碟之间的主菜大餐居然是一"破碗而出"的丰腴年轻女子。渡边直美曾告诉吉田ユ二，她最喜欢的两种东西是"美食"与"时尚"，此处图形语言的选择与内在主旨的传达可谓完美结合。

《木偶的悲伤》（图 3.144 左图）是治疗脚气的药物广告。此招贴中的木偶"被脚，而非手操控"，这种不合常理的情境首先捕获了观者的好奇心，在对招贴进行进一步解读中会发现：因脚气的危害，男木偶步履艰难，无法在表达爱意的途中顺利前行，从而招致女木偶的不满，进而达到应有的广告效应。而图 3.145 中图《DON'T IGNORE IT》则直接将一双患脚置

图 3.143　吉田ユ二　渡边直美个展系列设计

图 3.144　Z+Comunicação《木偶的悲伤》(左图);《DON'T IGNORE IT》(中图); MINI 万圣节招贴(右图)

于眼睛之上,以告诫人们脚指甲感染具有传染性,提高人们对指甲真菌危害的认识。

采用反常视角处理物象的手法,能够使物象迅速"变身",以"陌生的面孔"捕获观者的注意力,因此,也成为深受设计师喜爱的、常见的创意方式。图 3.144 右图为"MINI 万圣节招贴"。设计师将 MINI 倒置在画面上,使 MINI 脱离日常之态,引发观者的好奇心。同时,设计师对色彩的处理又使其进一步摆脱了常态的 MINI:背景的黑色与 MINI 的黑色相互作用,将 MINI 的部分形体结构"吃掉",部分形体结构"凸显"。处理后的形象以其诡异、幽默的感觉,巧妙地呼应了万圣节的气氛,使观者印象深刻。

"精准与速度"无疑是受人们推崇的快递服务品质,在广告《从美国到巴西》(图 3.145 左图)中,"上下手对手的传递"的图像,显然成功地传达了 FedEx 对此两项优秀品质的拥有。这个场景显然是建立在"现实情境的不可能"的基础之上的,但广告却利用写实的手法,貌似真实场景的设置,成功地完成了"精准""速度"等抽象语义的传达,同时亦给予观者应有的信任度。此种表达方式也是图形创意常见表现

图 3.145　《从美国到巴西》(左图); Ogilvy,JeanYves Lemoigne　Perrier 矿泉水广告(右图)

图 3.146 《散落的文字》(左图); 坪井浩尚　照明创意设计 1 (中图); 坪井浩尚　照明创意设计 2 (右图)

手法的一种,如"Perrier 矿泉水广告"(图 3.145 右图)显然也采用了这种表达方法。

3.10.2　相关立体设计

图 3.146 的左图是日本设计师坪井浩尚(Kosho Tsuboi)设计的照明产品。灯泡是我们熟知的古老的照明产品,给人一种温馨的怀旧感。但灯泡斜置且无线悬之,显然与惯常之态不符。而图 3.203 右图中的灯具设计,与左图有着异曲同工之妙。灯泡被悬挂起来,但斜置的灯泡仿佛是被什么力量吸附在灯口上,让人观之心悬。这两款设计都因对惯常情境的打破而拥有了某种超现实的味道,令人感觉新奇与费解,进而对此产品产生了特别的关注与兴趣,而这个结果正是设计师所预期的。

在图 3.147 中我们看到,辉煌的暖色灯光从"金碧辉煌的垃圾"中隆重登场。这些"垃圾"看起来是一些单独或组合的废旧包装瓶子、罐子与盒子。当然,也可将灯泡视为"垃圾"的一个组成部分。其创作背景如下:圣保罗的设计师比安卡·巴尔巴托(Bianca Barbato)向 Lixo 的设计师提出巴西首都缺乏废品回收政策的问题时,她给出的答案是:用废弃的塑料瓶和纸箱制成模子,然后用黄铜铸造一套五盏限量版的台灯。于是,这位巴西年轻设计师从"废品"出发创作了 Lixo(葡萄牙语"垃圾")系列作品。

意大利雕塑家、设计师克·安东尼(Marcantonio Raimondi Malerba)往往在进行艺术创作的同时设计出独特的产品。可以说,他的艺术丰

图 3.147　"垃圾"系列台灯　2019 年

图 3.148　Marcantonio Raimondi Malerba 《Monkey Lamp》

富了设计美学,也可以说他的设计丰富了艺术灵感、影响了创作理念。Marcantonio Raimondi Malerba 注重并善于捕捉"惊喜"与"各种形式的情感",认为这些会带给他很好的灵感,然后他以自己的艺术素养让其灵感变得优雅,并得以实现。"人与自然的联系是他最喜欢的主题;诠释自然的动态美,展示人对自然的态度。他喜欢把自己的工作看作是他小时候所做的事情的直接延续,玩他发现的每一件事,并创造出他想象中的东西。"[①] Marcantonio Raimondi Malerba 的不少设计作品是以动物为母体的。但他"不喜欢选择在人们的既定印象中太过'可爱'的动物,这样没有任何新鲜感,比如,如果做一个猫的灯,人们可能已经看到了关于猫的几千种设计,但是猴子和老鼠给人们的感觉就是暧昧不清,这很有意思"[②]。这里的"可爱"与"没有任何新鲜感"实际上表达的是一个意思:太过熟悉之物往往与惯常的情境相关联,因而会使创意大打折扣。图 3.148 是 Marcantonio Raimondi Malerba 为 Seletti 品牌设计的猴子灯《Monkey Lamp》。Monkey Lamp 中的猴子们以不同的姿态一边抓着一个 LED 灯泡,一边用探寻的目光审视着周围的环境。其动态与神情似乎传达了某种在"偷

[①]　见设计师介绍部分的文字. https://www.ansuner.com/ansuner_B1401-1.do.
[②]　新浪家居. 设计大咖秀第 21 期. Marcantonio Raimondi Malerba:情感是一切灵感的来源. http://jiaju.sina.com.cn/news/20170426/6262952850390057865.shtml.2017-04-26 18:58:39.

灯泡"时所保有的警觉。这款猴灯主要采用树脂材料手工制作而成，精致得如雕塑一般，写实的手法更增添了产品的超现实意味。在这里，自然、艺术与设计相融合，呈现了一种新的照明设计方式，为空间平添了诸多亮点与意趣。

日本灯光设计师面出薰（Kaoru Mende）认为："想要成为一名自信的照明设计师，就不能受教条主义的约束，而要积极主动地去体验各种光线。"① 他还认为："照明设计师首先应锻炼自我的感觉功能。要想遇到良好的光线或声音，就要对气味或味道有充分的了解。自己没有良好的五感，就不能成为一名带给别人感动的照明设计师。"② 他提及早期的灯光设计时说："当时，提起照明设计，人们只会想到意大利名师的灯具、悬挂天花板的吊灯，可我不想做这样的设计。我认为光应该融入环境和景物，看不见源头和灯具，不露痕迹地照亮人的夜晚。"③ 显然，"隐藏灯源"成为面出薰突破传统照明的主要思考路径之一。当然，这不仅是其"不受教条主义约束"的独立思考的体现，也是东方美学精神——"隐"的体认与自觉性的外化。面对当代都市灯火如昼的夜的繁华与灿烂，面出薰又提出了自己新的思考，他认为："有了黑暗，才能显出光明。有了黑影，我们才看得见光。""没有操控的光，'放肆运用的'光，将城市变为'光的垃圾场'，这是一件十分'危机'的事情。"过度的灯光是对资源的挥霍与浪费，而且，"少了这些城市的光污染，最终人们将重获久违的一片星空。"④

图 3.149 中的路灯与面出薰含蓄的"隐"不同，荷兰设计师 Pieke Bergmans 不仅要"显"，且还要"高调""个性"地"显"：他"开玩笑一样重新定义了路灯"⑤，其路灯更像是从某个动画片里跑出来的角色，一个个充满奇幻的生命感，纠缠着、舞蹈着，似一场醉酒式的午夜狂欢。

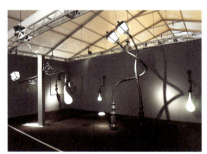

图 3.149　Pieke Bergmans　创意路灯　　图 3.150　创意雨伞

① 徐庆辉.面出薰的阴翳礼赞，https：//www.sohu.com/a/201202347_100048448.
② 徐庆辉.面出薰的阴翳礼赞，https：//www.sohu.com/a/201202347_100048448.
③ 徐庆辉.面出薰的阴翳礼赞，https：//www.sohu.com/a/201202347_100048448.
④ admin 上传.日本著名照明设计师面出薰设计作品（图）．https：//www.alighting.cn/case/200726/V113.htm，2007.02.06.
⑤ 创意路灯设计．https：//www.tooopen.com/work/view/36508.html.

图 3.151　马克·纽森 《ZVEZDOCHKA》2004 年　　　图 3.152　创意画框

雨伞是我们日常生活的熟悉之物，其惯常形态、状态自然了然于心。图 3.150 中的雨伞却突然超出了人们对雨伞及打伞情境的认知。只有大风到来之时我们的雨伞才可能会被吹成这副模样：伞盖倒立。但马上会发现产品中隐藏的设计师细腻、敏锐的观察力与浓浓的爱心。当然，此种打伞情境，透明的材质是必需的，设计师的确也这么做了。这把伞不仅适合于养宠物的消费群体，同样也适合带儿童出行的人们。当然，若伞柄"可调节"长短、伞盖形状变为"不对称形"，效果会更佳。

由澳大利亚著名工业设计师马克·纽森（Marc Newson）操刀设计的 ZVEZDOCHKA（图 3.151）不仅拥有一个前卫的外形，且打破了鞋子惯常的固定结构，采用了结构组合式可拆装设计。ZVEZDOCHKA 由可以相互连接与交换的四个组件构成：透气的孔状网笼形外壳、灵活耐磨的组合式外底、如同第二层肌肤般的内套；搭载了 Nike Zoom Air 技术为脚部提供缓冲的内底。这四个组件不仅以模块化设计环环相扣，且可根据需要随意组合和拆卸，以适合不同的环境与用途。"ZVEZDOCHKA 的设计可谓大胆复杂，穿用舒适，用途多样。它不仅是一双鞋，更是一件艺术品，这种别具一格的组合式构造也因此激发了人们的广泛讨论。"[1]

我们会看到各种造型的画框，方的、圆的、各种材质、不同装饰的，但图 3.152 中的画框看上去还是会颠覆你对画框的认识：居然突破了水平面的限制，"爬行"至另外一个空间去了，装在此类画框中的图片应该比装在传统的画框中展示会受到观众更多的关注与青睐。相比起《创意画框》勇于"跨越空间"的野心与气魄，图 3.153 左图中用来喝水的杯子无疑是低调、谦卑的：一个可以喝水的杯子居然是可以压成平面的、随便放在什么角落中都类似叶片一样的物件。这样的杯子有效地节约了收纳空间，甚至可以装到衣服口袋里，来一场说走就走的旅行。图 3.153 右图中酒瓶与酒杯则利用其形体语言向我们传达出热情、渴望等语义信息，似一个久未开饮的酒鬼的急切，又似两位久别重逢的老友的亲热。

[1] zhouguobin，耐克推出与众不同 NIKE ZVEZDOCHKA 鞋款，https://www.chinapp.com/xinpintuijian/95471. 2017/07/05.12：31：59.

图 3.153　创意折叠水杯（左图）；　　　　　创意摆件（右图）

图 3.154　Alessandro Busana 团队　《Cutline》

　　图 3.154 展示的家具一定程度上幻惑了我们的视觉：家具似被"优雅的艺术强盗"刚刚洗劫过，每个家具上都明显地标记着"切割"的痕迹。这种"简洁、粗暴、精致、优美的切割术"显然不是随意而为的结果，这是意大利设计师亚历山德罗·布萨纳（Alessandro Busana）带领自己的设计团队，为品牌 SmoothPlane 设计的 Cutline 系列家具。"其美学基础建立在对家具简约风格的总体把握，以及生活便捷的原则基础之上"[1]。其产品设计理念为：希望通过"切割"的设计形式"让家具展示出更明确的、功能性的美感，让产品更具有动态感"[2]。的确，Cutline 不仅以其独特的形式带给人们一种崭新的审美体验，同时也给家居设计领域带来了新的设计美学概念。

　　图 3.155 是法国设计师菲利浦·尼格罗（Philippe Nigro）的成名作"融合沙发"（Confluences sofa）。"融合沙发"不同于传统沙发"并列静坐"的情境，而是像"调皮、要好、喜动"的孩子一样拥挤、交叠在一起。"这款沙发非常规的外形构造凸显了设计师非凡的想象力和创造力"，其各部分间充满趣味、相互重叠与镶嵌的方式，的确会令人眼前一亮，而"这

[1]　smoyu. 变量碎片 . Alessandro Busana 与他的切割家具 .http：//www.333cn.com/industrial/sjxs/130890_7.html.

[2]　素材公社 . 家具切割设计 .https：//www.tooopen.com/work/view/36806.html.

图 3.155　菲利浦·尼格罗　《融合沙发》

种造型无疑也会给其陈设空间带来一种新鲜感"[1]。产品的视觉呈现形式背后是设计师"极其敏锐的内省精神和观察思考能力",菲利浦·尼格罗对机械和模块系统很着迷,他反对传统家具设计与工业化大生产所贯持的"对称原则",而钟情于大自然中无处不在的"不对称性"原则,这些思考、理念与追求无一不体现在"融合沙发"的设计中。另外,Confluence 模块沙发还"可让使用者随其心意地将不同颜色、不同形状的模块搭配成各种组合,这也使其为体形不同、审美有异的各类人群都提供了个性化的就座方式"。[2]

图 3.156 使我们感觉来到了一个"讲究的废品收购商"或"粗线条的古物收藏者"的家里,当然,也可能是一个刚刚搬过家的"不羁的单身汉"的寓所。但种种情境的猜测都差之甚远,这是由荷兰设计师 Tejo Remy 1991 年设计的 Chest of Drawers,其原标题为:YOU CAN'T LAY DOWN YOUR MEMORIES' CHEST OF DRAWERSmaple,(请勿放下记忆的抽屉)。Tejo Remy 将枫木、再生木材、塑料、金属、纸板、棘轮带等各种材质[3]的木制抽屉用皮带捆绑在一起,完成了这件作品。这件作品 1993 年现身于米兰家具市场的展览,Tejo Remy 从此开始受到国际性的关注。Chest of Drawers 回归这个设计对象——"储物柜"本身,直接诠释"储物柜就是由许许多多抽屉的组合"的本质,以直接的语言、简洁的手法结合后现代主义的艺术理念,构建了一种新的设计审美态度与审美体验形式,启发了人们对设计的新思考。

我们惯常概念中安安稳稳的沙发不见了,图 3.157 沙发的一端"倒伏"于地,其形态将我们引领至一个不稳定的情境与心理波动中。但逐渐增大尺寸的沙发坐垫使其座面与地面完全平行,从而"平衡"了这种"倒伏"之力,确保了沙发所需要的舒适度。同时,这种"力的较量"使其"倒伏"之态平添了几分"戏剧性"的优雅与诙谐。此外,其温暖、热情的色彩与舒展、

[1]　设迹.融合沙发.https://www.designcoo.com/show-product-details/product/1351.
[2]　设迹.融合沙发.https://www.designcoo.com/show-product-details/product/1351.
[3]　YOU CANT LAY DOWN YOUR MEMORIES CHEST OF DRAWERS by Tejo Remy on artnet http://www.artnet.com/artists/tejo-remy/you-cant-lay-down-your-memories-chest-of-drawers-B8yzRp2H7QGGncjRd9gEvg2

图 3.156　Tejo Remy 《Chest of Drawers》1991 年　　图 3.157　法比奥·诺文布雷 《Adaptation》

图 3.158　《融化了的灯》(左图);《可以随意变形的橱柜》(中图);《好奇的台灯》(右图)

　　温和的质感,也使产品呈现出了几分"平和"与"明快"的力量感。此产品为意大利著名建筑师、艺术总监、设计师,法比奥·诺文布雷(Fabio Novembre),设计的"Adaptation"系列中的一款,是"适应当代世界突然变化的精神,激发了法比奥·诺文布雷设计 Adaptation 系列的灵感"[①]。其他类似的设计见图 3.158 和图 3.159。

　　就问题的解析而言,分而述之更易使内容条理清晰。但一件优秀的设计品的产生,不一定仅用到以上某一种创意方法,而往往是两种或两种以上方法的综合运用。以文中 3.5.2 部分列举到的菲利普·斯塔克 2014 年设计的 AXOR STARCK V(图 3.80)为例,该产品不仅用到"客观或惯常材质的变异法",同时还用到了另外两种方法:"客观或惯常材质的减法",减缺了水龙头前端上半部分,以更直观清晰地体察水流之美;"客观或惯常情境的改变",可轻易将水龙头拆卸清洗,以保证水龙头透明度的保持。

① 参见产品说明部分的文字,https://www.ansuner.com/ansuner_K1807.do.

图 3.159　Ben van Berke 《Circle Lobby Sofa》

3.11　本章小结

　　作为本书的重心部分,本章从"创意的本源"与"形态建构元素"出发,归纳、总结了图形创意规则。

　　从许多具体案例的赏析中我们会发现,一件作品不一定只用到一条创意规则,而是往往兼用两个或两个以上规则。同时,由于形态语言是一个有机综合体,各元素均为其不可或缺的构成部分,不可能独立存在,每种元素的变化都会引起其他元素或显或隐的改变。因此,在不同的作品中,规则显现的强弱会有所区别,各规则间界限的清晰度亦会有所不同。

　　此外,善于思考的头脑会发现,"形态建构元素"作为造型本体语言,完全是可以进一步细化的。如虚实、方向、大小等均属于造型本体语言。既然语言可以细化,那么规则本身当然也可以随之细化,相信读者会延续形态本体语言这个视角,探索出新的路径与风景。

结语

　　本书从图形创意本源与形态建构本体语言出发，探讨、梳理、归纳与总结了创意图形内在的、基本的创意规则，并通过具体案例，探析了这些规则在艺术设计中的具体运用状况。当然，为了说明形态语言的相通性，同时也为了体现规则的普适性，本书中也涉及了少量纯艺术品的相关范例。此外，本书所归纳与总结的这些规则，是图形创意最为根本的、也是最为常用的规则，规则之间也相对清晰、明确。而就形态元素构成的复杂性而言，这些规则存在进一步细化的空间。本书之所以没有继续细化，主要出于两个原因：一则考虑到，规则的凝练与概括能够使读者更加快捷、清晰地捕捉到图形创意规则的要义所在；二则考虑到，"授人以渔"能留给读者更广阔的自我思考、创造的空间。

　　通过本书内容可以看到：就图形创意法则而言，平面设计与立体设计之间、纯艺术与设计艺术之间均具有其相通性，但在不同的专业领域，有其不同的体现方式。当然，由于功能性及材料等方面的制约，立体造型在整体形态选择范围及运用幅度方面，较平面造型存在一定的客观局限性。但从另一角度而言，也正是因为这种"局限性"，使其呈现了平面创意图形所不具备的精彩，因而也在一定程度上丰富了创意图形的表现内容及表现形式。另外，我们还可以看到：法则是有限的，但创意却因设计师的思考与表现意图各有不同的呈现。设计师是设计作品的创造者，同时也是设计作品的传送人，作品中的诸造型元素是鲜明而直接的信息传达媒介，将直接影响人们的情感变化与思维方式。所以，设计师只有在进行设计之前深入理解造型元素的基本语义所在，明晰并灵活地运用图形创意的创意规则，方可能使其产品做到既能以独特新颖的视觉元素吸引人的审美兴趣与消费欲望，又便于人们通过产品的形态语言，理解产品的功能、情感所属及文化内涵。

　　视觉语言的创新对于艺术设计而言固然非常重要，但我们还需谨记：不能"为了创意而创意"。如芬兰著名设计师约里奥·库卡波罗所言："真正的设计师的作品不应该是一种疯狂的、无用的东西。"在设计中，无论时代如何变化，设计的根本与基础依然是功能、人机工程学与设计美学，我们的"创意"不可离开此根基，变成自我演绎发挥的独立的艺术品。当然，另一方面，我们也必须认识到，优秀的设计师永远不会停留在设计的基本层面上，其作品往往会超越物质的、功能的"用"，直抵心理、情感层面

的"用"，以丰富、提升人的精神生活质量为己任。欲担当此任，仅具备创意的规则与方法显然是不够的。知识、眼界、观察力、思考力与想象力等，均为一个优秀的设计师必备的素养。同时，还需在观察生活、体验生活、思考生活中不断锐化、精致自己的感官，挖掘、培养自己独特的观察与思考能力，方能真正做到发现生活、设计生活、创造生活，才能产生优秀的设计作品。

参考文献

[1] 吴正英. 产品设计中图形创意的文化介入 [J]. 包装工程，2007（12）.

[2] 薛书琴. 创意规则的解析与把握——图形创意课程关键教学环节的处理 [J]. 教育理论与实践，2014（33）.

[3] 何灿群，葛列众. 格式塔原理在图形创意设计中的应用 [J]. 包装工程，2006（2）.

[4] 薛书琴. 浅谈"虚"与中国画 [J]. 设计艺术，2008（4）.

[5] 吴培森，付红霞. 图形创意在化妆品包装设计中的应用研究 [J]. 包装工程，2013（10）.

[6] 孙秀霞，崔若健. 图形创意中直觉思维运用形式探析 [J]. 装饰，2010（01）.

[7] 杨慧珠，郑重. 设计文化新体现——产品语义研究 [C]. Proceedings of the 2006 International Conference on Industrial Design & The 11th China Industrial Design Annual Meeting（Volume 2/2）.

[8] 周建设. 语义学的研究对象与科学体系 [J]. 首都师范大学学报，2002（2）.

[9] 吴志军，那成爱. 符号学理论在产品系统设计中的应用 [J]. 装饰，2004（7）.

[10] 张凌浩，刘观庆. 内涵型语义在产品识别中的应用 [J]. 无锡轻工大学学报，2001（12）.

[11] 刘胜志. 产品语义学具体应用方法的研究 [D]. 同济大学，2005.

[12] 诸葛铠. 设计学十讲 [M]. 济南：山东画报出版社，2006.

[13] 方珊. 形式主义文论 [M]. 济南：山东教育出版社，2002.

[14] 周宗凯. 图形创意（第二版）[M]. 重庆：西南师范大学出版社，2010.

[15] 林家阳. 图形创意 [M]. 哈尔滨：黑龙江美术出版社，2003，序.

[16] 朱范. 大国文化心态（德国卷）[M]. 武汉：武汉大学出版社，2014.

[17] 胡飞、杨瑞. 设计符号与产品语意 [M]. 北京：中国建筑工业出版社，2007.

[18] 宋华. 图形创意与文化修养 [M]. 成都：西南交通大学出版社，2011.

[19] 方珊. 形式主义文论 [M]. 济南：山东教育出版社，2002.

[20] ［美］阿历克斯·伍·怀特 著. 平面设计原理 [M]. 黄文丽，文学武 译. 上海：上海人民美术出版社，2005.

[21] ［日］原研哉 著. 设计中的设计 [M]. 纪江红 译. 桂林：广西师范大学出版社，2010.

[22]〔日〕中川作一 著. 视觉艺术的社会心理 [M]. 许平, 贾晓梅, 赵秀侠 译. 上海：上海人民出版社，1991.

[23]〔日〕深泽直人 著. 深泽直人 [M]. 路意 译. 杭州：浙江人民出版社，2016.

[24]〔美〕唐纳德·诺曼 著. 情感化设计 [M]. 付秋芳，程进三 译. 北京：电子工业出版社，2005.

[25]〔美〕Robert J. Stembrg, Louise Spear-Swering 著. 思维教学 [M]. 赵海燕 译. 北京：中国轻工业出版社，2001.

[26]〔德〕托马斯·波绍科，马丁·波绍科 编著. 超级图形创意 [M]. 睢聃，马玲 译. 北京：中国青年出版社，2013.

[27]〔美〕汤姆·米歇尔 著. 图像学：形象，文本，意识形态 [M]. 陈永国 译. 北京：北京大学出版社，2012.

[28]〔英〕贡布里希 著. 象征的图像——贡布里希图像学文集 [M]. 杨思梁 译. 南宁：广西美术出版社，2015.

[29]〔英〕贡布里希 著. 论设计 [M]. 范景中 译. 长沙：湖南科学技术出版社，2001.

[30]〔俄〕康定斯基 著. 艺术中的精神 [M]. 李政文 译. 北京：中国人民大学出版社，2003.

[31]〔美〕鲁道夫·阿恩海姆 著. 艺术与视知觉 [M]. 滕守尧，朱疆源 译. 成都：四川人民出版社，1998.

[32]〔美〕鲁道夫·阿恩海姆 著. 艺术与视知觉（新编）[M]. 梦沛欣 译. 长沙：湖南美术出版社，2008.

[33]〔英〕贡布里希 著. 艺术与错觉 [M]. 林夕，李本正，范景中 泽. 长沙：湖南科学技术出版社，2002.

[34]〔美〕鲁道夫·阿恩海姆 著. 视觉思维 [M]. 滕守尧 译. 成都：四川人民出版社，2005.

图片来源

[1] 图1.1：毕加索.《亚维农的少女》.1905年.来源：http://www.peopleart.tv/29800.shtml.

[2] 图1.2.杜尚.《下楼梯的裸女》.1912年.来源：https://www.163.com/dy/article/FB8177D305178AGV.html.

[3] 图1.3：波丘尼.《在空间里连续的独特形体》.1913年.来源：https://www.sohu.com/a/260560405_739264.

[4] 图1.4.杜尚.《带胡须的蒙娜丽莎》.1919年.来源：http://www.youhuaaa.com/page/painting/show.php?id=52932.

[5] 图1.5：达利.《永恒的记忆》.1931年.来源：世界艺术史主要的7大时期.https://zhuanlan.zhihu.com/p/102014819?utm_source=wechat_session.

[6] 图1.6：达利.《时间之眼》.1949年.来源：https://www.163.com/dy/article/D3EKKOPJ0517D39A.html.

[7] 图1.7：康定斯基.《构成第八号》.1923年.来源：https://zhuanlan.zhihu.com/p/102014819?utm_source=wechat_session.

[8] 图1.8.蒙德里安.《红、黄、蓝的构成》.1930年.来源：https://www.027art.com/design/gzh03/8725581.html.

[9] 图1.9.韩熙载.《韩熙载夜宴图》.南唐.来源：https://www.sohu.com/a/298933750_120084857.

[10] 图1.10.王希孟.《千里江山图》.北宋.来源：https://m-news.artron.net/news/20191130/n1376674.html.

[11] 图1.11.库淑兰.《剪花娘子》.来源：https://www.duitang.com/blog/?id=393797224.

[12] 图1.12.郑板桥.《竹石图》.清.来源：http://www.uuudoc.com/doc/ae/jcbf/jh/hhhbgeb-dehajchcf.html.

[13] 图1.13：甘肃环县老皮影.来源：http://app.yinxiangqingyang.com/print.php?contentid=20390.2015.04.24.15：25.

[14] 图1.14："河南淮阳泥玩具人祖猴"等四幅图.来源：孙长林 主编,中国民间玩具集[M].济南：山东美术出版社，2010，15~18.

[15] 图1.15（上图）：朱耷.《安晚册·荷花小鸟》.清.来源：http://www.360doc.com/content/16/1024/11/29584734_600929490.shtml.

[16] 图1.15（下图）：埃舍尔.《天与水》.1938年，来源：https://power.baidu.com/daily/view?id=47221.

[17] 图1.16（左图）：薛书琴.《和》.2011年.来源：作者本人拍摄.

[18] 图1.16（中图）：薛书琴.《夏》.2011年.来源：同上.

[19] 图1.16（右图）：薛书琴.《发》.2011年.来源：同上.

[20] 图1.17（左图）：法海寺《水月观音》（局部）.明.来源：https://www.sohu.com/a/288136661_340293.

[21] 图1.17（下图）：宋徽宗赵佶《桃鸠图》（局部）.北宋.来源：https://www.sohu.com/a/220351299_168103.

[22] 图1.18（左图）：石涛.《垂钓图》.清.来源：http://www.sohu.com/a/246940272_168103.2018-08-13 20：42.

[23] 图1.18（右图）：金农.《佛像轴》.清.来源：《北京画院联合四大博物馆 详解明清人物

图片来源

画众生相》http: //www.sohu.com/a/167426516_149159.2017-08-26 12：06.

[24] 图 2.1：薛书琴，牛雪彪.防疫海报系列作品之一.2020 年.来源：作者本人提供.

[25] 图 2.2：黄海.《我在故宫修文物》系列海报作品之一.2016 年.来源：https: //www.sohu.com/a/295506998_120058068.

[26] 图 2.3（左图）：BRAUN.《Braun SK 2 Radio》.1955.来源：https: //medium.com/@Timothy Truong/ appreciating-timeless-design-i-c8322e8f4499.

[27] 图 2.3（右图）：BRAUN.《Braun Lectron Radio》.1967 年.来源：https: //collection.maas.museum/object/475117.

[28] 图 2.4：George Nelson.《棉花糖沙发》.1956 年.来源：https: //ansuner.designcoo.com/AS-S061.do.

[29] 图 2.5：康士坦丁·葛切奇.《Chair One》.2004 年.来源：http: //konstantin-grcic.com/projects/chair-one/.

[30] 图 2.6（左图）：吉瑞特·托马斯·里特维德.《红蓝椅》.1918 年.来源：https: //zhuanlan.zhihu.com/p/288438987.

[31] 图 2.6（右图）：西摩·切瓦斯特.《End Bad Breath》.1968 年.来源：http: //www.designehome.com/Products/ShowProduct.aspx?id=909.

[32] 图 2.7：柳宗理.《蝴蝶凳》.1954 年.来源：https: //toutiao.sheyi.com/news/20835.html.

[33] 图 2.8：原研哉.《四方家具》.2016 年.来源：https: //www.ndc.co.jp/cn/works/redstarmacalline-shihokagu-2016/.

[34] 图 2.9：深泽直人.《加热器》.来源：[日] 深泽直人 著.深泽直人 [M].路意 译.杭州：浙江人民出版社［M］.2016, 100.

[35] 图 2.10（左图）：扎哈·哈迪德.《花瓶》.来源：《ZAHA 雕塑式花瓶设计》.https: //www.puxiang.com/galleries/18395979-7079-42e3-9d85-cfc2f47d14e2.

[36] 图 2.10（右图）：扎哈·哈迪德.《冰峰凳》.来源：http: //ida-a.org/sjzx_c.php?id=2801&fy= 0&b=1.

[37] 图 2.11（左图）：薛书琴《果》.2011 年.来源：作者本人拍摄.

[38] 图 2.11（中图）：薛书琴《武》.2010 年.来源：同上.

[39] 图 2.11（右图）：薛书琴《午》.2011 年.来源：同上.

[40] 图 2.12：凯瑞姆·瑞席与其作品.来源：https: //www.dezeen.com/tag/karim-rashid/.

[41] 图 2.13：牛雪彪，薛书琴.抗疫海报系列.2010 年.来源：作者提供.

[42] 图 2.14（左图）：永井正一.东京上野动物园海报.1994 年.来源：https: //www.sohu.com/a/399139267_100723.

[43] 图 2.14（中图）：永井正一."LIFE"系列海报.1993 年.来源：同上.

[44] 图 2.14（右图）：永井正一.永井正一展览海报.1969 年.来源：同上.

[45] 图 2.15（左图）：贾维尔·马里斯卡尔（Javier Mariscal）.《Alessandra Armchair》.1995 年，来源 https: //ansuner.designcoo.com/ansuner_K1168.do.

[46] 图 2.15（中图）：爱德华·范·弗利特（Edward·Van·Vliet）.《Donut Stool》.2008 年.来源：https: //ansuner.designcoo.com/ansuner_K1165-2.do.

[47] 图 2.15（右图）：挪亚-杜乔福-劳伦斯（Noe Duchaufour-Lawrance）.《Borghese Sofa》.来源：https: //ansuner.designcoo.com/ansuner_SC001.do.

[48] 图 2.16（左图）：本杰明·休伯特（Benjamin Hubert）.《Cradle Chair-K1158》.2015 年.来源：https: //www.ansuner.com/ansuner_K1158.do.

[49] 图 2.16（中图）：爱德华·范·弗利特（Edward·Van·Vliet）.《Donut Stool》.2008 年.来源：https: //ansuner.designcoo.com/ansuner_K1165-2.do.

[50] 图 2.16（右图）：本杰明·休伯特（Benjamin Hubert）.《Net Tea Table-K1210》.2015 年，来源：https: //www.ansuner.com/ansuner_K1210.do.

[51] 图 2.17：菲利克斯·法弗利的设计作品. 来源：https://psefan.com/0426905.html.

[52] 图 2.19：京剧脸谱. 来源：http://www.dashangu.com/postimg_2709195_5.html.

[53] 图 2.19：柴田文江.《AWA》.2019 年，来源：http://www.sohu.com/a/315926587_197250.

[54] 图 2.20：伊东丰雄.《来自未来的手——凝胶门把手》.2004 年，来源：[日] 原研哉著. 设计中的设计 [M]. 纪江红 译. 桂林：广西师范大学出版社，2010，87.

[55] 图 3.1（左图）：福田繁雄.《贝多芬第九交响曲》海报.1985—2001 年，来源：http://www.citiais.com/ztjufa/2697.jhtml.

[56] 图 3.1（右图）：西摩·切瓦斯特."图钉设计集团"宣传海报.1997 年. 来源：https://www.zhihu.com/question/20033317/answer/1313276449.

[57] 图 3.2：Faber-Castell."True Colours" 系列海报. 来源：https://www.sohu.com/a/242897406_298418.

[58] 图 3.3（左图）：大卫·勒.《肥胖始于儿童》. 来源：https://www.zcool.com.cn/article/ZNDAwNjUy.html?switchPage=on.

[59] 图 3.3（中图）：吉田 ユニ. 渡边直美个人展设计之一. 来源：https://www.sohu.com/a/226313837_488474.

[60] 图 3.3（右图）：吉田 ユニ. 书籍书封设计. 来源：同上.

[61] 图 3.4（左图）：DDB.《融合》. 来源：http://www.333cn.com/shejizixun/201834/43497_144805.html.

[62] 图 3.4（右图）：OGILVY.《You Eat What They Eat》. 来源：http://www.wenliku.com/sheji/17594.html.

[63] 图 3.5（左图）：Cerebro Y&R.《都是司机 让我们共享这条路》. 来源：https://www.digitaling.com/articles/115667.htm.

[64] 图 3.5（右图）：卡彭加啤酒广告. 来源：https://www.digitaling.com/articles/115667.html.

[65] 图 3.6：《DONOT'T DRIVR AFTER DRING》. 来源：http://huaban.com/pins/1872698571/.

[66] 图 3.7（左一）：夏天宇. 异影图形作品 1.2013 年，来源：作者本人拍摄.

[67] 图 3.7（左二）：夏天宇. 异影图形作品 2.2013 年，来源：同上.

[68] 图 3.7（右二）：《TAXI TO THE DARK SIDE》. 来源：http://huaban.com/pins/1758559778/.

[69] 图 3.7（右一）：《沉默的羔羊》电影海报. 来源：https://www.sohu.com/a/321571825_99933877.

[70] 图 3.8（左二）：《LOS TEMPORALES》. 来源：https://www.duitang.com/blog/?id=914248500.

[71] 图 3.8（右二）：《MONONCLE》. 来源：https://www.duitang.com/blog/?id=1007360294.

[72] 图 3.8（右一）：《Tondeo 迷你修毛刀》. 来源：http://news.ifeng.com/c/7fZomeftSM7.

[73] 图 3.9（左一）：《创意条形码》. 来源：堆糖素材.

[74] 图 3.9（左二）：U.G. 佐藤.《UG SATO'S STYLE OF EVOLUTION》. 来源：http://www.powerma.net/show-7-44-1.html.

[75] 图 3.9（右二）：U.G. 佐藤作品. 来源：同上.

[76] 图 3.9（右一）：《PEACE》.1978 年. 来源：同上.

[77] 图 3.10（左图）：CHERY 汽车广告. 来源：http://www.wenliku.com/sheji/21813.html/2.

[78] 图 3.10（中图）：易迅广告. 来源：同上.

[79] 图 3.10（右图）：果汁饮品广告. 来源：同上.

[80] 图 3.11（左一）：芬达饮品广告. 来源：https://www.51wendang.com/doc/ffe228532e0cffdfd7e4b864/45.

[81] 图 3.11（左二）：《吸烟的危害》. 来源：https://www.51wendang.com/doc/449cdef3bd6

eb3aa0ba08614/18.

[82] 图 3.11（右二）：福田繁雄. 第二届联合国环境与发展大会招贴. 1992 年. 来源：百度图片.

[83] 图 3.11（左一）：《不要让孩子吸二手烟》公益广告. 来源：https://www.digitaling.com/articles/45221.html?open_source=weibo_sear.ch.

[84] 图 3.12（左一）：《言论自由》. 来源：https://www.duitang.com/blog/?id=992131534.

[85] 图 3.12（左二）：大广赛创意海报《2017 年春季必需品》. 来源：https://www.duitang.com/blog/?id=1247038799.

[86] 图 3.12（右二）：Michael Batory 作品. 来源：https://www.jianshu.com/p/336917051bf9.

[87] 图 3.12（右一）：《FOUSTIVAL》. 来源：https://www.sj33.cn/article/hbzp/201703/47235_4.html.

[88] 图 3.13：巴勃罗·雷诺索.《Thonet Shoes》. 来源：http://www.duitang.com/album/?id=1134777.

[89] 图 3.14：面出薰《火柴》2000 年. 来源：https://www.duitang.com/blog/?id=446811238.

[90] 图 3.15：坂茂《卫生纸》2000 年，来源：[日] 原研哉著. 设计中的设计 [M]. 纪江红 译. 桂林：广西师范大学出版社，2010.

[91] 图 3.16：VIBRAM 公司.《五趾鞋》. 2005 年，来源：https://www.sohu.com/a/138886353_115300.

[92] 图 3.17：VIBRAM 公司.《五趾鞋》，来源：Vibram FiveFingers 五趾鞋现有型号分类汇总（意大利特别版）https://post.smzdm.com/p/7576/.

[93] 图 3.18：达利.《不朽的葡萄》.1950 年. 来源：VO ART UNION《疯狂的达利——鬼马精灵的珠宝世界》. http://www.sohu.com/a/335167491_661162.

[94] 图 3.19：菲利普·斯塔克.《枪灯》.2005 年，来源：https://auction.artron.net/paimai-art0039480004.

[95] 图 3.20：凯瑞姆·瑞席.《Vodka Bottle》. 2013 年. 来源：https://www.dezeen.com/tag/karim-rashid/.

[96] 图 3.21：创意杯子. 来源：https://m.baidu.com/tc?from=bd_graph_mm_tc&srd=1&dict=20&src=http%3A%2F%2Fwww.lovehhy.net%2Fhtml%2FAUTO%2FTP%2F4589.htm&sec=1570973545&di=94ce986d5e3e34d2.

[97] 图 3.22：创意伞架. 来源：https://www.sohu.com/a/71170447_355441.

[98] 图 3.23：Mimmi Silesius《Vas Waterfall L Smoke》. 来源：https://www.designtorget.com/vase-waterfall-l-smoke.

[99] 图 3.24：扎哈·哈迪德.《Crevasse Vase》. 2005—2008 年. 来源：https://www.zaha-hadid.com/design/crevasse-vase/.

[100] 图 3.25：扎哈·哈迪德，帕特里克·舒马赫.《Aqua Table》. 来源 1：https://www.zaha-hadid.com/design/aqua-table/. 来源 2：https://www.douban.com/note/334885635/.

[101] 图 3.26：凯瑞姆·瑞席.《Cross 台灯》. 2011 年. 来源；https://www.dezeen.com/2011/01/24/cross-by-karim-rashid-for-freedom-of-creation/.

[102] 图 3.27：凯瑞姆·瑞席.《Shake Things Up》.2017 年. 来源：http://www.karimrashid.com/projects#category_3/project_1081.

[103] 图 3.28（左图）：Cairn Young.《Helix》艺术餐具. 来源：https://www.wmfsklep.pl/komplet- sztuccow-wmf-virginia-66-elementowy-12-osob.html.

[104] 图 3.28（右图）：柴田文江. SACCO 花瓶. 2017 年. 来源：http://www.design-ss.com/product.html/ kinto/sacco.html.

[105] 图 3.29（左图）：彼得·卒姆托.《克劳斯弟兄田野礼拜堂》之门. 2007 年. 来源：https://www.zhihu.com/question/30408922/answer/133429293

[106] 图 3.29（右图）：彼得·卒姆托.《克劳斯弟兄田野礼拜堂》之窗. 来源：同上.

[107] 图 3.30（左图）：《Kensho Table》. 来源：https://www.ansuner.com/AS-HA008-3.do.

[108] 图 3.30（中图）：岛田洋.《宫本町住宅》. 来源：https://www.gooood.cn/house-in-miyamoto-by-tato-architects.htm.

[109] 图 3.30（右图）：《钻戒水杯》. 来源：https://www.tooopen.com/work/view/36817.html.

[110] 图 3.31（左图）：U.G.佐藤.《Where can Nature go?》. 来源：https://www.sohu.com/a/202769561_260616.

[111] 图 3.31（中图）：《PEACE?》.1978 年. 来源：https://www.thepaper.cn/newsDetail_forward_1852311.

[112] 图 3.31（右图）：金特·凯泽.《为何和平还未实现》.1982 年. 来源：https://www.douban.com/photos/photo/349690784/.

[113] 图 3.32（左图）：李维斯创意广告. 来源：https://www.duitang.com/blog/?id=76605753.

[114] 图 3.32（中图）：吉田ユニ. 星野源热卖单曲《恋》的封面. 来源：https://www.163.com/dy/article/DF28H4V40521A77Q.html.

[115] 图 3.32（右图）：吉田ユニ.《粉色房子·重生》. 来源：https://kuaibao.qq.com/s/20191025A0PNOM00.

[116] 图 3.33：四川峨眉山千手千眼观音. 明代. 来源：http://www.lightenlife.net/post01196511037088.

[117] 图 3.34：康士坦丁.葛切奇.《Chaos》.2001 年. 来源：http://konstantin-grcic.com/.

[118] 图 3.35（左图）：凯瑞姆·瑞席.《凯歌"爱之椅"》.2006 年. 来源：http://www.karimrashid.com/projects/#category_1/project_648.

[119] 图 3.35（右图）：爱德华·范·弗利特.《阿尤布沙发》.2008 年. 来源：https://www.ansuner.com/ansuner_K1165-6_1.do#&gid=1&pid=3.

[120] 图 3.36：菲利普·斯塔克.《DIKI LESSI》.2014 年. 来源：https://www.starck.com/diki-lessi-tog-p3261.

[121] 图 3.37：菲利普·斯塔克.《LOU THINK》.2016 年. 来源：https://www.starck.com/lou-think-driade-p3312.

[122] 图 3.38：Hung-Ming Chen，Chen-Yen Wei.《Afteroom Bench》.2016 年. 来源：https://afteroom.com/product/bench/.

[123] 图 3.39：昆汀•德•考斯特.《花盆》.2012 年. 来源：https://www.designboom.com/readers/buddy-by-quentin-de-coster/.

[124] 图 3.40：《双嘴双柄壶》. 来源：https://www.zcool.com.cn/work/ZMzcwMjE3Ng==.html.

[125] 图 3.41：深泽直人.《花瓶》.2005 年，来源：艺术商业.《日本设计的不简单留白》.https://www.sohu.com/a/123999864_330936.2017-01-11.10:22.

[126] 图 3.42（左一）：冈特·兰堡. 书籍招贴系列.1984 年. 来源：https://www.sj33.cn/mrt/sjs/200603/6313_5.html.

[127] 图 3.42（左二）：陈放.《胜利》.1998 年. 来源：https://ads.hbut.edu.cn/info/1043/1208.htm.

[128] 图 3.42（右二）：黄海. 花木兰海报设计 2009 年. 来源：https://www.sohu.com/a/423574933_118887.

[129] 图 3.42（右一）：福田繁雄作品. 来源：https://www.warting.com/gallery/201205/48886_3.html.

[130] 图 3.43（左图）：《地狱边境中主角形象》. 来源：https://3g.ali213.net/gl/html/326521.html?ydjgh.

[131] 图 3.43（中图）：《Flight Of The Conchords》. 来源：https://www.duitang.com/blog/?id=451658585.

[132] 图 3.43（右图）：酒驾公益广告. 来源：https://www.sohu.com/a/380331932_661496.

[133] 图 3.44（左一）：无印良品用于广告宣传与活动等中的插画设计作品. 来源：https://www.sohu.com/a/148033165_611143.

[134] 图 3.44（左二）：洗涤用品广告. 来源：https://www.duitang.com/blog/?id=1241332081.

[135] 图 3.44（右二）：《Newtown flicks 2010，Get the inside out》. 来源：https://www.duitang.com/blog/?id=661029178.

[136] 图 3.44（右一）：《六子争头》. 来源：王国伦,华健心,高中羽编.《平面设计》[M]. 武汉：湖北美术出版社，2001，55.

[137] 图 3.45（左图）：吉田ユニ作品. 来源：https://new.qq.com/omn/20200430/20200430A0E2P900.

[138] 图 3.45（中图）：《CABLES》. 来源：https://www.duitang.com/blog/?id=441244397.

[139] 图 3.45（右图）：《你揭露了罪行，我们不会透露你》. 2018 年. 来源：https://www.adsoftheworld.com/media/print/disque_denuncia_secrecy_1.

[140] 图 3.46（上图）：薛书琴.《始》. 2008 年. 来源：作者本人拍摄.

[141] 图 3.46（下图）：薛书琴.《合》. 2008. 来源：作者本人拍摄.

[142] 图 3.47：深泽直人.《Twelve》. 2006 年. 来源：［日］深泽直人著. 深泽直人 [M]. 路意 译. 杭州：浙江人民出版社，2016，168. 右图来源：http://baijiahao.baidu.com/s?id=1669000175409583681&wfr=spider&for=pc.

[143] 图 3.48：菲利普·斯塔克.《重新构想鞋·The Elegance of Less 1》. 2016 年. 来源：http://www.ipanemawithstarck.com.

[144] 图 3.49：菲利普·斯塔克.《重新构想鞋·The Elegance of Less 2》. 2016 年. 来源：http://www.ipanemawithstarck.com.

[145] 图 3.50：Reinhard Zetsche，BrunoSacco《Hansacanyon》. 2006 年. 来源：https://ifworlddesign-guide.com/entry/24432-hansacanyon.

[146] 图 3.51：Nendo.《Twig》. 来源：twig|nendo. http://www.nendo.jp/en/works/twig/.

[147] 图 3.52：乔·杜塞特《Minimalist IOTA Playing Cards》. 来源 1：http://baijiahao.baidu.com/s?id=1600148407665019290&wfr=spider&for=pc. 来源 2：http://mini.eastday.com/a/171026064023647.html.

[148] 图 3.53：乔·杜塞特作品. 来源：http://sd.ifeng.com/fashion/wanshishang/detail_2013_05/17/811033_0.shtml.

[149] 图 3.54（左图）：张逸凡《Whisk'》. 来源：吴诗源. A'的思考——和设计师张逸凡聊作品. Bookshelf. https://www.tooday lab.com/43907.

[150] 图 3.54（右图）：创意马克杯. 来源：唤醒清晨的马克杯设计 | 爱北欧. http://www.ibeiou.com/12674?replytocom=2334.

[151] 图 3.55：创意砧板. 来源：http://www.sj33.cn/industry/rypsj/200909/20946.html?_t_t_t=0.32879521138966084.

[152] 图 3.56：Agelio Batle. 石墨雕塑摆件. 来源：https://www.tooopen.com/work/view/36989.html.

[153] 图 3.57：Nendo Studio 家居设计赏析 1. 来源：http://blog.sina.com.cn/s/blog_e91c6d400102vrut.html.

[154] 图 3.58：Nendo Studio 家居设计赏析 2. 来源：http://blog.sina.com.cn/s/blog_e91c6d400102vrut.html.

[155] 图 3.59：《分离的房子》. 来源：http://www.360doc.com/content/19/1003/18/16156855_864653792.shtml.

[156] 图 3.60：费尔南多·博特罗.《12 岁的蒙娜丽莎》. 1978 年. 来源：http://big5.china.com.cn/gate/big5/sl.china.com.cn/2015/1204/4581.shtml.

[157] 图 3.61：贾科梅蒂.《三个行走的人》. 1949 年. 来源：http://www.21cbr.com/mobile/magazine/article/21101.html.

[158] 图 3.62（左图）：黄海.《我在故宫修文物》系列海报设计. 2016 年. 来源：https://www.sohu.com/a/122351332_497992.

[159] 图 3.62（右图）：黄海.《龙猫》. 2018 年. 来源：https://m.thepaper.cn/baijiahao_14714964.

[160] 图 3.63（左图）：《不要让香烟拖住你》. 来源：https://www.digitaling.com/articles/45221.html?open_source=weibo_search.

[161] 图 3.63（右图）：创意食物摄影. 来源：https://huaban.com/pins/3231756562/.

[162] 图 3.64（左图）：薛书琴《登高》. 2013 年. 来源：作者本人拍摄.

[163] 图 3.64（右图）：薛书琴，《候》. 2014 年. 来源：作者本人拍摄.

[164] 图 3.65（左图）：《格列佛的旅行》海报. 来源：https://huaban.com/boards/34817720.

[165] 图 3.65（右图）：《创意啤酒广告》. 来源：https://www.duitang.com/blog/?id=618753680.

[166] 图 3.66：Johnson Tsang.《咖啡之吻》. 来源：https://www.tooopen.com/work/view/36443.html.

[167] 图 3.67：Dominic Wilcox.《腕上艺术》. 来源：https://www.tooopen.com/work/view/65885.html.

[168] 图 3.68（左图、右图）：创意景观. 来源：https://www.tooopen.com/work/view/36154.htm.l

[169] 图 3.68（中图）：巴勃罗·雷诺索.《椅子》. 来源：http://baijiahao.baidu.com/s?id=1615197754758110792&wfr=spider&for=pc.

[170] 图 3.69：保鲜自封袋创意广告. 来源：https://www.tooopen.com/work/view/36204.html.

[171] 图 3.70（左图）：霍尔戈·马蒂斯.《戏剧潜入皮肤之下》. 1994 年. 来源：http://art.china.cn/products/2015-04/02/content_7799711.htm.

[172] 图 3.70（中图）：霍尔戈·马蒂斯.《老时光》1972 年. 来源：同上.

[173] 图 3.70（右图）：霍尔戈·马蒂斯.《Die》. 来源：http://blog.sina.cn/s/blog_5fb7a7b10100hrpq.html.

[174] 图 3.71：金特·凯泽. 布鲁斯音乐海报系列 3 幅. 来源：http://www.333cn.com/shejizixun/200641/43497_82578.html.

[175] 图 3.72：李维斯系列广告. 来源：https://wenku.baidu.com/view/9ac16ebf2f60ddccdb38a029.html.

[176] 图 3.73（左图）：吉田ユニ.《Mebucaine 喉片》. 来源：https://www.meihua.info/a/66540.

[177] 图 3.73（右图）：吉田ユニ. 水果系列. 来源：https://www.zhihu.com/question/33712236?sort=created

[178] 图 3.74（左图）：菲利浦榨汁机广告.《一滴不留》. 来源：http://huaban.com/boards/2683322/.

[179] 图 3.74（右图）：《液体火灾》. 来源：http://www.360doc.com/content/12/1115/20/535749_248073153.shtml.

[180] 图 3.75（左图）：剃须刀广告《MAKE HAI WORK EAGY》. 来源：https://www.duitang.com/blog/?id=1241333395.

[181] 图 3.75（右图）：澳大利亚邮政.《拥抱》. 来源：http://www.360doc.com/content/11/0927/16/1434846_151647228.shtml.

[182] 图 3.76：深泽直人.《果汁皮肤·奇异果》. 2002 年. 来源：[日] 深泽直人著. 深泽直人 [M]. 路意 译. 杭州：浙江人民出版社，2016，116.

图片来源 143

[183] 图 3.77： 原研哉.《梅田医院标识系统》.2002 年. 来源： http://www.ringtown.net/info/?id=473.

[184] 图 3.78： 菲利普·斯塔克.《路易斯幽灵椅》.2002 年. 来源： https://m.sohu.com/a/114784682_442417.

[185] 图 3.79： 菲利普·斯塔克.《LADY HIO》.2016 年. 来源： 菲利普·斯塔克官网. https://www.starck.com/design/furniture/tables.

[186] 图 3.80： 菲利普·斯塔克.《AXOR STARCK V》.2014 年. 来源： 菲利普·斯塔克官网.https://www.starck.com/starck-v-axor-p3267.

[187] 图 3.81： 透明材质鞋款欣赏. 来源： 394&pageFrom=graph_upload_bdbox&pageFrom=graph_upload_pcshitu&srcp=&gsid=&extUiData%5BisLogoShow%5D=1&tpl_from=pc&entrance=general. https://zhuanlan.zhihu.com/p/40092666. https://zhuanlan.zhihu.com/p/376644685.

[188] 图 3.82： Enrique Luis Sardi.《Cookie Cup》. 来源： 素材公社.可食用的曲奇杯创意设计. https://www.tooopen.com/work/view/13165.html.

[189] 图 3.83（右图）：罗恩·阿拉德.《Well Tempered Chair》.1986 年. 来源： 陈靖.2013 北京国际设计周巡礼系列——大师脚踪——"设计的艺术性"Ron Arad 罗恩·阿拉德作品赏析，http://blog.sina.com.cn/s/blog_c2ac2b5a0101fk1u.html.

[190] 图 3.83（左图）：凯莉·韦斯特勒.《卡利亚青铜垂褶椅 K1437》. 来源： https://ansuner.designcoo.com/ansuner_K1437.do.

[191] 图 3.84：Wonmin Park Studio.《HAZE》. 来源： Wonmin Park Studio - 谷德设计网 https://www.gooood.cn/company/wonmin-park-studio.

[192] 图 3.85： 彼得·卒姆托.《科伦巴美术馆》.2007 年，来源： https://www.zhihu.com/question/30408922/answer/133429293.

[193] 图 3.86： 陈文令. 作品集六. 来源： 陈文令官网. http://chenwenling.zxart.cn/en/Acdsee/2853.

[194] 图 3.87（左图）：霍尔戈·马蒂斯.《Jakarta—Erasmus Huis》. 来源： http://huaban.com/pins/348859166/.

[195] 图 3.87（中图、右图）：冈特·兰堡.土豆系列.2004 年，来源： tps://www.sohu.com/a/472498789_120064500.

[196] 图 3.88：《月光男孩》. 来源： https://huaban.com/pins/1488335600/.

[197] 图 3.89（左图）：霍尔戈·马蒂斯.《玛丽·斯图亚特》.1974 年. 来源： http://blog.sina.com.cn/s/blog_5c866d6b0100bp34.html.

[198] 图 3.89（右图）：《生命中的生命》厄瓜多尔红十字会血液捐献广告. 来源： http://www.webdesignerdepot.com/2013/09/25-inspiring-not-for-profit-ads/.

[199] 图 3.90（左图）：全球变暖公益广告. 来源： http://www.cndesign.com/opus/37055687-8410-43a8-ab1e-a4ae00d61b0e_4.html.

[200] 图 3.90（中图）：《像天鹅一样优雅》手表广告. 来源： http://www-beta1.duitang.com/blog/?id=609387854.

[201] 图 3.90（右图）：创意海报. 来源： https://huaban.com/pins/554580600/

[202] 图 3.91： 铃木康广.圆白菜碗.2004 年，来源：［日］原研哉著.设中的设计[M].纪江红译.桂林：广西师范大学出版社，2010，104.

[203] 图 3.92： 美国 2007 年工业设计金奖作品.《HomeHero Fire Extinguisher》，来源： 素材公社网.

[204] 图 3.93（左图）：《新加坡机器人实验室创意空间》. 来源： http://loftcn.com/archives/39237.html.

[205] 图 3.93（中图）：暗黑系家居设计 1. 来源： https://www.duitang.com/blog/?id=

609673711.

[206] 图3.93（右图）：暗黑系家居设计2. 来源：https://www.sohu.com/a/403471180_120063503?_f=index_pagefocus_6.

[207] 图3.94（左图）：埃舍尔.《上升与下降》.1960年，来源：http://huaban.com/pins/3490126032/.

[208] 图3.94（右图）：埃舍尔.《瀑布》.1962年. 来源：https://www.sohu.com/a/197076878_739398.

[209] 图3.95（左图）：埃舍尔.《美洲鳄》.1943年. 来源：同上.

[210] 图3.95（中图）：埃舍尔.《互绘的手》.1948年. 来源：同上.

[211] 图3.95（右图）：埃舍尔.《相对性》.1953年. 来源：https://www.douban.com/group/topic/103796226/.

[212] 图3.96（左图）：福田繁雄.《福田繁雄招贴展》.1987年. 来源：http://art.china.cn/products/2014-10/09/cor.tent_7281528_3.htm.

[213] 图3.96（中图）：福田繁雄. 松屋百货集团创业130周年庆祝活动招贴.1999年. 来源：百度图片.

[214] 图3.96（右图）：福田繁雄作品. 来源：http://huaban.com/pins/1366507475/.

[215] 图3.97：冈特·兰堡.S.费舍尔出版社招贴系列作品.1976—1979年. https://www.027art.com/design/wgsjs/99551_5.html.

[216] 图3.98（左图）：《不要被绘制》. 来源：http://www.360doc.com/content/12/1115/20/535749_248073153.shtml.

[217] 图3.98（中图）：赫尔南·马林.《将你的构想变为现实》. 来源：http://www.51ebo.com/repstation/2151.html.

[218] 图3.98（右图）：《INCEPTION》. 来源：https://www.duitang.com/blog/?id=107081854.

[219] 图3.99（左图）：Karim Rashid.《Sony Ericsson》.2011年. 来源：http://www.karimrashid.com/projects/#category_10/project_584

[220] 图3.99（右图）：Merve Kahraman《DIP STOOL》. 来源：https://www.frameweb.com/news/dip-stool-by-merve-kahraman.

[221] 图3.100：Ron Arad.《do-lo-rez Sofa》. 来源：https://www.ansuner.com/ansuner_moroso.do.

[222] 图3.101：创意海报灯. 来源：https://www.tooopen.com/work/view/65357.html.

[223] 图3.102：趣味牛奶台灯. 来源：http://www.duoxinqi.com/view/24215.html.

[224] 图3.103：Dmitry Kozinenko."Sunny 金属家具系列". 来源：https://www.tooopen.com/work/view/66457.html.

[225] 图3.104：Dmitry Kozinenko.《Maria》储物架. 来源：http://www.qiuzhi5.com/24/2016/0112/26732.html.

[226] 图3.105（左图）：Dmitry Kozinenko. 照明设计. 来源：http://www.ugainian.com/news/n-1231.html.

[227] 图3.105（右图）：Dmitry Kozinenko.《雾中》置物架. 来源：同上.

[228] 图3.106（左图）：Dmitry Kozinenko. 家具设计. 来源：https://zixun.jia.com/article/728836.html.

[229] 图3.106（右图）：Dmitry Kozinenko. 置物架. 来源：同上。

[230] 图3.107：Vivian Chiu. 椅子. 来源：http://www.39kb.cn.china-designer.com/Easy/news/512.

[231] 图3.108：Daigo Fukawa. 创意作品. 来源：http://www.39kb.cn.china-designer.com/Easy/news/512.

[232] 图3.109：Studio Cheha.《3D台灯》. 来源：http://www.ideamsg.com/2015/09/bulbing-lamp/.

[233] 图 3.110：《太极图》. 来源：http：//baijiahao.baidu.com/s?id=1686113736547237410&wfr=spider&for=pc.

[234] 图 3.111：埃德加·鲁宾.《鲁宾之杯》.1915 年，来源：https：//baike.baidu.com/item/%E9%B2%81%E5%AE%BE%E6%9D%AF/7857502?fr=aladdin.

[235] 图 3.112（左图）：埃舍尔.《天与水·I》1938 年，来源：https：//power.baidu.com/daily/view?id=47221.

[236] 图 3.112（右图）：埃舍尔.《天与水·II》1938 年，来源：https：//www.bilibili.com/read/cv8871608/.

[237] 图 3.113：福田繁雄.UCC 咖啡馆.海报设计.1984 年.来源：http：//huaban.com/search/?q=%E7%A6%8F%E7%94%B0%E7%B9%81%E9%9B%84.

[238] 图 3.114：陈绍华.《沟通》.1998 年.来源：http：//blog/sina/com/cn/s/blog-5fae513c0100cvtg.html.

[239] 图 3.115（左图）：莱西·德文斯基.《种族主义》.来源：王令中.视觉艺术心理.北京：人民美术出版社，2006：162.

[240] 图 3.115（右图）：《种族歧视》. 来源：https：//huaban.com/boards/43227182/.

[241] 图 3.116（左图）：《职业风险——生产安全》. 来源：https：//www.51wendang.com/doc/23c135ca81991f563cb90b58.

[242] 图 3.116（右图）：尼古拉斯.音乐招贴. 来源：同上.

[243] 图 3.117（左图）：《Help de Poezen Boot》. 来源：https：//weibo.com/1233285822/G1KUC3Ffe?type=comment#_rnd1594733413956.

[244] 图 3.117（中图）：《The Maker of Swans》. 来源：https：//weibo.com/1233285822/G1KUC3Ffe?type=comment#_rnd1593846872466.

[245] 图 3.117（右图）：雷维斯基·雷克斯.《安托尼和克雷欧佩特拉》. 来源：https：//www.51wendang.com/doc/23c135ca81991f563cb90b58.

[246] 图 3.118：彭钟.《一镇江山》.2014 年.来源：https：//mp.weixin.qq.com/s/3mD9IAohVRVS_hIzsurSZQ.

[247] 图 3.119：彭钟.《若/茶则》. 来源：https：//www.chinatodaygroup.com/index/news/detail/lei/2/id/266.html.

[248] 图 3.120：品物流形.《太极壶》.2013 年.来源：作者拍摄.

[249] 图 3.121：《分享咖啡杯》. 来源：http：//www.lovehhy.net/html/AUTO/TP/4589.htm.

[250] 图 3.122：Karim Rashid.《Orgy Sofa and Ottoman》.2002 年. 来源：https：//www.dezeen.com/tag/karim-rashid/.

[251] 图 3.123：Karim Rashid.《Bump Smartphone Charger》.2016 年. 来源：https：//www.dezeen.com/2016/03/31/karim-rashid-bump-smartphone-charger-eliminates-knotty-tangle-power-cords-push-and-shove/.

[252] 图 3.124：Nicolas Thomkins.《YIN YANG FURNITURE》.2007 年. 来源：https：//www.yankodesign.com/2007/03/21/dedon-yin-yang-furniture-by-nicolas-thomkins/.

[253] 图 3.125：创意餐垫. 来源：https：//www.tooopen.com/work/view/66426.html.

[254] 图 3.126：创意玻璃杯. 来源：https：//www.tooopen.com/work/view/12084.html.

[255] 图 3.127（左一）：福田繁雄.地球日招贴.1982 年，来源：http：//www.gjart.cn/sfviewnews.asp?id=18617.

[256] 图 3.127（左二）：福田繁雄作品 1. 来源：https：//www.51wendang.com/doc/ffe228532e0cffdfd7e4b864/86.

[257] 图 3.127（右一、右二）：福田繁雄作品 2. 来源：http：//huaban.com/pins/2388251764/. https：//www.163.com/dy/article/E303VC940518K35A.html.

[258] 图 3.128（左图）：《THE REAL WAR》. 来源：https：//www.51wendang.com/doc/443c2

2ccdffb1567ab34f743/29.

[259] 图 3.128（中图）：《SUMMER BOOK WORKSHOP》. 来源：https://www.duitang.com/blog/?id= 955039485.

[260] 图 3.128（右图）：《ANDREW LEWIS 1991—2001》招贴展. 来源；https://www.photophoto.cn/tuku/guanggao/051/001/62929.htm.

[261] 图 3.129：创意挂钩. 来源；http://www.duoxinqi.com/view/28254.html.

[262] 图 3.130：插座延长线. 来源：超颠覆传统思维的创意. https://m.baidu.com/tc?from=bd_graph_mm_tc&srd=1&dict=20&src=http%3A%2F%2Fwww.lovehhy.net%2Fhtml%2FAUTO%2FTP%2F4589.htm&sec=1570973545&di=94ce986d5e3e34d2.

[263] 图 3.131：铃木康广.《拉链船》.2004 年，来源：http://www.sohu.com/a/309503250_120064943.

[264] 图 3.132：铅笔长凳. 来源：https://m.hc360.com/info-gift/2011/10/211401508020.html.

[265] 图 3.133：蔬菜转笔刀. 来源：https://www.rouding.com/xiangguanzixun/shishang-info/105226.html.

[266] 图 3.134：花瓣火柴. 来源：《超颠覆传统思维的创意》. 来源：https://m.baidu.com/tc?from=bd_graph_mm_tc&srd=1&dict=20&src=http%3A%2F%2Fwww.lovehhy.net%2Fhtml%2FAUTO%2FTP%2F4589.htm&sec=1570973545&di=94ce986d5e3e34d2.

[267] 图 3.135：Tom Allen.《Dama》. 来源：admin 上传. 一款绿色环保的黛玛台灯.https://www.alighting.cn/case/2014/10/24/93721_91.htm#p=1.

[268] 图 3.136：Tejo Remy.《MILK BOTTLE Chandelier》.1991 年. 来源 1：http://cul.sohu.com/20071109/n253153264_5.shtml. 来源 2：http://www.artnet.com/artists/tejo-remy/milk-bottle-chandelier-qfOw7a7jCfCi9Wua-YLo-g2.

[269] 图 3.137：牛奶瓶灯. 来源：http://www.shihuo.cn/youhui/389010.html.

[270] 图 3.138：Nendo.《Jaguchi》. 来源：http://arch.pconline.com.cn//pcedu/sj/design_area/excellent/1111/2592264_1.html.

[271] 图 3.139：USB 充电水龙头. 来源：http://arch.pconline.com.cn//pcedu/sj/design_area/excellent/1111/2592264_1.html.

[272] 图 3.140：深泽直人 .CD 播放机. 来源：https://www.36kr.com/p/1724782526465.

[273] 图 3.141（左图）：福田繁雄.《1945 年的胜利》.1975 年. 来源：https://kuaibao.qq.com/s/20200528A045PN00。

[274] 图 3.141（中图）：霍尔戈·马蒂斯.《庄园主》.1977 年. 来源：素材公社 tooopen.com https://www.tooopen.com/work/view/603.html.

[275] 图 3.141（右图）：霍尔戈·马蒂斯.《谁醉心戏剧，请一起来》.1979 年. 来源：同上.

[276] 图 3.142（左图）：金特·凯泽.《爵士乐生活》.1989 年. 来源：https://www.zcool.com.cn/work/ZMjMyNzgxNjQ=.html.

[277] 图 3.142（右图）：Mccann Vilnius.《Move the City》. 来源：https://www.tooopen.com/work/view/ 36721.html.

[278] 图 3.143：吉田ユニ. 渡边直美个展系列设计. 来源：https://www.digitaling.com/articles/37457.html?from=edm.

[279] 图 3.144（左图）：Z+Comunicação.《木偶的悲伤》. 来源：https://bbs.fevte.com/portal.php?mod=view&aid=28681.

[280] 图 3.144（中图）：《DON'T IGNORE IT》. 来源：http://www.wenliku.com/sheji/17594.html/3/.

[281] 图 3.144（右图）：MINI 万圣节招贴. 来源：http://www.360doc.com/content/16/0515/15/29306686_559350652.shtml.

[282] 图 3.145（左图）：《从美国到巴西》. 来源：http://www.360doc.com/content/16/0515/15/29306686_559350652.shtml.

图片来源 147

[283] 图 3.145（右图）：Ogilvy, JeanYves Lemoigne. Perrier 矿泉水广告. 来源：https://m.sj33.cn/Article/ggsjll/print/201003/22602.html.

[284] 图 3.146（左图）：《散落的文字》. 来源：http://www.360doc.com/content/12/1115/20/535749_248073153.shtml.

[285] 图 3.146(中图)：坪井浩尚.照明创意设计 1. 来源：简书.默本声色.坪井浩尚.https://www.jianshu.com/p/eb7a8e0fff3b.2017.08.16 20：10：42.

[286] 图 3.146（右图）：坪井浩尚.照明创意设计 2. 来源同上.

[287] 图 3.147："垃圾"系列台灯.2019 年. 来源：http://www.dezeen.com/2018/04/13/five-emerging-brazilian-design-studios-to-watch-sp-arte/.

[288] 图 3.148：Marcantonio Raimondi Malerba.《Monkey Lamp》. 来源 1：https://www.ansuner.com/ansuner_B1401-1.do. 来源 2：http://jiaju.sina.com.cn/news/20170426/6262952850390057865.shtml.

[289] 图 3.149：Pieke Bergmans. 创意路灯. 来源：创意路灯设计. https://www.tooopen.com/work/view/36508.html.

[290] 图 3.150：创意雨伞. 来源：素材公社. 实用的创意雨伞设计. https://www.tooopen.com/work/view/36817.html.

[291] 图 3.151：马克·纽森.《ZVEZDOCHKA》.2004 年. 来源：http://www.chinapp.com/xinpintuijian/95471.

[292] 图 3.152：创意画框. 来源：https://wenku.baidu.com/view/78617aa0fe4733687f21aa6b.html.

[293] 图 3.153（左图）：创意折叠水杯. 来源：https://wenku.baidu.com/view/78617aa0fe4733687f21aa6b.html.

[294] 图 3.153（右图）：创意摆件. 来源：创意变形产品设计——素材公社. https://www.tooopen.com/work/view/13714.html.

[295] 图 3.154：Alessandro Busana 团队.《Cutline》. 来源：素材公社.家具切割设计. https://www.tooopen.com/work/view/36806.html.

[296] 图 3.155：菲利浦·尼格罗.《融合沙发》. 来源：http://www.szcogo.com/AS-S013-5.do.

[297] 图 3.156：Tejo Remy.《Chest of Drawers》.1991 年. 来源：http://www.artnet.com/artists/tejo-remy/you-cant-lay-down-your-memories-chest-of-drawers-B8yzRp2H7QGGncjRd9gEvg2

[298] 图 3.157：法比奥·诺文布雷.《Adaptation》. 来源：适应沙发 [K1807] ｜沙发｜坐具－ansuner 爱尚家具.https://www.ansuner.com/ansuner_K1807.do.

[299] 图 3.158（左图）：《融化了的灯》. 来源：https://weirdomatic.com/melting.html.

[300] 图 3.158（中图）：《可以随意变形的橱柜》. 来源：https://www.tooopen.com/work/view/64836.html.

[301] 图 3.158（右图）：《好奇的台灯》. 来源：https://www.tooopen.com/work/view/68506.html.

[302] 图 3.159：Ben van Berke.《Circle Lobby Sofa》. 来源：https://www.ansuner.com/ansuner_A1015-1.do#&gid=1&pid=4.